윤광조
Yoon Kwang-cho

1971~2022: 50년의 절망과 환희

Gana Foundation for Arts and Culture

이번 도록은 다음의 기관 및 여러 개인 소장자 분들의 관심과 협조로 완성될 수 있었습니다.

국립현대미술관

양주시립장욱진미술관

장욱진미술문화재단

갤러리현대

이미지연구소 최광진 소장님

일러두기

1. 이 책은 가나문화재단의 2022년 출판사업으로 기획, 제작되었다.

2. 도판과 함께 수록된 작품 설명은 윤광조의 구술을 편집자가 정리한 것이다.

3. 작품 정보는 제목, 제작연도, 재질 및 기법, 크기(가로×세로×높이 또는 지름×높이, 도판 작품의 경우는 가로×세로 또는 지름),
 소장처 순으로 명기하였다.

목차
CONTENTS

알몸으로 가시덤불 기어 나오기*

윤광조

　　우리나라의 현재 문화 환경에서 전업 작가가 작업을 계속 하면서 살아남는다는 것은 마치 알몸으로 가시덤불을 기어 나오는 것과 같습니다. 우리의 과거 도예문화는 매우 찬란하여 지금까지도 그 가치를 전 세계인들이 인정하고 있습니다. 그러나 현대 도예는 그 길을 잃고 있습니다. 다른 분야와 달리, 일반인들의 현대 도예에 대한 이해가 부족하고, 개인 작업실을 유지하기 위해서는 보다 많은 경제력과 지속적인 노동이 필요하기 때문입니다.

　　도예뿐만 아니라, 회화, 조각, 건축, 음악, 문학에 이르기까지 모든 분야에 두루 걸쳐 있는 화두는 "전통과 현대성"입니다. 전통이란 무엇인가요? 전통은 과거에 있었던 박제된 형식이 아닙니다. 전통은 살아 있어야 합니다. 창조되어야 합니다. 왜냐하면 문화라는 것은 풍토를 어머니로, 시간을 아버지로 하여 태어나기 때문입니다. 이것은 과거, 현재, 미래를 동시에 포함하고 있기 때문입니다. 또 현대성은 서구화를 이야기 하는 것이 아닙니다. 현대성은 시간의 문제이지, 지역을 지칭하는 것이 아니기 때문입니다. 서구의 것과 형식이 비슷하다고 해서 세계화가 아닙니다.

　　작품이란 한 인간의 '고뇌하는 순수'와 '노동의 땀'이 독자적인 조형언어로 표현되어 여러 사람과의 공감대를 만들어 내는 것이라 생각합니다. 작품은 깜짝 놀라게 하는 아이디어나 지식으로 만들어 내는 것이 아니라, 순수와 고독과 열정이 만들어 내는 것입니다. "미쳐야 한다. 그러나 미치면 안 된다.", "머리와 가슴은 구름 위에, 발은 땅을 굳게 딛고 있어야 한다." 이 지극히 상반된 모순덩어리들을 동시에 지니고 살아야 하는 운명에 처한 사람이 예술가가 아닌가 생각합니다.

　　제가 제 작품에서 표현하고자 하는 것은 "자유스러움, 자연스러움"입니다. 새로운 조형인데 낯설지 않은 것, 우연과 필연, 대비와 조화의 교차, 이러한 것들을 통해 자유스러움, 자연스러움을 공감하고자 합니다. 이러한 화두로 꾸준히 공부해 나아가면 언젠가 자유와 자연을 그대로 드러낼 날이 있을 것이라고 생각합니다.

* 2008년 경암학술상 예술분야 수상 연설 중에서 발췌

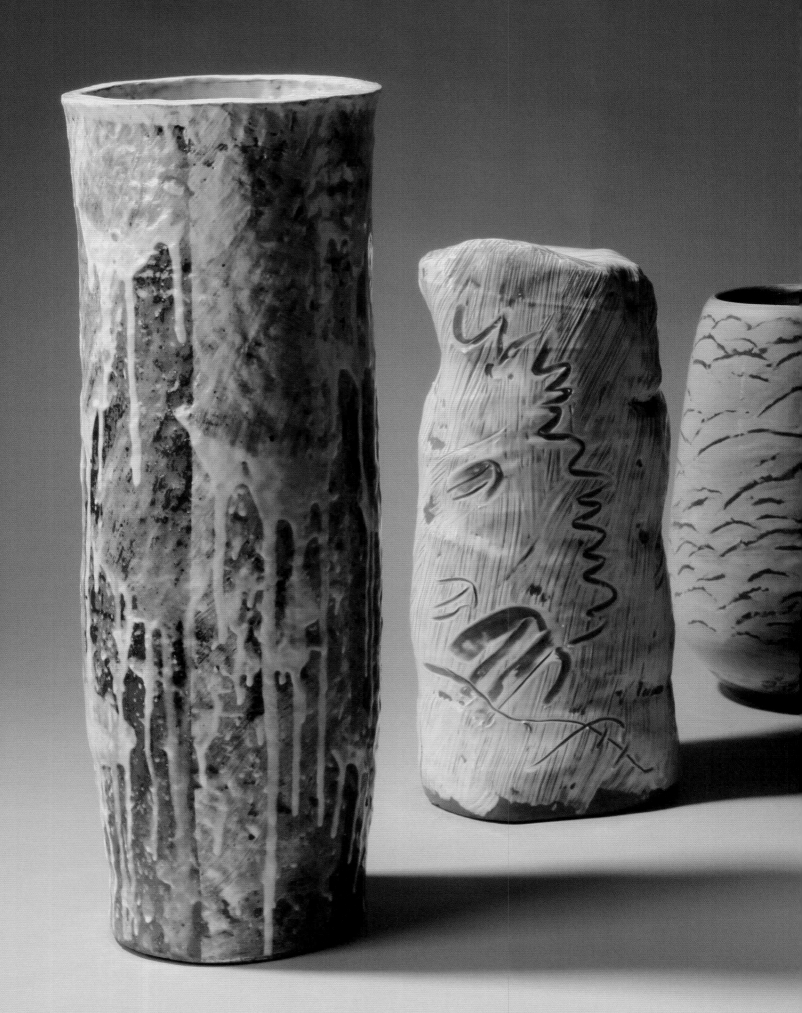

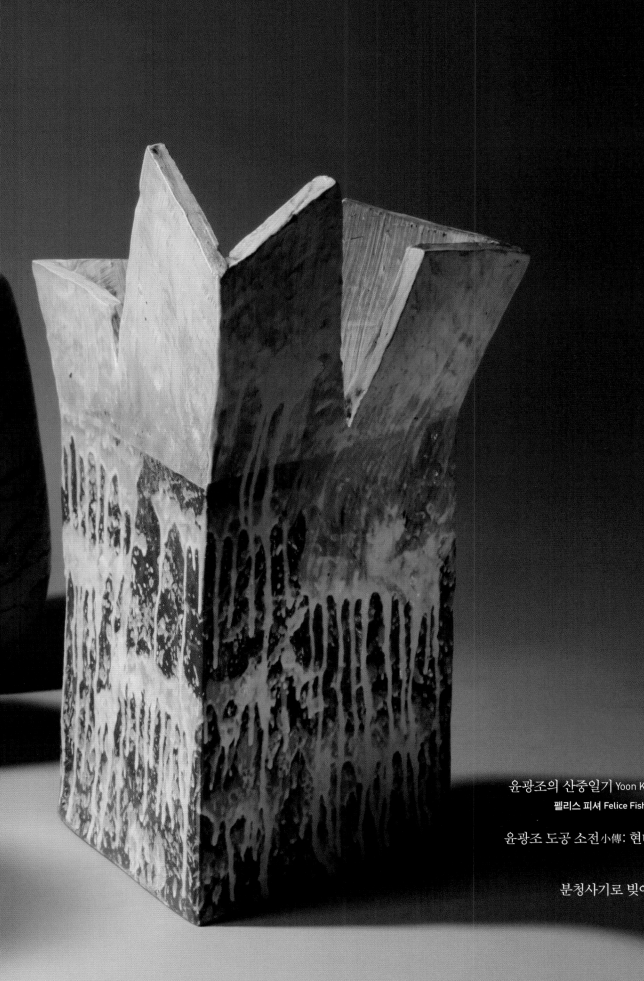

한국 도예인의 길*

최순우 | 전 국립중앙박물관 관장

참나무 숲에서 능이버섯이 나고 솔밭에서 송이버섯이 나는 것처럼 도예陶藝란 그 고장 풍토와 그 민족의 성정性情에서 어김없이 그 미美의 방향이 잡혀지기 마련이다. 이렇게 자연스럽게 발로發露된 그 고장의 도예미陶藝美야말로 그것을 빚어내는 도예인들의 남모르는 즐거움이요 또 그것을 수용受容하는 그 고장 사람들만의 복이 아닐 수 없다. 말하자면 도예미에 나타난 이러한 풍토양식 또는 집단개성集團個性이라 할 수 있는 분명한 민족의식이야말로 국제사회에 대해서는 우리 것의 특색을 어엿하게 주장하는 것이 되며 이것은 참다운 뜻에서의 세계성을 갖춘 도예인의 길이 되는 것이다. 그 동안 윤광조의 도예를 보면서 나는 그의 표현애表現愛 속에 듬직한 양감量感과 아첨 없는 장식같은 면에서 자못 한국인다운 소탈의 아름다움을 대견하다고 느끼고 있었다. 이

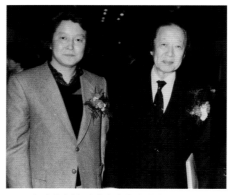

1976년 신세계미술관에서 가진 첫 번째 개인전 개막식에서 최순우 관장과 함께

것은 크게 보면 그가 한국이라는 땅에 태어난 한국인으로서 어김없이 한국인다운 좋은 손길을 지닌 사나이라는 증거가 되고 또 적게 보면 윤광조 그 사람의 마음의 자세가 바로 그렇게 그의 작품 속에 들어앉아 있는 것이라고도 표현함 직하다.

다시 말하면 우리의 빛나는 도예전통을 짊어지고 태어난 한국의 도예인들은 부질없이 먼 곳에만 한눈을 팔 것 없이 우리의 고마운 발밑을 착실히 살피면서 우리 것 다운 아름다움을 잘 가꾸면 저절로 좋은 도예인이 될 수 있고 우리나라에서 좋은 도예인이라 하면 먼 나라들을 두리번거릴 것도 없이 세계성을 갖춘 어엿한 도예인이라는 것은 분명한 일이다.[01]

1976년, 제1회 《윤광조 도예전》 전시 서문

* 최순우는 윤광조의 제1회, 제2회 개인전의 전시 서문을 써주었다. 당시 국립중앙박물관 관장이던, 미술계 큰 어른의 애정과 격려는 이제 첫걸음을 내딛는 신인 작가에게 큰 힘이 되었다. 윤광조는 이 때를 기억하며 '선생이 안계셨다면 전업작가로서의 윤광조는 없었을 것이다'라고 술회했다. (편집자 주)

윤광조의 도예작품전은 벌써 여러 차례 거듭되어왔다. 어느 작가가 작품전을 갖는다는 일은 결코 소홀할 수 없는 일일 뿐더러 인생과 예술을 어느만치 충실하게 살고 있는가를 허풍이나 속임수 없이 펼쳐 보여주는 일이 될 것이다.

그러한 뜻에서 이번 윤광조의 작품들을 둘러보면서 이 젊은 작가가 무진 애를 쓰고 있구나 하는 것을 느꼈고 그것은 휘영청 탁트인 조형미造形美, 잔재주가 아닌 천진미天眞美를 빚어 내기에 골몰하고 있음을 확인할 수가 있었다. 그 어느 뛰어난 작가라도 그러하지만 백이면 백이 모두 만족할 수는 없는 법이다. 이번 윤광조의 작품들도 모두 마음에 흐뭇하다고 할 수는 없다. 그러나 전번 작품전에서 보여준 간소미簡素美의 경지를 한둘레 더 탁마琢磨한 듯 싶은 후련함 같은 것을 느낄 수 있는 그릇들이 있었다. 말하자면 분청사기가 갖고 있는 기본적인 소박한 질감을 전제前提로 해서 그릇들이 갖고 있는 기능미機能美를 억지없이 빚어낸 위에 불가피한 장식이 정말 잘 어울려졌다면 그것은 정말 낭비가 없는 필요미라고 할 수 있을 것이다. 아마도 윤광조는 그러한 세계를 기리면서 땀을 쏟는 듯 싶다.

젊은 작가 윤광조에게 그 성취를 기대하면서 부탁하고 싶은 말은 억지없는 아름다움, 속일 수 없는 아름다움을 자나깨나 앉으나 서나 골똘히 생각할 것과 그 그릇들의 쓸모와 놓여질 장소를 항상 머리에 그려 보라는 말이다.

1978년 11월, 제2회 《윤광조 도예전》 전시 서문

윤광조의 산중일기

펠리스 피셔 | 필라델피아 미술관 큐레이터

"안녕하세요! 윤광조입니다." 2002년 가을, 소년 같은 인상에 머리를 뒤로 질끈 묶은 윤광조의 쾌활한 인사가 경주를 찾아간 필자를 반겼다. 서울 호암미술관에서 그의 도예 작품을 만난 지도 벌써 일 년, 처음으로 그의 작업실을 찾은 것이었다. 막 태풍이 한국을 휩쓸고 지나간 뒤인 9월이어서 45분 가량 달린 끝에 도착한 그의 작업실 앞 시냇물에 걸쳐진 다리는 어디론가 떠내려가고 없었다. 시내를 건너려고 구두며 양말을 벗어든 품이 이번 방문의 잊지 못할 오프닝 신을 장식했다. 이 소박한 작업실이야말로 윤광조가 조수도 두지 않고 홀로 작업에 몰두하는 바로 그 곳이었다. '급월당汲月堂'이라 이름붙은 이 작업실의 특징은 거대한 유리창을 통해 작가가 '바람골'이라고 부르는 산투성이 지형을 볼 수 있다는 점이었다. 윤광조는 이곳의 경치를 스케치하는 데 많은 시간을 보내고, 몇몇 스케치는 곧바로 작품에 응용되기도 한다.

윤광조가 처음부터 이렇듯 회화적인 스타일의 작업을 한 것은 아니다. 1973년 홍익대학교 공예과를 졸업한 후 70년대 중반 그가 만들어낸 초기작들은 전통적 분청사기의 느낌을 강하게 담고 있다. 윤광조는 미국 체류 중 한국 도자기의 진가를 발견했던 친형의 권유로 도예의 길을 걷기 시작했다고 회상한다. 일본 가라쓰 가마에서 일본인 도예가와 함께 작업한 일 년의 기간은 윤광조가 모국의 도예 전통을 되새기는 계기가 되었다. 한국에

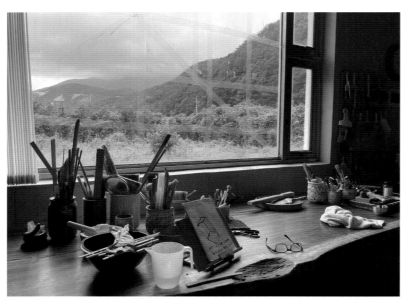

바람골 산능선이 바라보이는 윤광조의 작업실

돌아와 그는 전통 청자를 소생시키려는 흐름에 밀려 등한시되었던 옛 분청사기 기법을 재창조하기 위한 시도에 전념했다. 윤광조는 상감기법 외에도 분청사기 겉면의 분장과 귀얄 자국에 드러난 더욱 자유로운 혼에 이끌렸다. 그는 다양한 상감기법, 분장기법과 귀얄기법들을 시험했고, 물레 대신 손으로 빚어낸 형태들을 실험했다. 그 결과물인 삼각기둥이나 타원형의 판들을 이용해 만들어낸 형태들은 동적인 에너지를 품고 있다. 그리고 이 에

너지는 작품 표면에 둥글게 파이고 긁힌 추상적 무늬 덕분에 더욱 강조된다. 산중일기 연작에서 선보인 작품 거죽을 흐르는 흰 화장토는 강렬한 추상적 모티프가 되어 주었다. 윤광조는 작품의 형태를 단순하게 유지하면서, 입구 가장자리에 그를 에워싼 바람골의 산 능선을 떠올리게 하는 부드러운 곡선만을 남겨두었다.

윤광조가 가장 초기작에서부터 표현해 온 불교에 대한 깊은 경외심은 그의 창작에 끊임없는 영감을 불어넣는다. 작품 중 가장 장엄한 인상을 주는 것은 '심경' 연작이다. 작품 표면에는 불교 경전 중 가장 애송되는 반야심경의 총 262자가 못으로 새겨져 있다. 이처럼 경전을 필사하는 데는 하루 종일이 걸리며, 작가는 작업에 들어가기 전 명상을 하며 스스로를 가다듬는다. 적점토를 적당히 습한 상태로 줄곧 유지해야 하는데다 실수를 '지워낼' 수 없는 작업이기 때문이다. 작가의 말을 빌리면, '흙은 실수를 용납하지 않는다.' 그의 창조적 결실이 섭렵한 광대한 영역은 윤광조의 작가인 동시에 한 인간으로서의 부단한 탐구와 실험정신을 반영한다.

미국에서는 아직 잘 알려지지 않은 숙련된 거장의 작품 약 30여 점을 선보이는 이번 회고전은 미국 미술관 사상 최초로 윤광조의 영감 넘치는 작품들을 담아낸 전시이다. 세계 각지의 유수 박물관과 개인 컬렉션에서 차출된 작품으로 꾸민 이 전시는 제27회 필라델피아 미술관 공예대전 및 제50회 미국도예협회 심포지엄과 동시에 열린다. 10월 초에는 미술관의 '한국 전통 문화 주간(10/3-5)'을 맞아 작가가 직접 필라델피아에 머물며 시연 및 강연을 갖는다. 전시작들은 2004년 봄 버밍햄 미술관으로 이동될 예정이다.

– 『Asian Art Newspaper』, 2003년 9월호

Yoon Kwang-cho's Mountain Dreams

Felice Fisher | Curator, Philadelphia Museum of Art

'Hello! Here is Yoon.' The cheerful greeting from the boyish-looking, pony-tailed Yoon Kwang-cho welcomed me to Gyeongju in the fall of 2002. I was making my first visit to Yoon's studio after having seen his ceramics for the first time a year earlier at the Ho-Am Art Museum in Seoul. It was September, just after the typhoons has hit Korea, so our 45-minutes rides to the studio ended at the creek where the bridge to Yoon's house had washed out. Removing shoes and socks to ford the stream made for a memorable start to this visit. The studio itself is a modest, no-frills place where Yoon does all the work himself, without any assistants. The distinguishing feature of the studio, named 'Reaching for the Moon Hall,' is the gigantic plate glass window with a view of the mountains, which inspired the name 'Windy Valley' that Yoon uses for the location. Yoon spends many hours sketching the scenery and some of the sketches are directly incorporated into his ceramics pieces.

He did not start out in this painterly mode. The earliest pieces Yoon made in the mid-1970s after his graduation from the Ceramics Department of Hongik University in 1973 are very much reminiscent of the traditional Buncheong ware. Yoon relates that he actually began making pottery at the suggestion of his older brother who had discovered Korean traditional ceramics during a stay in the United States. A year-long sojourn with a Japanese potter in Karatsu heightened Yoon's interest in his own country's ceramic heritage. On his return to Korea, he began experimenting with recreating traditional Buncheong techniques, which had been neglected in the push to revive Goryeo celadon. Besides the inlay techniques, Yoon was drawn to the freer spirit of the brushed and slip covered Buncheong wares. He tried a variety of modes to incise, overlay and brush the clay, and experimented with shapes formed by hand rather than on the potter's wheel. The resulting triangular and ovoid slab-built shapes have a dynamic energy that is emphasized through the abstract patterns gouged and scratched onto the surfaces. White slip dripped on the surfaces become rich abstract motifs on the vessels in the Mountain Dreams series. Yoon deliberately keeps the shape of the vessel simple, allowing only the gentle curves of the top edge to suggest the mountains that surround him at Windy Valley.

Yoon Kwang-cho's deep reverence for Buddhism that he expressed in his earliest pieces continues to inspire his work. Among the most impressive of his works are the 'Heart Sutra' series. Yoon incises the

entire 262-character text if this most beloved of the Buddhist sutras onto the surfaces of his vessels with a nail. Each copying of the sutra in this manner takes an entire day and Yoon prepares himself for the work by meditating. He must constantly keep the clay just moist enough and cannot 'erase' any errors. In his words, 'The clay does not forgive mistakes.' The range of his creative output reflects Yoon Kwang-cho's restless search and experimentation, both as an artist and as an individual.

This retrospective of about 30 pieces by this highly accomplished artist, who is not yet well known in the United States, is the first American museum exhibition dedicated to Yoon's innovative work, and is drawn from various museums and private collections around the world. The exhibition coincides with the 27th Annual Philadelphia Museum of Art Craft Show and the 50th symposium of the American Ceramics Circle. The artist himself will be in Philadelphia in early October to give demonstrations and lectures as part of the Museum's annual Korean Heritage Weekend (3 to 5 October). The exhibition will then travel to the Birmingham Art Museum in the spring of 2004.

September 2003, *Asian Art Newspaper*

윤광조 도공 소전小傳:
현대 분청세계의 한 이정표

김형국 | 가나문화재단 이사장

쉰까지만 견뎌라

그때 내가 무슨 예감을 갖고 윤광조 도공에게 그런 '허튼 소리'를 해댔는지 모를 일이다. 반평생을 대학에서 보낼 동안 좋은 인재들의 사회 진출을 기쁘게 바라보면서도 "내일을 이야기하면 귀신도 웃는다."는 옛말대로 사람 앞날은 알 수 없는 온통 안개 속임을 모를 리 없었던지라, 한 번도 그들에게 "언제쯤 형편이 풀리겠지!" 같은 말을 입에 담았던 적 없었다.

내가 윤광조를 만난 것은 그의 작가적 의욕이 바야흐로 끓어오르던 30대 중반이었다. 서구 문학의 한 시절 한 사조의 해프닝을 굳이 연상할 필요도 없이, 말 그대로 그때 그는 '폭풍노도暴風怒濤'의 시절을 살고 있었다. 그런 그에게 내가 무슨 복술卜術을 가졌다고, "나이 쉰까지만 견뎌라!" 말했던 것일까.

윤광조를 처음으로 직접 만난 것은 1979년 여름이었다. 그 사이 서양화가 장욱진張旭鎭(1917~1990) 문하門下로 내가 출입해온 인연에 묻혀 그때 수도권 경안천을 끼고 자리 잡았던 경기도 광주군의 가마터 집 급월당汲月堂을 찾았다. 두 예술가는 합작했던 선연善緣을 고리로 종종 왕래하고 있었다.[도 1]

합작하도록 윤광조를 장욱진에게 소개·주선한 이는 해방직후 한때 함께 일했던 옛 국립중앙박물관 동료 최순우崔淳雨(1916~1985)였다. 화가가 모처럼 아내의 불사佛事 모금을 돕는다고 1977년, 경기도 이천 관내의 가마 하나를 빌려 제작한 청화백자로 비공개 도화전陶畵展을 꾸민 적 있음을 전해 듣고 최순우가 화가의 도화작업이라면 윤광조 그릇이 제격이라 권유했기 때문이었다. 윤광조의 분청 바탕이, 간결한 선묘가 특징인 화가의 화풍과 잘 맞아 떨어질 것이라 직감했기 때문이었다.

화가와 도예가를 이어준 이 연결은 특히 "세상모르고 살아가기 마련인" 열정 예술가에 대한 최순우 관장의 지극한 믿음을 앞세운 권유였다. 박물관 시절 이후 아주 드물게 만나면서도 "장화백의 일상에 대해서 늘 먼발치에서 우정의 눈길을 보내는 사람"이라 스스로 적었음도 폭주暴酒의 일탈 뒤에 숨어있었던 화가의 예술적 고뇌를 진작부터 감싸왔기 때문이었을 것이다. 한편, 대학 졸업 전후로 윤광조는 최 관장의 안목에서 영향

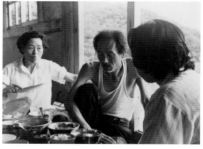

도 1: 급월당을 찾아 어죽탕을 즐기는 장욱진 내외. 1979년 여름. (사진: 김형국)

1979년 여름, 경기도 경안천 개천가에 자리했던 급월당을 찾은 서양화가 장욱진 내외를 맞아 윤광조가 신명으로 공양하고 있다. 함께 따라나섰던 필자가 남의 집 출입을 여간 하지 않는 화가가 티셔츠 차림으로 모처럼 기뻐하는 모습을 사진에 담았다. 오른쪽 검은 머리의 주인공이 윤광조로 백발이 되기 직전의 30대 초반 모습이다. 런닝샤츠 차림의 격의 없는 화가의 모습에서 후배 사랑이 느껴진다.

과 고임을 받아 분청 제작을 일생의 일로 붙잡았던 것.

운도 따랐던지, 동아일보 주최 제7회 동아공예대전(1973)에서 대상을 받았다. 이 대전에서 심사를 맡았던 최 관장은 윤광조가 처음 개인전(1976)을 가졌을 때도 발문을 적어주었다. 이처럼 줄곧 최 관장 그늘에 있었다.

그런 연유로 맺어진 장욱진과 윤광조 두 작가의 합작전은 1978년 여름, 현대화랑에서 열렸다. 도화전은 무엇보다 윤광조가 예단藝壇에 무겁게 알려질 수 있었던 계기였다. 유명 지휘자가 장래가 촉망되는 무명 신예를 협연자로 내세워 출세의 길을 활짝 열어주곤 하는 고전음악 연주세계와도 엇비슷하게, 우리 서양화단의 거목과 함께 합작전을 가진 것은 사회적으로 신진 도예가에게 그 이름을 높일 후광효과가 컸을 것임은 묻지 않아도 알만했다. 인격적으로도 그런 선배로부터 인정을 받았다는 자부심에 더해서 실지로 함께 어울려 일하는 사이, 작업방식과 함께 언행은 물론이고 몸짓의 배움도 컸을 것이다.

생전에 18년이나 왕래했고 그 연장으로 내가 그의 평전을 적었던 장욱진에 대해 말한다면, 한마디로 지독한 예술지상주의자였다. 그림에 대한 집념 하나로 세상을 살아냈던 분이었다. 인생살이 99%를 돈도 명예도 모르고 살았다. 그럼에도 1% 정도 염려로, 가정을 꾸린 가장으로서 '빵 벌이bread earner' 구실을 못해주었음이 마음 한구석에 걸렸던지, "그림은 직업이 못된다."는 말을 어쩌다 아프게 흘리곤 했다.

같은 맥락이지 싶은데 화가는 "그림은 나이 예순부터"란 말을 입에 달고 살았다. 사람의 평균수명이 육십이라 여겨지던 시절을 상정했음인지 예술가들이 회갑까지 한 길로 보람의 일을 붙잡는다면 마침내 바위에서 물기를 짜 얻듯, 자신이 매달려온 작업도 마침내 "사랑스런" 그림을 생산해낼 것이라는 희망사항 그리하여 어쩌면 생활수단도 되지 않겠나, 하는 기대의 말이었지 싶었다.

"화가는 예순부터"란 장욱진의 작가생활에 대한 생활신조는 윤광조도 함께 작업하는 동안 익히 들었을 것이다. 돌이켜 생각해보니 내가 윤광조에게 "쉰까지만 버텨라" 했음은, 예술이 천대받던 시절에 그림 공부를 했던 장욱진의 경우와는 달리, 세상이 조형예술을 아끼기 시작한 시대가 이미 도래했으니 봐주는 마음에서 십년 정도 '깎아서' 예순

이 아닌, 그 보다 좀 일찍 쉰이 되면 사회적 평판과 함께 경제적 형편이 크게 나아질 것이라고 어림짐작으로 두루뭉술하게 말했던 것이다.

찬바람 우리 도예시장

그렇게 어렵게 권면勸勉한데는 그때 우리 미술시장 특히 도자기 판이 도무지 기운을 차릴 것 같지 않았던 낌새도 느꼈기 때문이었다. 1970년대 초, 이 땅에서 처음으로 산업 근대화가 자리를 잡을 기세가 엿보이자 미술시장도 아연 활기를 띠기 시작했다. 그런데 아쉽게도 그건 회화 중심일 뿐, 도자기는 스쳐가는 바람에 지나지 않았다.

일단 전통 도자기의 역사를 이어가려는 복고풍 몸짓은 생겨났다. 옛적에 김홍도, 장승업 같은 화원들이 도화도 남겼던 역사를 재현하려했음인지 김은호, 김기창, 장욱진 등 당대 이름난 화가들이 '환을 친' 백자전이 1970년대 중반, 서울 한복판의 이름난 미술관에서 열렸다. 안타깝게도 그런 예술 자기에 대한 시중 호응은 기대 이하였다. 무엇보다 그 값이면 어지간한 분청, 백자 등의 골동 사기를 살 수 있었기 때문이었다. "도자왕국에서 도자문화가 절대빈곤"이던 그 지경에서 기껏 이뤄진 도자기 제작이란 1960년대 중반 한일교류가 다시 열리고부터 이 땅을 찾던 일본인들의 찻사발茶碗 취향에 부응함이 고작이었다.

그즈음 전통 공예를 진흥하려고 동아일보사가 '공예동우회원전'도 주최했다. 동아공예대전에서 대상을 받은 연고로 윤광조도 출품했다. 기실, 나는 제2회 공예동우회원전(1974.12.5.~11)의 자그마한 팸플릿을 여태껏 간직해오고 있다. 거기에 〈기器-I, II〉라는 제목의 윤광조의 출품작 사진도 실려 있다.[도 2][01] 그때 이미 그이의 작품세계를 눈여겨보았던 셈인데, 돌이켜보면 전시장은 우리 전통공예의 현주소가 어떠한지 궁금해하는, 백수白手에 가까웠던 나 같은 사람이나 기웃거릴 뿐이었다. 전시장 안팎의 시장 기세가 역부족이었음은 한 눈에 완연했다. 그런 형편에서 도자기가 생업 일감으로 턱없이 모자랐음은 윤광조도 마찬가지였다.

직접 만났던 인연으로 그 뒤 종종 그의 가마를 찾았다. 무엇보다 '일을 낼 것'같은 그의 열화 같은 예술혼에 내가 매료되었기 때문이었다. 쉰까지 견뎌보라 했던 것은, 내가 직접 목격한 것처럼 외길로 정진하는 혼신의 집념에다 작가의 탄탄한 장래는 누구보다 동업자들이 먼저 눈치챈다는 사계의 정석대로 최순우, 장욱진 같은 당대의 안목이 진작

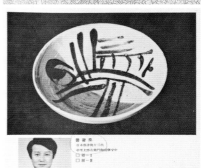

도 2: 제2회 공예동우회원전(1974) 도록에 수록된 윤광조의 〈기器-I, II〉

01) 대상 수상을 계기로 문화공보부가 일본 유학의 기회를 주선해주어 일본 규슈의 가라쓰(唐津)로 유학을 갔다. 조선도공의 후예인 나가사토 다루에몽(中里太郎右衛門) 14대 공방이었다. 유학중에도 대상 수상자 자격으로 동아공예전에도 출품했다. 그때 출품작을 최순우가 감상하곤 일본으로 편지를 보내왔다. "예술적 감수성이 높음을 작품에서 느낄 수 있었다. 하지만 일본 유학의 취지는 그곳 작품 스타일을 배우자 함이 아니고 그곳 작가들의 창작 자세 그리고 가마의 경영 등 도예 관련 시스템을 눈여겨보기 위함"이란 간곡한 훈수가 담겨있었다. 훈수는 일본풍을 경계하라는 뜻임을 직감한 윤광조는 3년 예정의 유학을 1년 만에 접고 곧장 귀국했다.

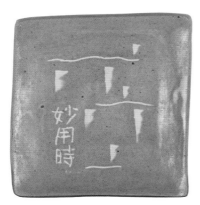

도 3: 윤광조, 〈사각접시〉, 김형국 소장

도 4: 윤광조의 사각접시를 사주자는 사발통문과
접시 사진

평가한 신예라는 점이 돋보였기 때문이었다.

그렇게 그의 예술가적 자질이 돋보이자 한편으로 생활형편도 궁금해졌다. 그의 개인전을 찾기로는 처음이던 《윤광조 생활용기전》(통인가게, 1979)에서 작가를 만났는데, 그 좋은 자리에서 혼자 분을 참지 못하고 씩씩거리고 있었다. 까닭을 물은즉, 직전에 살만한 지친至親이 인사차 전시장을 찾아준 것은 고마운 일이었지만, 대뜸 "그릇 좀 팔았는가?" 부터 묻더란 것. 예술세계를 이해하려는 기색은 조금도 없이 자신을 완전히 천직賤職 옹기장수로 밖에 여기지 않는다 싶어 분통 터진다는 것이었다.

그런 어려움이 어디 윤광조 뿐이었겠는가. 세간의 몰이해 속에서도 전업 작가로 자리잡기 앞서 먼저 생계안정을 얻자면 옆길인 교직에 몸담는 것이 청년 예술가들의 흔하디 흔한 관행임은 어제 오늘이 다르지 않다. 그럼에도 윤광조는 도무지 그럴 기색이 보이질 않았다. 그의 생존책이 염려되자 주위에서 무언가 도울 길이 없을까, 두루 궁리했다. 나로서 겨우 뜻을 세운 것이 윤광조 사기의 아름다움을 글로 적어 알음알음으로 알리려 했다. 이게 1982년 가을이었던가.

사각접시를 사줍시다!

내가 그때 좋아하던 윤광조 작품으로 사각접시가 있었다. 접시의 본디 실용도 튼실하고 접시 바탕에 새겨 넣은 선시禪詩 글귀 또는 산 실루엣을 경쾌하게 그려 내린 이른바 '산자락문紋'이 아름다워 벽에 걸어둘만한 오브제로도 괜찮겠다 싶었다.[도 3] 그걸 열 개들이 한 세트로 삼아 나의 예술 딜레탕트dilettante 기질을 좋게 보아주는 지인 열 분을 대상으로 판촉에 나섰다. 접시를 언제 얼마의 값으로 구할 수 있는지를 적은 각론各論에 앞서 그때 윤광조를 소개하는 글을 1세대 PC로 찍어 돌렸다. 『급월당 윤광조 분청에의 초대』라는 제목이 바야흐로 홍보성 장타령을 늘어놓는다.[도 4]

"윤도공의 분청에 대한 사랑을 우리들이 오래 함께 해왔다고 자부합니다. 무릇 사람의 일이란 그 사람됨을 이야기 한다 했는데, 윤도공의 분청을 볼작시면 윤모尹某의 엉성한 체질體質을 닮아 역시 어딘가 푸석푸석 하지만 그 푸석하고 텁텁하여 질박한 모습이 그 정열과 그 완성을 담을 수 있는 여유를 말해주는 듯합니다.

스스로 인정하듯이 급월당은 조선조 분청에서 그 원형을 찾고 있습니다. 그러나 그가 방황하면서 고민하는 그릇은 조선조 도자기의 언어를 한 꺼풀 넘어서는 이 시대에 사는 도공의 것이기를 그 스스로 그리고 우리 모두가 바라는 바입니다. 그래서 그의 작업은 때깔, 구조, 그리고 기능의 여러 모습까지, 그 고민이 술로 발산되는 에너지의 낭비는 있으나, 실험을 계속하고 있음이 우리들의 사랑스런 눈여김을 받고 있습니다.

우리들 가운데 급월당 분청의 서울 보급에 중책(?)을 맡고 있는 저의 눈은 그릇을 만

들다 싫증이 나서, 아니면 게으름을 피워서인지 만들다만 인상의 사각접시는 다 만들지 않아도 다 만든 듯한 여유와 자유를 담고 있다 싶어 사랑스런 그릇임을 눈치 챘습니다. 그래서 오늘 이렇게 저가 가진 그 그릇에 대한 사랑을 더 많은 그릇으로 구체화하고자 하는 욕심에 여러분의 동행의 의사를 묻습니다. 이 동행에 급월당이 언제 그릇으로 대답해줄지 모르는 일이나 윤도공의 발심發心을 기다릴 줄 아는 끈기를 가진 우리라 자부하는 터이니 그의 생심을 믿고 기다리자는 것입니다."

이렇게 앞소리를 늘어놓은 끝에 희망 원매자願買者는 금방 모을 수 있었다. 이 시도가 단발單發에 그치지 않고 '새끼를 쳐주는' 효과가 났으면 좋겠다는 것이 내 내심이었고, 그래서 내 앞소리에 맞장구를 크게 쳐줄 이로 어느 누구보다 한창기韓彰琪 (1936~1997) 사장을 마음에 두고 있었다. '확대 판매'라 해야 좋을지 '다단계 판매'라 말해야 할지, 아무튼 당신이 한번 사랑을 확인해주면 주변으로 그릇의 아름다움을 알려줌과 동시에 판매를 크게 높여줄 판촉원으로 그이만한 사람이 없지 싶었다.

작품도자 대 상품도자의 갈림길

그이는 1970년대 말, 시사성 월간지 『뿌리깊은나무』에 이어 1980년대 초 여성 교양지 『샘이깊은물』 발행을 통해 우리 전통문화의 가치를 재발견하고 확산시키려 했던 대단한 문화혁신가였다. 잡지 부대사업으로 이 시대 사람들의 생활문화를 반듯하게 재정립해야 한다며 전통 반상기를 개발·보급하는 일에도 앞장섰다. 그이가 펴내던 잡지의 광고에다 "잊어버린 '조선 밥그릇'을 뿌리깊은나무가 되찾아드립니다"는 제목 아래에 "백자로 만든 봄-여름용, 놋쇠방짜로 두들겨 만든 가을-겨울용을 합치면 완전한 조선식 살림살이가 된다."고 자랑을 늘어놓고 있었다.

내 희망사항인즉 그이가 고급 문화상품으로 윤광조 그릇을 한 아이템으로 다루게 되면 도공의 생활형편이 대뜸 좋아지지 싶었다. 그때 내가 잡지사의 요긴한 일을 돕고 있었기 때문이기도 해서 내 제안을 가볍게 여기지 않으리란 기대도 갖고 있었다.

한 사장의 처음 반응은 사각 접시가 일본 냄새가 난다는 말을 앞세우기는 했다. 나는 속으로, 전통시대에 우린 둥근 접시를 절대적으로 많이 사용한 것은 맞는 말이지만, 그 일본도자 그릇도 결국 우리에게 배운 바가 아니냐는 생각을 갖고 짐짓 그의 호의적 반응을 기다렸다.

마침내 한 사장이 윤광조를 긴히 만났다 했다. 함께 일할 수 있는 방도를 제안했다. 작가 혼자의 손으로 한정 생산할 것이 아니라 조수를 데려오든지 기계적 조작을 곁들이든지 해서 그가 빚어낸 예술 창작품을 참고로 좋은 보급형 그릇을 다량으로 만들어 널리 펴보자는 것이었다.

배고픈(?) 작가답지 않게 며칠 말미를 주면 잘 생각해보고 답하겠다고 했다. 어쩌면 한 젊은 예술가에게 작가생활의 명운命運이 달린 기로의 선택이 될 것 같아 나는 윤광조에게 더 이상 뭐라고 훈수할 수가 없었다. 일본의 이름난 도예작가들처럼 개인공방을 갖고 있고, 따로 공장도 가져 두 종류 사기그릇 사이에 값을 합리적으로 차이를 두는 시장질서가 공정하게 움직인다면 작가의 창작생활과 함께 생활경제도 여유를 누릴 수 있지 않을까, 그렇게 나 혼자 "소설을 써 볼" 뿐이었다.

드디어 윤광조가 정식으로 반응했다고 나에게 알려왔다. 사양했다는 것이었다. 어쩌다 좋은 작품이 나와도 그걸 다시 똑같이 만드는 복제가 허용되지 않음이 창작세계인데, 어떻게 그걸 양산할 수 있을 것인가? 흙이 그릇으로 태어나기까지 일련의 공정을 혼자 감당하는 수작업만이 분청의 태생적 예술성에 다가갈 수 있는 정도正道라는 소신을 굽힐 수 없다는 것이었다.

분청에 담겼던 현대미학

사실이 그랬다. 분청사기는 우리의 빛나는 도자기 전통 가운데서 특히 현대 미학이 찬탄하는 예술성을 태생적으로 갖고 있었다. 고려조가 망하자 값비싸게 주문해주던 후원 세력이 퇴조했고 그 결과로 청자가 사라진 틈새에서, 구체적으로 문양의 상감기법 등 청자의 틀에 박힌 도식적 제작방식이 무너진 그 틈새에서 '자유분방한' 시문施紋과 함께 태어났던 것이 분청이었다.

분청사기는 지방가마에서 만들어졌다. 그만큼 지방의 개성이 묻어날 수 있었다. 성형한 그릇을 유약 통에 그냥 덤벙 담갔다 꺼내서 굽다보니 흘러내린 유약이 자연스럽게 문양으로 굳어져버린 '덤벙이', 아니면 흘러내리는 유약에다 '귀얄' 곧 풀로 만든 빗자루로 휘익 돌려 마치 '바람의 조화'같은 추상문양을 보여준 분청이야 말로 자유분방의 대표선수 같은 사기그릇이 되고도 남았다.

자유성은 고금古今을 통해 좋은 예술에 요구되는 기본 미덕 가운데 하나다. 그 자유성은 무엇보다 독창성을 열어줄 고리이기도 하다. 독창성면에서 고려자기가 빼어나긴 해도 송자宋磁를 닮았음을 부정하지 못하고,[02] 조선백자가 아름답긴 해도 그 또한 중국에서도 비슷하게 제작되었음을 간과할 수 없다는 점에서 그만큼 그 반대로 분청의 위상이 돋보였다.

02) 고려시대를 '불교 영향으로 한반도 삶의 수준이 고양된 시기'로 규정한 뒤 청자와 불교와의 인연을 중국 5대10국 시대 '오월吳越'에서 찾았다. 특히 오월은 풍부한 점토자원을 갖고 청자의 본국이 됐다. 하지만 송나라가 침공하자 도공들은 일본, 태국 등지로 그리고 순례자와 무역상들이 이용하던 항로를 통해 한반도 남단 끝자락에 정착했다. 전남 강진은 오월과 비슷한 지질구조를 갖고 있었다. "불교를 통해 지역의 환대를 받았던 도공들이 확립했던 고려청자는 마침내 현대사회의 세계적 중요 문화재가 됐다" 했다. 랭캐스터(Louis Lancaster), "찬란한 고려불교, 지속가능한 문화", 국립중앙박물관 국제 심포지엄 고려 건국 1100주년 기념 "대(大)고려전"(『현대불교신문』, 2018.12.03).

좋은 예술의 또 하나 요건인 완벽성 면에서도 분청이 한 수 위다. 고려청자나 관요官窯에서 만든 조선백자가 보여준 완성도는 "꼼꼼하게 빠짐없이" 만들어낸 '장인匠人(artisan)적 완벽'이 느껴진다면, 분청이 보여주는 그것은 "다 하지 않아도 다 한 듯 보이는", 이를테면 장욱진의 먹그림 자화상에서 안경 코걸이만 그려 놓고도 능히 그리지 않은 코를 연상시켜주듯, '예술가artist적 완벽'이 느껴지는 것이었다.

단연 분청사기가 이 땅의 독자적 창의성이 돋보이는 문화축적이었음은 우리 서양화단의 최고 원로이자 한때 우리 미술평단의 고수였던 김병기金秉騏(1916~)화백도 같은 생각이었다. "예술에서 비슷함을 일컬어 스타일이라 한다. 하지만 그림 등 예술이 스타일에 머물 수는 없다. 거듭되면 도안처럼 양식화될 수 있기 때문이다. 좋은 예술은 양식성에 있지 않고 정신성에 있다. 우리 도자기는 대단히 양식적인 중국·일본 도자에 비해 종잡을 수 없을 정도로 비非양식적인 것이 특징이다. 바로 분청이야 말로 고려자기의 양식성이 무너졌지만 아직 조선백자적 양식이 생겨나지 않았을 때 이루어진 "틈새의 예술"이었다. 영어로 "in-between"이라 말할 수 있겠고, 김지하金芝河(1941~) 시인의 말처럼 "기우뚱한 균형"이기도 했다. 이 사실에 착안해서 김 화백은 당신의 그림에도 꼭 분청의 예술정신을 실현하고 싶다했다.

분청의 빼어남은 진작 세계 도예계도 높이 평가했다. 20세기 도자기의 한 경지이던 일본의 하마다 쇼지濱田庄司(1894~1978), 그리고 일본에서 우리 도자기를 공부한 끝에 도자기 예술의 피카소라고 칭송받았던 영국의 리치Bernard Leach(1897~1979)가[03] 분청에 깊이 매료된 끝에 "20세기 현대도예가 나아갈 길은 조선시대 분청사기가 이미 다했다. 우리는 그것을 목표로 해서 나가야 한다."고 까지 말했다지 않던가.

외국이 더 쳐준 우리 분청

아무튼 한 사장의 제의를 마다한 윤광조의 결단은 장차 그가 살아갈 예술 행로를 점지해 줄 이정표 같은 사건이었다. 가정경제 등은 나중 문제라 치부한 채 처음 뜻을 세운 분청의 현대적 해석에 몰두했다. 나름의 기법, 이를테면 물레 성형, 타래쌓기, 석고틀, 또는 흙 덧붙이기에 더해 지압指壓으로 형태 만들기 등을 구사했는가 하면 그릇의 외장外裝도 귀얄, 음각, 지푸라기, 지두문指頭文, 덤벙, 화장토 흘림 등 각가지로 시도했다.

이렇게 제작과정에서 드물게 개성의 기법을 구현해낼 수 있었던 덕분에, "오늘날 한국 도예가들이 외국에 가면 극진한 대우를 받는 것도 분청사기의 영향력이 크다."는 최 관장의 말대로, 국내보다 오히려 외국에서 윤광조를 높이 평가해주었다. 일본, 미국, 인도, 프랑스, 스위스 등 각국 도예가들이 그의 작업장을 다녀갔고, 개중에는 가마에서 머

03) Bernard Leach(*A Potter's Book*, 초판본, London: Faber & Faber, 1940; Unicorn, 2015).

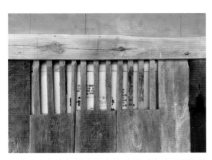

도 5: 옥산서원 관리사 벽채 문틀. (사진: 김형국)

야취野趣 또는 야일野逸은 "겉치레를 하지 않은 그대로의 모습"이란 뜻인데, 문틀을 만든 솜씨에서도 그게 느껴진다. "흰 바탕 위에 아무 잔재주도 없이 마음 내키는 대로 그려버린…. 야취의 멋은 우리나라 그 어느 시대 어느 도자기에서도 볼 수 없는 민중적인 신선한 힘과 멋을 아울러 지니고 있다. 이것은 새 문화건설의 의욕에 불타던 조선조 초기의 시대정신이 조선 도공들의 손길에 점지되어 이루어진 것이라고 보아야겠다"(최순우, "분청사기철회연당초문병"『최순우전집』제 1권, 1992, 450쪽).

물며 함께 작업해보려 했던 작가도 있었다. 해외초대전도 잇따랐다.

마침내 국내에서도 그에 대해 합당한 평가가 주어졌다. 그건 1994년, 호암미술관 주최의《한국의 미: 그 현대적 변용》전시를 통해서였다고 나는 알고 있다. 우리 조형적 아름다움의 내력을 보여준 자리였는데, 어느 글에선가 윤광조는 "도자를 회화와 같은 자리에서 보여주었음에 감명 받았다." 했지만, 내가 받았던 인상은 오히려 도자기로는 옛 분청 걸작품에 잇대어 현대적 명품으로 그의 분청 대작大作을 여럿 함께 전시했다는 사실이었다.

특히 보는 이의 눈을 사로잡은 출품작 하나는 창작적 고민을 달리 이길 수 없음을 이 실직고하고 있지 싶었던 〈반야심경〉 사경寫經의 조각 도자였다. 도자 겉은 그가 우스개 삼아 말한 '코딱지' 기법인 덧붙이기 방식에 따라 화장토를 솜으로 찍어 덧붙여 곰보빵처럼 보이게 만든 어수룩한 바탕인데, 거기에 사람의 구원을 설파하는 대표적 불법佛法의 강력한 메시지를 글로 새겨놓았음이 무척 대조적이었던 것으로, 그 이미지가 보는 이로 하여금 숙연한 감을 불러일으킬 만했다.

'바람골 시대'를 열다

기실, 그렇게 유명 불경을 사경해야할 정도로 그때 그는 가정적 풍파도 겪고 있었다. 이를 이기려는 몸짓의 일환으로 마침내 경안천 강변 것은 접고 대신, 한국 불교의 수도 경주의 외곽인 안강읍 옥산서원에서 한참 올라가야 하는 깊은 산골을 찾아내서 거기로 가마를 옮겨갔다. 이때가 그이 나이 쉰 바로 밑자락이던 역시 1994년이었다. [도 5]

새 가마는 옛적에 산 도둑이 자주 출몰했다 해서 '도둑산'으로 불렸다가 좋은 산에다 그렇게 막말로 이름 붙일 수 없다 해서 점잖게 고쳐 부른 '도덕산' 깊은 자락에 자리 잡았다. 주변 일대는 농수원農水源인 저수지 바로 위쪽인 것. 누군가 땅을 새로 장만하면 일단 투기가 의심된다며 외지인에게 곧장 건축허가를 내주지 않던 곳이었다. 그래서 현지정착의 확고한 의지를 몸으로 증명하려고 윤광조는 컨테이너를 옮겨놓고 거기서 절대 생존을 이어갔다. 화장실이 제대로 있을 리 없는 극한생활이었으니, 도시의 달동네집이 뜻밖에도 깊은 산촌에 둥지를 튼 꼴이었다.

한 해 뒤 건축허가를 받았다. 돈대로 공사를 하다 보니 집은 겨우 뼈대만 갖추었을 뿐이었다. 거처 벽채는 미장美裝을 제대로 못해 시멘트 블록이 그대로 노출된 채라 겨울 삭풍이 제집처럼 드나드는 궁벽窮僻이었다.

게다가 가마터 자리는 좌우 높은 산의 기슭이 교차하는 골짜기에 자리 잡은 탓에, 앞이 훤하게 트인 맛이 좋긴 해도, 바람도 꼭 오가기 알맞은 통로였다. 북한산, 월출산 등 대소 산자락들이 수두룩하게 바람골이란 이름의 골짜기를 거느리고 있음은 전혀 개의치 않고 배짱 좋은 윤광조는 새 가마터 자리 일대를 '바람골'이란 고유명사로 스스로 태연

하게 지어 붙였다. 거기서 그치지 않고 가마터의 새 이름도, 그리고 새 가마에서 만드는 작품 시리즈 이름 하나로도 '바람골'이라 갖다 붙였다.

그즈음 "지기地氣가 사람을 만든다."는 옛말은 윤광조에게도 들어맞고 있었다. 바람골에 자리 잡은 탓인지, 또는 덕분인지 그가 바로 바람의 영욕榮辱을 제대로 맞고 있었다.

몸에 바람이 들면 그게 바로 신병身病인 것. 달덩이 같은 그릇을 아름답게 빚어줌은 오불관언, 옛적에 도공들을 옹기, 사기를 만드는 곳인 '점店'에서 일하는 '점한店漢' 또는 '점놈이'라 부르며 천대했고, 당연히 그들이 험하고 고된 일을 자식들에게 대물림 시키지 않으려하자 조선왕조가 나라의 법제(1543)로 세습제를 강제하려했을 정도로 도자기 작업은 무척 어렵고 고된 일이었다. 직업병이 따름은 묻지 않아도 알만 했는데, 그걸 윤광조인들 피할 도리가 없었다.

그릇을 재래식으로 성형하자면 발로 물레를 저어야 한다. 이게 화근이 되어 윤광조도 종아리 혈관이 얽히는 하지정맥류를 앓았다. 갑자기 심해져 병원 응급실로 실려 갔다가 큰 봉욕을 당할 뻔 했다. 응급처치의 차질로 정신을 놓칠 지경으로 치달았는데, 그 사이로 의사들이 "큰일났다"고 서두는 소리도 들었다한다. 그래저래 어려운 고비도 넘겼다는 말을 뒤에 전해 듣고는 공연히 내가 찔끔했다. 이전에 "쉰까지만 견뎌라!"고 '무책임한' 말로 사람을 현혹시키지 않았나 싶어 일말의 자책감이 느껴졌기 때문이었다.

바야흐로 기운생동이

바람 기운에 휘둘리지 않고, 그 바람을 잘 요리하는 것 또한 사람의 국량이다. 역풍을 만나면 병이 되나 내공內工을 쌓아 순풍을 타면 활로가 열리는 법이다.

윤광조는 마음에 바람이 일렁이면 가보지 못했던 산천을 찾아 여기저기로 발걸음을 무시로 옮긴다. 언젠가 하루는 통영시 산양면의 높다란 전망대에 올라 점점이 떠있는 한려수도의 아름다운 섬들을 망연히 내려다 바라보기도 했다. 거기서 되돌아서는데 뜻밖에도 일시 귀국길에 모국 땅의 아름다움을 찾아 나섰던, 미국 뉴욕에서 불어온 또 다른 바람이던 재미在美 조각가 한용진韓鏞進(1934~2019)과 마주쳤다. 두 바람이 만나니 회오리바람인지 광풍狂風인지가 되고도 남았다. 그 길로 함께 울릉도까지 내쳐 내달았다 했다.

자연 산천에서 자신을 볼 수 있는 거울을 만날까 싶어 떠돌던 발걸음도 결국 내면에서 자신을 만나야 한다는 깨우침만 얻고 돌아오고 말 일이었다. 그렇게 에돌아 얻었던 깨달음도 이미 조선왕조 중엽의 제월당霽月堂(1544~1633) 스님이 진작 갈파해놓았음을 알고는 잠시 맥이 빠진다.

어느 곳 푸른 산이 도량 아니리	何處靑山不道場
왜 그리 허겁지겁 이곳저곳을 헤매는가	勞勞身世走他方
그대 안의 보물을 깨닫는다면	若能信得家中寶
이산저산 모든 물이 그대 고향이거니	水水山山總故鄉

그러나 자연을 만나러 나섰던 걸음이 헛되지 않았다. 그 숨결인 바람을 타고 이윽고 몸속에 깨달음의 기氣로 쌓이고 있었다. 그 기가 리듬을 얻어 바야흐로 손끝에 빚어지는 그릇들에 그대로 맺히고 있었다. 좋은 조형예술이 마침내 도달하고자 하는 '기운생동 氣韻生動'의 흥겨움이 완연했으니, 경제적 여유는 몰라도, 그렇게 작품활동은 괄목할만한 진전이 있었다.

사계斯界의 예술론에 따르면 기운생동은 타고나는 자질이지 배워서 체득할 바가 아니라 했다. 군이 노력해서 얻으려는 궁여지책이라면 "만 권의 책을 읽고 만 리 길을 여행讀萬卷書 行萬里路"하는 것이 방도라 했다. 내 보기에 윤광조가 산천을 헤매는가 하면 절을 찾아서는 무릎이 까질 정도로 사만배四萬拜를 올리는 고행을 마다하지 않았고,[04] 집에 머물 적은 서책에 골몰했던 그의 일상이 스스로 갖고 있는지를 미처 몰랐던 기운생동의 자질을 어느새 일깨워주었음이 바로 윤광조의 경우가 아니었던가 싶었다.

외국에서 더 분청을 높이 쳐준다는 말을 확증이라도 하듯, 2003년에 미국의 유수한 박물관 하나인 필라델피아 미술관에서 동양 도예작가로는 최초로 초대전이 열렸다. 이어 2005년에는 시애틀 미술관에서도 개인전이 열렸다. 관장은[05] 대학 미술관으로 세계 정상의 명성을 가진 예일대학 미술관에서 아시아 미술 담당 큐레이터와 관장도 지낸 미국 최고의 미술전문가였으니 윤광조의 작품이 그이의 눈에 들었다는 말이었다. 해방 이후 국내 조형예술가로는 백남준에 버금갈 정도로 해외의 평판을 누리고 있음인데, 이 시대 우리 예술가의 입신이 이보다 더하기 어렵지 않겠는가.

'그릇장이'가 큰 상을 받고

'성서격동聲西激東'이라고 고쳐 말해도 좋을 정도로 서양에서 그에 대한 박수가 쏟아지자 덩달아 국내에서도 영광이 따랐다. 2004년엔 '올해의 작가'로 우리 국립현대미술관의 초대를 받았다. 좀 더 세월이 흘러 2008년엔 부산지방에서 제정된 전국 규모의 시상제도 하나인 '경암학술상'의 예술부문 수상자로 뽑혔다. 학술상을 표방한 큰 시상들에서 인문

04) 누군가의 소개로 서울대 정치학과를 졸업하고 기자로 판사 출신 효봉스님을 취재하다 머리를 깎은 활성活性스님이 주지이던 지리산 자락 산청의 정각사正覺寺에서 거행했다. 열홀 동안에 하루 3천배를 이틀 동안에 5천배 절을 올렸다.

05) 시애틀 미술관장은 마이크로소프트(MS) 창업주의 모계인 게이츠(Mimi Gates, 1942~)여사. 미술사학 박사로서 『도자기 이야기: 중국에서 유럽까지(Porcelain Stories: From China to Europe)』를 공저했다.

예술부문이 양념으로 끼여 있지만, 거기에 조형예술부문 수상자는 이전에 거의 뽑힌 적 없었던 전력에 비추어 윤광조는 아주 드물게 수상의 영광을 안았다.

그해 11월 초순, 부산에서 시상식이 열렸다. 나도 한걸음에 달려가서 윤광조의 수상 연설을 들었다.

> "(전략) 이 상은 저 개인에게 뿐만 아니라, 열악한 여건 속에서 외로운 작업을 계속하고 있는 우리나라의 모든 전업 작가들에게도 큰 격려가 될 것입니다. 우리나라의 현재 문화 환경에서 전업 작가가 작업을 계속하면서 살아남는다는 것은 마치 알몸으로 가시덤불을 기어 나오는 것과 같습니다.
>
> 우리의 과거 도예문화는 매우 찬란하여 지금까지도 그 가치를 전 세계인들이 인정하고 있습니다. 그러나 현대 도예는 그 길을 잃고 있습니다. 다른 분야와 달리, 일반인들의 현대도예에 대한 이해가 부족하고, 개인 작업실을 유지하기 위해서는 보다 많은 경제력과 지속적인 노동이 필요하기 때문입니다.
>
> (중략) 작품이란 한 인간의 '고뇌하는 순수'와 '노동의 땀'이 독자적인 조형언어로 표현되어 여러 사람과의 공감대를 만들어 내는 것이라 생각합니다. 작품은 깜짝 놀라게 하는 아이디어나 지식으로 만들어 내는 것이 아니라, 순수와 고독과 열정이 만들어 내는 것입니다.
>
> "미쳐야 한다. 그러나 미치면 안 된다." 머리와 가슴은 구름 위에, 발은 땅을 굳게 딛고 있어야 한다, 이 지극히 상반된, 모순덩어리들을 동시에 지니고 살아야 하는 운명에 처한 사람이 예술가가 아닌가 생각합니다.
>
> 제가 제 작품에서 표현하고자 하는 것은 "자유스러움, 자연스러움"입니다. 새로운 조형인데 낯설지 않은 것, 우연과 필연, 대비와 조화의 교차, 이러한 것들을 통해 자유스러움, 자연스러움을 공감하고자 합니다.
>
> 이러한 화두로 꾸준히 공부해 나아가면 언젠가 자유와 자연을 그대로 드러낼 날이 있을 것이라고 생각합니다.(하략)"

윤광조 소감 연설은 조형작업 세계의 지향점을 간단히 압축했음이 무척 인상적이었다. "미쳐야 한다. 그러나 미치면 안 된다."는 말이었다. 그의 작업실에 붙여놓은 "알맞게 마음을 쓸 때, 알맞게 무심을 쓴다恰恰用心時 恰恰無心時"는 좌우명 글귀도 같은 뜻이었다. 이는 참 예술세계에 든 지인至人들이 한결같이 내뱉던 바로 그 독백이었다. 이를테면 천하의 추사 김정희秋史 金正喜(1786~1856)도 '난초 그림 제작법寫蘭'을 말하면서 "법이 있어도 안 되지만 또한 없어도 안 된다不可有法 亦不可無法"했다. 난초 치기를 위시해서 서화의 높은 경지는 필법의 상반성, 그럼에도 불구하고 여기서 마침내 다다를 그 조화에서 찾을 수 있다 했다.

역설적이게도 우리 같은 감상가들은 그렇게 참 예술가들이 머리를 찢듯 고뇌하며 빚

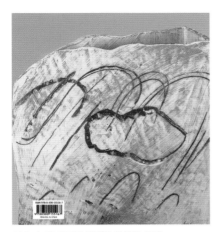

도 6: 뉴욕 메트로폴리탄 박물관 도록
〈Korean Buncheong Ceramics〉(2011) 뒤표지
의 윤광조 분청

조선시대 분청 작품을 내세운 책의 앞표지에 이어 윤광조의 독창적 시문施文 방법을 잘 보란 듯 뒤표지에 그의 작품 〈정定, Meditation〉(1994) 이미지를 실었다.

어낸 작품들을 만나면 오히려 감탄성을 연발하며 좋아한다. 상반성 또는 모순을 뚫어낸 그들의 작품에서 우린 노자老子의 말대로 오히려 '반대의 일치', 곧 강하디 강한 바위를 뚫은 것이 보기에 부드럽기 짝이 없고 그래서 강하고 연함이 동시에 하나임을 보여주는 물인 것처럼 "살아서 움직이는" 작품들에서 감동을 만날 수 있기 때문이다.

분청 한 경지의 세계 공인

이래저래 그에게 모아지던 예술적 평가는 드디어 한 경지에 오른다. 뉴욕 메트로폴리탄 박물관이 개최한 《한국 분청사기전》(2011)에 삼성미술관이 소장·출품한 60점 가량의 옛 명품에 연이어 이 시대 한국의 걸작품이라며 윤광조의 작품도 함께 전시되었다. 발간 도록 『*Korean Buncheong Ceramics from Leeum, Samsung Museum of Art*』(New York: The Metropolitan Museum of Art, 2011)에도 무려 넉 점이, 이 보다 더 자랑스러운 것이 책 앞표지에 조선시대 〈철화초화문편병粉青沙器鐵畫草花文扁瓶〉 분청의 확대 사진에 이어 뒤표지에 바로 윤광조의 바람골 분청 〈정定, Meditation〉(1994)을 그의 시문방법을 잘 보란 듯 싣고 있다.[도 6]

따지고 보면 뉴욕 메트로폴리탄 박물관이 이 땅에서 제작된 고금의 분청을 중심으로 기획전을 개최한 것은 참으로 우리 문화사에서 전무했던 기념비적 거사가 아닐 수 없었다. 도자기의 종주국 중국 대륙 한 귀퉁이에 맹장처럼 달라붙은 이 작은 한반도 땅에서 그렇게 독창적인 도자세계를 전개해 왔다는 역사적 사실을 이른바 이 시대 '문화제국주의'의 총본산이라 할 메트로폴리탄 박물관(MET)에서 공식으로 확인하는 의식이었다 해도 지나친 말이 아니었다.

MET가 이전에 고려왕조의 청자, 그리고 조선왕조의 분청과 백자 등 우리의 전통도자의 아름다움을 소개하는 특별전을 2000년에 개최한 적 있었다. 하지만 그 전시는 우리 도자의 명품을 집중적으로 갖고 있는 일본 오사카 동양도자박물관 소장의 이른바 '아타카安宅' 수장품으로 이뤄졌다.[06] 이 전례에 견준다면 분청사기의 뉴욕과 샌프란시스코 전시는 우리 도자의 예술적 성취를 우리 소장품으로 보여주는 쾌거가 아닐 수 없었다.

분청 도록의 제작에는 뉴욕 MET와 함께 예일대학 출판부도 참여했다. 이 콤비는 고금 조형예술의 세계적 성취를 보여주는 도록으로 이 시대에 가장 권위 있고 빼어난 것으로 정평이 나 있음도 기억할만한 대목이었다. 전 세계 유수 도서관이 반드시 소장하기 마련이고 그래서 우리 분청의 아름다움을 가장 권위 있게 소개해 줄 것이 예상되기 때문이었다.

06) 《Korean Ceramics from the Museum of Oriental Ceramics, Osaka》, (New York: The Metropolitan Museum of Art, 2000).

세부적으로 도록이 게재한 분청 문화사에 대한 글도 무척 교훈적이었다. 조선은 백자가 등장하면서 16세기부터 분청이 사라지고 말았지만, 일본은 임란 때 잡아간 조선도공의 힘을 빌려 분청의 역사를 계속 이어갔다면서 그 시절에 제작된 분청도 도판으로 소개했다. 일제 때는 식민지 한반도에서 가마들의 흔적을 직접 조사하면서 분청에 대한 그들의 높은 관심을 이어갔다.

한편, 20세기 중반 독립한 대한민국이 전쟁의 그늘에서 벗어나고부터 도자기 제작이 되살아났지만 그건 전적으로 백자 위주였고, 달리 분청기법을 붙들고 있음은 외톨이 신세를 자청하는 꼴이었다고 예리하게, 그리고 우리로선 아주 따끔하게 적고 있다. 이 지적은 몰이해의 역경 속에서도 오히려 분청을 붙잡았던 윤광조를 치켜 올리는 말로도 읽혔다.

도록은 일본의 현대 분청작가 작품 한 점도 실었다. 검은색 바탕에 흰점을 찍은 곤도 유카다近藤豊(1932~1983) 교토예술대학 교수의 인화문印花文 주병이었다. 그는 1982년 말 윤광조의 급월당을 찾아와서 함께 작업한 적 있었다.[도 7] 일본으로 돌아가선 이듬해 3월에 자신의 예술에 대한 한계를 느끼고 자살했다던데, 역시 본방本邦의 '초일류'에게는 당할 수 없었던 상대적 열등감에서 느꼈던 마음의 갈등을 이기지 못했던 것일까.[07]

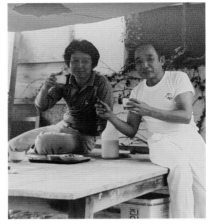

도 7: 윤광조와 곤도 유다카, 경기도 광주군 초월면 지월리 급월당에서, 1983년 초.

좋은 그릇이 불러냈던 도공의 인덕

오늘의 윤광조를 보면 새삼 최순우 관장의 선견지명이 돋보인다. 가마 이름을 "달을 긷는" 곳이란 뜻으로 급월당汲月堂이라 이름 지어주었음도 윤광조가 장차 반드시 달덩어리 같은 도자 그릇을 만들 수 있다는 예감으로 격려한 말이 분명했다.[08]

07) 곤도는 일본의 인간국보 도예가의 장남으로 가업을 이어받은 명망 도예가였다. 미국, 호주 등지에서도 작품을 발표하는 등 국제적으로 활약했던 바, 고전적 기술을 갖고 기하학적 문양이 보태진 현대적 감각의 작품을 만든다는 호평을 들었다. 사사했던 윤광조처럼 기운생동氣韻生動의 경지에 도저히 못 미친다는 자괴·자탄의 염세일까. 지내놓고 보니 그게 일본인 성정의 일단이지 싶었다. 이를테면 함께 다완(茶碗)을 물레질해놓고선 분장이란 말 그대로 화장토 분粉을 바른 뒤 싸리가지 등으로 그냥 무심하게 쓰윽 문지르고 나면 나중에 만들어진 그릇에 백토로 칠한 부분이 및 떨어진 무심한 맛이 나는 경우인데, 윤광조가 그렇게 한 번 문지르고 나서 옆을 돌아보면 어김없이 일본작가는 꼭 다시 한 번 더 붓질을 하더라였다. "죽을 때까지 싸우겠다."는 상대방의 호언에 "이길 때까지 싸우겠다."고 응수했던 옛 로마제국의 장군이나, "죽고자 하면 살 것(必死則生)"이라 했던 이순신의 경지는 추구하는 일의 매진에서 죽음이란 낱말은 그 치열한 결기決氣의 한 준거準據이자 비유일 뿐이지 않았던가. 그이 역시 초행初行에 큰길에서 비켜난 산비탈 오솔길로 접어들어 잔뜩 내린 눈밭을 헤집고 물어물어 급월요를 찾아왔던 그 집념의 주인공이 어쩌자고 결과적으로 죽음 그 자체로 치달았을까. 안타까움에 윤광조는 더 말을 잇지 못했다.

08) 1975년 일본 유학에서 돌아온 뒤 서울 혜화동 로타리에다 윤광조 도예연구실을 열자 점심시간에 어쩌다 최순우가 다녀갔다. 언젠가 "윤군! 흙 좀 주게!"하며 흙을 갖고 주물럭주물럭 두꺼비를 빚어냈다. 언뜻 보아 두꺼비 같지 않은데, 또 다시 바라보면 두꺼비였다. 모더니스트 시인 김광균(金光均, 1914~93)도 종종 혜화동 작업실로 놀러왔다. 개성을 고향으로 둔 선후배 사이여서 두 분 사이는 무척 자별했다. 하루는 "혼자만 즐길 건가?!", "나눠주고 같이 즐겨야지!" 하면서 시인이 개인전을 열도록 부추겼다. 최순우와 의논한 게 분명했다. 그 당시 '신세계 갤러리'는 인간문화재 급들이 전시하는 곳으로 이름났다. 1976년 전시장을 잡아준 최순우는 전시 준비도 직접 이리저리 손잡아 주었다. "저기 놓게, 아니 이리 놓아보게!"하면서. 윤광조("내 반복(半福)이 되어준 혜곡," 『그가 있었기에-최순우를 그리면서: 탄생 백주년 기념』, 2017) 참조.

도 8: 최순우, 〈汲月堂(급월당)〉 현액懸額, 1983.
종이에 먹. 18×77cm.

어떤 이들은 "초월草月면 지월池月리"에 자리한 가마의 이름마저 달을 품었으니 기생을 여럿 거느림이라 우스개 했던 지인도 있었다. 하지만 당호의 내력을 알고 보면 윤광조의 앞날에 대한 아주 간곡한 당부를 담고 있음이었다.[도 8]

당초, 급월당은 최 관장의 사부였던 옛 개성박물관장 고유섭高裕燮(1905~1944)의 아호雅號 하나였던 것. 후배 동료들이 아호의 내력을 궁금해 하자, 고유섭은 그건 미술사 학문의 길에 나선 자신의 마음 다짐이자 다스림의 뜻이라 답했다. "원숭이가 물을 마시러 못가에 왔다가 못에 비친 달이 하도 탐스러워서 손으로 떠내려 했으나 달이 떠지지 않아서 못의 물을 다 퍼내어汲도 달은 못에 남아 있었다."는 고사에서 연유했다는데, "학문이란 못에 비친 달과 같아서 곧 떠질듯 하지만 막상 떠보면 못의 물이 다해도, 곧 생명이 다하도록 노력해도 이룩하기 어렵다"는 학문에 대한 외경 그리고 그에 대한 정진의 마음다짐을 뜻함이라 했다.[09]

최 관장은 이 아호를 무척이나 좋아해서 그를 따르던 유명 건축가에겐 '급월루汲月樓'라 붙여주었고, 윤 도공에겐 스승의 호를 그대로 전해주었다. 나는 한때 아호도 이렇게 대물림했던지 그 관행의 선례가 궁금했던 적도 있었다. 기실, 최 관장의 당호였던 '오수당午睡堂'이 단원 김홍도檀園 金弘道(1760~1806?)의 아호에서 차용했음이 말해주듯, 그가 창안한 문화의식이 아니었던가 싶기도 했다. 지극히 따르고 싶은 선인先人을 필생의 모범으로 삼겠다는 뜻이 이 아니었겠는가.

아무튼 최 관장이 지어준, 아니 전해준 아호는 무엇보다 '달덩어리'처럼 잘 생긴 그릇을 빚어내라는 격려에 더해서 예술의 길은 만족이나 끝이 있을 수 없는 법이니 평생토록 정진하라는 간곡한 당부도 아울러 담았음이 분명했다. 당부의 즈음에서 고려 땅 개성 출신 최 관장은 예술의 길이 가없음을 진작 깨달았던 고려시대 시인 이규보李奎報(1168~1241)의 〈우물 속 달을 보며山夕詠井中月〉를 틀림없이 기억해냈을 것이다. "산속 스님이 밝은 달빛 탐내어/ 물 길으며 한 항아리 가득 담아갔지/ 절에 가면 그제야 알게라/ 항아리 물 쏟고 나면 달빛도 따라 없어질 테니."

윤광조의 또 다른 대자아代自我 장욱진도 마찬가지였다. 그의 만년 득의작得意作을 보고 주위 감상자들이 감탄 연발하면서 '작가도 분명 흡족하겠다!'고 동의를 구할라치면, 장욱진은 짐짓 한발 물러서는 낌새였다. "그림에 무슨 만족이 있겠는가? 붓을 들고 집중할 그때뿐! 이다음에 좀 더 나은 게 나올 것 같다"는 말을 덧붙이곤 했다.

좋은 선배들의 기대와 격려대로 "견뎌내야 했던" 나이 쉰을 훌쩍 넘겨 이제 칠십 줄의 윤광조는 무엇보다 일상이 한가롭게 보인다. 무엇보다 도자기 경지가 도저到底해졌으니 이를 두고 '도덕陶德'이 탄탄해졌다 할 것인가.

09) 진홍섭, "참 스승, 汲月堂의 교훈," 『월간미술』, 2005년 8월, pp. 174-176.

급월당 도덕陶德의 한 결실

도덕陶德은 사람의 일로 드러난다. 급월요에서 수학했던 후학들 일당을 불러 모아 동인전 개최에 앞장섰음도 그 구체적 몸짓이었다. 2018년 정초에 가나문화재단 주최로 서울 인사동의 인사아트센터에서《급월당 줄기 현대한국 분청전: 이제 모두 얼음이네》(2018.1.10.~30.)를 열었다.

그 사이, 1980년대의 이 나라 분청 작가 지망생들이 윤광조에게 여럿 문하로 찾아들었던 것. 그랬던 인연이 훌쩍 30년, 한 세대 이상의 세월이 흘렀다. 모두들 혼자 힘으로 열심히 손과 발을 부리며, 아니 온몸을 던져 분청작업을 해왔다.[도 9] 그들의 작업은 '괄목상대刮目相對'해졌다. "눈을 비비고 상대방을 바라보니 상대방의 학식이나 재주가 갑자기 몰라볼 정도로 나아졌음"이란 옛말이 틀리지 않았다.[10]

윤광조 문하를 거쳐 간 우리 분청작가들의 작업장들은 전국적이라 말해도 좋을 정도로 흩어져 있다. 고려가 망한 뒤로 청자의 주산지 전남 강진, 전북 부안 등지의 가마에서 일하던 도공들이 나라 상층부의 후원 또는 구매를 더 이상 받지 못하는 형편에서 왜구마저 더욱 발호하는 바람에 내륙으로 뿔뿔이 흩어져 이를테면 광주 충효동, 경남의 밀양·울산·청도·합천군 삼가, 충청도 계룡산 등지로 옮겨가서 자기소를 꾸려갔던 역사적 전철이 언뜻 연상될 정도다. 일문 네 사람은 경기도 안성시와 이천시, 전남 무안군 그리고 경북 청도군에 자리 잡고 있다.

그 일문을 일러 급월당은 자신을 포함해서 자탄自嘆조로 '마이너스 작가'라 싸잡아 부른다. 마이너스 통장으로 연명하는 신세란 말이다. 남의 손 빌리기나 대량생산의 경제를 스스로 떨쳐버렸으니 자청한 어려움이라고 말할 수밖에.

마이너스 통장이라니 그건 급전急錢이 필요한 상황이 무시로 일어난다는 말이기도 했다. 그럼에도 미국 팝아트 작가 앤디 워홀Andy Warhol(1928~87) 등을 빗대어 하는 말이겠는데 이른바 '공장미술'도 국내외에서 날로 더욱 득세하는 판국에, 더구나 도자기는 공장가마가 거의 절대적인 현대에서 오로지 필마단기匹馬單騎로 교직敎職 같은 부업도 없이, 혼자 노동으로 분청 수작업에만 매달려온 전업작가들이란 말이다.

그 지경에서 후배들을 감싸는 방도는 말 보시가 고작이었다. 무엇보다 당호堂號 삼아 모두에게 아호를 지어주었다. 변승훈邊承勳(1955~)은 청허晴虛, 김상기金相基(1956~)는 청우晴雨, 김문호金汶澔(1957~)는 청암晴庵, 이형석李炯錫(1965~)은 청안晴岸인데 모두 맑을 '청晴'자 돌림이다. 모두 그리고 함께 "맑게 살아가자"는 덕담일 것이다.

물론 기술적인 조언도 없을 수 없었다. 가마에서 창작정신을 구현하자면 작업시간에

10) 맹주盟主 급월당이 문하의 작업경지를 높게 평가함을 엿본 나는 그게 사자성어 '빙한어수氷寒於水', 곧 "물에서 생겼지만 얼음이 물보다 더 차다(氷水爲之而寒於水)"했던 옛말의 경지 그대로라 싶어 문하생들을 '얼음'이라고 이름 붙이고는 전시 제목을 "급월당 줄기 현대한국 분청전: 이제 모두 얼음이네"라 지어 붙였다.

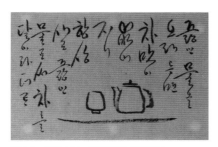

도 10 : 법정스님, 〈차도구와 희필戲筆〉,
종이에 먹, 21.8x33cm, 연도미상(1981년경)
글귀는 이렇다. "끓인 물을 오래 두면 차 맛이 없어지
니 항상 새로 끓인 물로써 차를 달이라더라".

서 "일곱(7)은 작품에, 셋(3)은 그릇 등 생활용품에" 매달리는 게 좋겠다고 훈수했다. 그
릇 만들기보다는 도조陶彫를 강조해온 대학 도예과의 교육방식대로 모두들 창조적 작업
에 쏟을 수 있다면 좋겠지만, 그릇 공예품도 만들어야 어렵사리 생활을 꾸려갈 수 있을
것이라는 뜻이었다.

놀다보니 일흔을 훌쩍 넘겼다

이제 윤광조 자신을 살펴보면 생활도 어지간히 안정을 얻은 듯싶기도 했다. 이건 새
작품을 만들 때마다 그걸 누구보다 앞서 재깍 보고 싶어 하는 윤광조 마니아 미국인도
한 몫 하기 때문일 것이다. 미리 사진을 전송으로 보여주면, 그 길로 경주 안강의 그 외
딴 가마까지 날아 와서는 품고 갈 지경이다. 얼마간 즐긴 뒤 이전처럼 인근 동양미술 박
물관에 기증할 것이라는 말도 곁들인다 한다.[11]

이런 형국이니 옛적에 윤광조의 생활형편을 염려했던 지인들의 발걸음은 "믿거나 말
거나"처럼 아득할 뿐이다. 관에 들어가는 이승 하직의 최소 치례도 마다하고 세상을 훌
쩍 떠났던 그 맑은 마음의 법정法頂(1932~2010)스님이 윤광조의 1981년 광주 전시회
에 출입하면서 그를 따르던 뭇 보살들에게 좋은 차기茶器를 알리려고 선미禪味의 차를
직접 맛보여 주기도 했다.[도 10] 한편으로 술자리에서 벌어진 주객酒客들의 싸움을 말리
고 있었음에도 한 패거리로 몰려 억울하게 경찰서 유치장에 갇히고 말았다는 급보(?)를
탄원했음에도 "죄 값은 제대로 치러야 한다"며 눈도 깜짝 안했던, 나중에 법관 고위직에
오른 한 애호가는 블록 집의 최소 요구인 시멘트 몰탈도 바르지 못한 그의 집치레가 저
럴 수 없다며 허우대가 선지 10년만인 2004년에 현지의 후배 지방법원장을 통해 인부
들을 주선 받아 마침내 벽채 미장 공사를 해주기도 했다. 이 모두도 윤광조의 도덕이 불
러들인 인덕人德이고 음덕陰德이었다.

도공이 누린 인덕은 역시 한 차원 높은 도덕으로 되갚아야 한다. 이 요구를 윤광조가
모를 리 없어 그래서 한 길로 매달려왔다. 이 시점에서 말할 수 있는 윤광조의 미덕이라
하면 한마디로 우리 도자전통 가운데 예술정신의 현대적 요구에 가장 부합하는 분청을
더욱 창의적으로 다양하게 시도한 끝에 세계의 안목가들에게 찬탄을 불러냈다는 사실이
다. 이 또한 반만년 한민족 고대해 마지않던 '한류韓流'의 또 다른 발현이 아닐 수 없다.

11) 『미주한국일보』 신년특집(2019년 1월 1일자), "한국미술 컬렉터 프랭크 베일리 인터뷰" 수장의 변이다. "한국 도자기가 갖
 는 느낌은 특별하다. 고전 작품과 현대 작품에서 공통적으로 발견할 수 있는 특징은 개방적이고 넘치는 생동감으로 이것은
 지나친 기술적 완벽을 추구하는 예술품에서는 발견하기 어려운 요소다. 아주 자연스럽다는 느낌을 받는데 희귀한 특징이다."

분청사기로 빚어낸 '천인묘합'의 소박미

최광진 | 미술평론가

1. 서울 시절(1965-1977):
분청사기에서 찾은 현대 도예의 비전

지금은 한류 열풍이 케이팝을 중심으로 확산하고 있지만, 고려와 조선 시대 한류의 중심은 도자기였다. 당시 고려청자의 비색은 청자의 본고장인 중국에서도 천하제일이라는 극찬을 받았고, 조선의 막사발은 일본으로 건너가 신물神物로 대접받으며 국보로까지 지정되었다. 유럽이 18세기에 와서야 자기를 만들기 시작한 것에 비해 한국은 당시 중국과 함께 최고 수준의 도자기를 생산하였다. 청자에서 분청사기를 거쳐 백자로 이어지는 한국 도자기는 시대정신과 한국 특유의 미의식이 반영되어 세계 도자사에서도 높이 평가되고 있다.

윤광조의 도예는 이처럼 훌륭한 전통을 지닌 한국 도자사에서 분청사기에 그 미학적 기반을 두고 있다. 청자와 백자 사이에 등장하는 분청사기는 15세기 전후 고려의 국운이 기우는 시대 상황과 관련이 깊다. 당시 국가 주도로 운영된 관요가 쇠퇴하자 도공들이 전국으로 흩어져 실생활에 필요한 그릇을 만들기 시작했다. 따라서 그렇게 탄생한 분청사기는 천진한 서민들의 소박하고 자유분방한 취향이 그대로 반영되어 있다. 불교를 숭상했던 왕실 귀족들의 취향이 반영된 청자의 맑고 투명한 비취색과 정형화된 형상에 비하면 분청사기의 양식은 파격 그 자체이다. 흙을 감추면서 고고한 비취색을 드러낸 청자와 달리 분청사기는 흙의 선택이나 굽는 과정에서 제약이 적어 흙의 투박한 질감과 자유로운 문양 표현이 특징이다.

이러한 분청사기의 특징을 청자기술의 후퇴로 볼 수도 있지만, 다른 관점에서 보면 정형화된 청자에 대한 아방가르드이자 꾸밈없고 자유로운 서민들의 미감이 반영된 양식으로 볼 수 있다. 회색이나 회흑색의 태토 위에 백토로 분장하여 구워내는 분청사기의 기법은 중국 송대의 자주요磁州窯뿐만 아니라 세계 여러 곳에서 발견되지만, 한국처럼 200년 가까이 이어지며 독창적인 장르를 구축한 경우는 찾아보기 어렵다. 그것은 분청사기가 소박한 한국인의 미의식에 부합하는 측면이 있기에 가능한 것이다. 청자가 발달한 고려의 정치이념은 불교였고, 백자가 유행했던 조선은 유교를 통해 구세력을 몰아내고 새로운 왕조를 구축했다. 그러나 탈속적인 불교와 위계질서를 중시한 유교는 소박하고 풍류를 좋아하는 한국인의 정서를 억압하는 측면이 있었다. 그러나 분청사기가 등장하는 여말선초의 혼란기는 그러한 외래 종교의 정치이념이 약해지면서 오히려 꾸밈없는 서민들의 본성이 드러날 기회가 되었다.

윤광조가 그러한 분청사기와 인연을 맺게 된 사연은 1965년 홍익대학교 공예과에 입학한 후 우연히 일본 서적『미시마』라는 책을 접하게 되면서부터이다. 분청사기의 명칭은 백토로 화장하듯이 분장했다고 해서 붙여

진 이름인데, 조선 시대에는 이를 부르는 명칭이 없었고, 일본인들이 '미시마(三島)' 혹은 '미시마데(三島手)'라고 불렀다. 이 책을 보고 분청사기의 현대성에 매료된 윤광조는 이후 줄곧 분청사기의 연구와 계승에 몰두하였다. 그가 예술학도로 입문한 1960년대 한국 도예계는 전통의 자생적인 현대화에 실패하고 도자 문화를 전수해 준 일본을 오히려 추종하고 있었다. 그리고 전통 도예에 관한 관심도 주로 청자나 백자에 쏠려 있었지만, 윤광조는 분청사기에서 한국 현대 도예가 나아갈 길을 발견했다.

이러한 젊은 윤광조를 기특하게 여기고 정신적으로 후원해 준 이는 최순우 선생이다. 그와의 인연은 윤광조가 대학 2학년을 마치고 군에 입대하여 육군사관학교 박물관에 근무할 때였다. 당시 연락병으로 국립중앙박물관에 갔을 때 그는 미술과장으로 있던 최순우를 만날 수 있었다. 나중에 국립중앙박물관장이 된 최순우는 분청사기에 관심을 두고 질문하는 윤광조를 대견해 하며 조언을 아끼지 않았다. 분청사기의 자유분방한 표현이 현대미술과 상통한다고 생각한 최순우는 윤광조에게 "우리 발밑에 보물이 있는데, 발밑을 보지 않고 밖에만 보고 있다. 우리의 미를 공부해야 현대 도예가 싹틀 수 있다"라며 격려했다.

군에서 제대한 이후 윤광조는 본격적으로 분청사기의 기법을 배우고 익혔다. 물레 성형을 이용하여 둥근 그릇의 형태를 만들고, 꽃문양을 도장에 새겨 그릇에 눌러서 음각된 부분에 백토를 채우는 인화문이나 상감기법으로 문양을 넣었다. 또 화장토를 자연스럽게 흘러내리게 하는 흘림 기법을 사용하기도 하고, 분장 후 굵은 선으로 긁어내는 조화문이나 백상감으로 글씨를 새기는 방식들을 시도하였다.

이러한 노력으로 그는 1973년 대학 졸업과 동시에 제7회 〈동아공예대전〉에서 대상을 받게 되고, 이듬해 한국 문화공보부 추천으로 일본 유학을 떠나게 된다. 당시 일본은 규슈의 가라쓰(唐津)에 외국의 젊은 도예가들을 초청하여 숙식과 연구비까지 제공해주며 자신들의 도자문화를 홍보하고 있었다. 독일, 프랑스, 미국 등지에서 모여든 도예가들은 그곳에서 일본식 도자기를 만들고 심지어 일본 옷과 나막신을 신고 다니며 작업하기도 했다. 윤광조 역시 알게 모르게 그러한 분위기에 젖어 작품이 일본식으로 변하고 있었다. 이를 우려한 최순우는 "거기에 잘못 물들면 1년 배운 때를 벗겨 내려면 10년이 걸리니 특별히 조심해라."라고 조언해 주었다. 위기의식을 자각한 윤광조는 "내가 자란 땅에서 내 흙으로 내 것을 만들어야겠다."라는 생각으로 3년을 작정한 과정을 1년만에 접고 귀국했다.

귀국 후 윤광조는 시인 김광균의 권유와 후원을 받아 1976년에 신세계미술관에서 첫 개인전을 열어 그동안 제작한 분청사기의 다양한 기법들이 선보였다. 서문을 쓴 최순우는 "듬직한 양감과 아첨 없는 장식 같은 면에서 자못 한국인다운 소탈의 아름다움을 대견하다고 느꼈다."라고 평했다. 1978년에는 그에게 평생 잊지 못할 기회가 찾아왔다. 젊은 도예가로서 이례적으로 메이저 화랑인 현대화랑(갤러리현대의 전신)에서《장욱진-윤광조 도화전》이 열린 것이다. 이 전시회는 당시 장욱진이 현대화랑 기획전에 출품된 윤광조의 작품에 관심을 보이자 박명자 사장이 최순우 선생에게 자문을 얻어 열리게 된 것이다.

당시 장르 간의 경계가 분명하고 선후배의 위계질서가 엄격했던 시기에 이 전시회는 윤광조의 위상을 한껏 높여 주었다. 윤광조의 도자기 위에 장욱진 특유의 단순하고 밀도 있는 드로잉이 조화를 이룬 작품들은 이례적으로 개막 30분 만에 매진되었다. 이 전시회는 한국미술계가 윤광조라는 젊은 도예가를 주목하는 계기가 되었다. 장욱진과 윤광조는 장르와 연배를 다르지만, 모두 술을 좋아하고 불교적 세계관을 바탕으로 자연에 은거하며 자연에서 작업의 모티브를 얻었다는 점에서 공통점이 있다. 이 전시회를 계기로 윤광조는 이듬해 젊은 도예가로서는 이례적으로 현대화랑에서 개인전을 열 수 있었다. 1970년대 불모지나 다름없는 한국 도예계에 혜성처럼 나타난 윤광조의 데뷔는 성공적이었다.

2. 광주 시절(1977-1994):
선종 미학으로 일군 '급월당' 양식

자연을 스승 삼아 관습에 얽매이지 않는 본성의 자유를 누리는 것이야말로 윤광조가 평생 도예를 통해 도달하고자 한 예술의 경지이다. 이러한 이상을 실현하기 위해 그는 대학교수의 유혹을 뿌리치고 오직 작품을 팔아야 생존할 수 있는 전업 작가의 길을 선택했다. 다소 무모해 보이는 용기를 실천하기 위해 1977년 그는 서울 신촌에 있던 작업실을 정리하고 풍광이 좋은 경기도 광주군 초월면(지월리)에 터를 잡았다.

당시 그곳은 차가 들어가기 힘들 정도로 깊은 산동네였다. 맑은 곤지암천이 굽이쳐 흐르는 인적 없는 그곳에 그는 손수 한옥을 짓고 외길 인생을 시작했다. 이곳을 방문한 최순우는 즉석에서 '급월당汲月堂'이란 당호를 지어주었다. '급월'이란 "달을 길어 올린다"라는 의미로 최순우의 스승인 우현 고유섭의 별호였다. 윤광조는 곤지암에서 세속적 유혹을 뿌리치고 자연을 길어 올려 새로운 작품을 모색하였다. 그 무렵 그는 한국 도예의 현대화를 고민하며 분청사기의 본질에 관한 성찰을 하게 된다. 양식 너머에 있는 본질을 알아야 현대적인 변모가 가능하기 때문이다. 그리고 분청사기가 미학적으로 불교의 선종禪宗과 불가분의 관계가 있음을 깨닫고 불교 공부에 열중하게 된다. 원래 기독교 집안에서 태어나 대학 시절에는 장자의 책을 끼고 다니며 애독했던 그가 이 시기에 불교의 선종 사상에 심취하게 된 것이다.

경전과 의례적 형식을 중시한 교종과 달리 선종은 스스로 직접 마음의 본성에 도달하여 즉각적인 깨달음을 얻으려는 불교 종파이다. 이런 이유로 고려 시대에 현학적인 지식을 배척한 무인들에게 큰 호응을 받았다. 또 피안의 세계를 동경한 소승불교와 달리 일상적인 노동도 수행으로 여기는 생활 중심의 종교여서 서민들에게도 쉽게 파고들 수 있었다. 고려 말에 등장한 분청사기는 당시 사회적으로 확산한 선종과 무관하지 않다. 선종이 경전에 얽매이지 않고 곧바로 내면의 본성에 도달하고자 했듯이, 분청사기는 정형화된 형식에 의존하지 않고 자유롭고 즉흥적인 표현을 중시했다. 이러한 방식은 이성보다 직관이 발달한 한국인의 기질에 잘 부합되는 측면이 있었다.

선종의 정신을 생활화하기 위해 윤광조는 직접 참선을 하고, 차를 달이며 작업을 하였다. 작업이 풀리지 않을 때는 집 앞에 나가 곤지암천에 발을 담그고 단소를 불거나 스님처럼 목탁을 두드리기도 하였다. 그러나 막상 굳어진 전통적 양식에서 벗어나는 것은 결단코 쉬운 일이 아니었다. 작품을 팔아 근근이 생활해 오던 그는 1984년 예화랑 개인전을 통해 밀린 빚을 청산할 수 있었으나 충족함보다는 오히려 허탈감에 휩싸였다. 작업에 대한 고민과 밀려오는 삶의 번뇌에 괴로워하던 그는 마침내 중이 되겠다는 생각으로 송광사로 법정 스님을 찾아갔다. 불교계의 큰 스승이었던 법정 스님은 1981년 전라도 광주의 남경화랑에서 열린 윤광조 전시회에 여러 날 나와 보살들에게 작품을 설명해줄 정도로 전부터 친분이 있었다. 스님은 윤광조에게 "내려놓으라"라는 의미의 '방하착放下着'을 화두로 주었다. 그러나 막상 작업에 대한 미련을 내려놓는다는 것이 말처럼 쉽지 않았고, 중이 되는 일은 더더욱 어려웠다.

그는 석 달 만에 중이 되는 결심을 포기하고 다시 작업실로 돌아왔지만, 여전히 작품의 실마리를 찾지 못했다. 그래서 이번에는 한 스님의 조언으로 지리산 정각사로 들어가 3천 배씩 10일을 하고, 5천 배씩 이틀을 더 했다. 스님들이 3천 배도 힘들다는 절을 무려 4만 배나 한 것이다. 그러고 나니 하체가 시퍼렇게 멍이 들었으나 비로소 번뇌, 망상이 사라지고 새로운 세상이 열렸다. 그때 작업에 관한 고민이 문득 떠오르며 "물레를 안 돌리

면 되잖아" 하는 영감이 스치고 지나갔다.

독창적인 윤광조의 현대 도예는 이러한 산고의 고통을 거쳐 태어난 것이다. 날아갈 듯 절에서 하산하여 작업실로 돌아온 그는 물레를 버리고 무심하게 흙을 빚어 그릇의 형태를 만들었다. 물레로 도자기를 만드는 것은 그릇의 둥근 형태를 위해 시작된 도자기의 오랜 전통이다. 그러나 물레를 너무 능숙하게 다루다 보면 기술이 앞서 관습에서 빠져나오기가 어렵게 된다. 도예에서 물레를 포기한다는 것은 애써 익힌 기술적인 숙련도를 포기하는 것이고, 그것은 작품 양식에 있어서 필연적인 변화를 가져왔다. 그는 물레로 만든 기계적인 둥근 형태 대신에 손으로 직접 흙을 주물러 만드는 도판 작업과 코일링 작업을 하게 된다.

물레를 벗어던지고 처음에는 석고틀 작업을 시도했다. 덕분에 둥근 모양에서 벗어나 자유로운 형태를 만들 수 있었지만, 작품에 구멍이 없다 보니 답답하게 느껴졌다. 그래서 작품에 구멍을 뚫는 시도를 하다가 넓적한 점토판 2개의 양쪽 끝을 붙여 납작한 타원형의 형태를 만들게 된다. 그러자 비로소 작품에 빈 공간이 생기면서 숨통이 트였다. 이러한 작품들은 전통 도자기처럼 특별한 용도가 정해지지는 않았지만, 무언가를 담을 수 있을 것 같은 심리적 용도를 갖게 했다. 이로써 그는 실용적인 도예의 전통을 포기하지 않으면서 현대적인 조형성을 성취할 수 있었다.

1990년대 들어 본격화된 신작들은 물레의 둥근 형태 대신에 손으로 주물러 만든 판 작업이 주류를 이루었다. 이후 이러한 판작업은 3개의 판을 붙여 삼각기둥의 형태로 변형되고, 4각 기둥과 다각형의 형태로 다양하게 변주된다. 무엇을 담아도 좋을 듯 여유롭고 자연의 품속처럼 편안하고 질박한 기형과 무심하게 그어지는 자유분방한 드로잉은 이른바 '급월당 양식'이라고 부를 만한 독자성을 확보하게 된다. 그는 손으로 만든 질박한 그릇 표면에 화장토를 입히고 손가락이나 주변에서 쉽게 구할 수 있는 지푸라기, 대나무 칼, 못 등으로 마음에 담긴 자연의 이미지들을 무심하게 그어 문양을 새겼다. 둥근 그릇과 달리 평편해진 표면은 회화적인 문양을 넣기에 유리한 조건이 되었고, 물레를 쓰지 않았기에 생긴 거친 손자국과 걸쭉한 여운은 자유분방한 분청사기의 미학을 더욱 돋보이게 했다.

이처럼 새롭게 태어난 급월당 양식은 미학적으로 그가 신봉했던 선종의 사상에서 비롯된 것이다. 그는 정신이 흩어질 때마다 그릇의 표면에 '반야심경般若心經'을 새기며 마음을 다잡았다. 반야심경은 현상은 무수한 원인과 조건에 의하여 시시각각으로 변화하기에 변하지 않는 실체란 없다는 공空사상이다. '색즉시공공즉시색色卽示空空卽示色'으로 대변되는 반야심경은 염세적 허무주의가 아니라 본성의 맑은 마음과 창조적 자유를 추구한다는 점에서 윤광조가 추구하는 예술의 경지와 맥을 같이한다. 그는 매년 한두 달을 반야심경에 담긴 심오한 내용을 한 자씩 새겨나가면서 정성껏 〈심경〉 시리즈를 제작했다. 그런 방식으로 집착과 망상으로 물든 자신의 마음을 정화하고 나서야 다른 작품에 들어가곤 했다.

순간의 즉흥성 그리고 본성의 표현이 중시되는 급월당 양식은 단지 기술을 익혀 가능한 경지가 아니다. 어느 날 그의 광주 작업실에 교토예술대학 도자기과 주임교수인 곤도 유타카가 찾아왔다. 일본 도예의 무형문화재 곤도 유조의 장남인 그는 조선의 분청사기에 매료되어 14살이나 어린 윤광조를 찾아와 배움을 청한 것이다. 그가 무릎을 꿇고 절하며 제자로 받아줄 것을 간곡하게 청하자 윤광조는 거절하지 못하고 그를 받아들여 함께 작업했다. 곤도는 특히 분청사기의 거친 귀얄기법을 배우고 싶어 했다. 윤광조가 "작품이 숨을 쉬어야 하는데 숨 쉴 구멍이 없다. 한 번에 쓱 문지르고 손을 떼라"라고 조언해도 그는 자꾸 깔끔하게 다듬는 자신의 습관을 고치지 못했다. 그렇게 3개월간의 작업을 마치고 곤도는 일본으로 돌아갔다. 그리고 몇 달 후, 신문에 곤도의 죽음

을 알리는 충격적인 기사가 실렸다. 기사에는 "3개월간 한국 경기도 광주에서 한국 작가와 공동 작업을 하고 돌아와 작품의 한계를 느껴 고민하던 중 작업실에서 목매 숨졌다"라는 내용이 쓰여 있었다.

곤도 유타카와 윤광조의 특별한 인연은 거기서 끝나지 않았다. 2011년 뉴욕 메트로폴리탄미술관에서 '조선분청사기 특별전'이 열렸는데, 여기에 현대작가로 윤광조와 곤도가 초대되어 나란히 전시된 것이다. 분청사기의 소박하고 자유분방함은 숙련된 기교로 되는 게 아니라 무심한 마음의 경지에서 저절로 나오는 것이다.

윤광조의 독창적인 급월당 양식이 무르익어 가자 그의 국제적인 명성도 높아졌다. 그는 1991년 호주의 시드니 맥쿼리갤러리에서 초대전을 열고 "자연과 인간의 자유를 형상화한 분청의 거장"이란 호평을 받았다. 호주의 뉴 사우스 웨일즈 국립미술관은 이때 한국 작가의 작품을 처음으로 구입했다. 그리고 1994년에는 당시 중견 작가로는 이례적으로 호암미술관(삼성미술관 리움의 전신)의 초대를 받았다.《한국의 미, 그 현대적 변용》전에 서양화의 오수환, 한국화의 황창배와 함께 초대된 것이다. 그 전시회를 담당했던 나는 그때부터 윤광조와 지속적인 교류를 이어왔다. 이 전시회는 새롭게 변한 급월당 양식의 전모를 소개하는 자리가 되었고, 이때 출품된 거의 전 작품들이 미술관에 소장되었다. 이 전시회를 계기로 일시에 빚을 청산하고 장차의 작업자금도 마련한 윤광조는 오직 창작에만 전념하기 위해 새로운 터전을 물색하게 된다.

3. 안강 시절(1994년 이후):
국제적 명성 안긴 '바람골'의 신화

도예가로서 이례적으로 유명인사가 된 윤광조의 광주 작업실에는 많은 사람들이 찾아왔다. 술을 좋아하는 윤광조는 그들을 거절하지 못하고 밤새 술을 마시다 보면 작업의 리듬이 깨지곤 했다. 게다가 그 무렵 인적이 드물던 곤지암에 갑자기 개발 열풍이 불어 작업실 주변에 아파트가 들어서고 포장도로가 생기면서 한적한 정취가 사라졌다. 이러한 변화를 이사의 징조로 받아들인 그는 다시 사람들이 찾아오기 어려운 새로운 장소를 물색하게 된다.

1994년 새로운 터전을 찾아 전국을 돌던 그의 발걸음을 멈추게 한 곳은 신라의 역사가 살아 숨 쉬는 경주였다. 그는 경주 시내에서 자동차로 1시간 거리에 있는 장소를 물색하다가 안강읍 옥산서원 근처에 터를 잡았다. 앞에는 자옥산과 도덕산이, 뒤로는 봉좌산이 자리한 그곳은 산세가 깊고 바람이 유난히 세서 '바람골'이라 불리는 곳이다. 당시에는 인터넷과 핸드폰도 터지지 않고 인근에 집 한 채 발견하기 어려운 산 중턱에 그는 손수 집을 짓고 안강 시절을 열게 된다.

이곳으로 옮긴 이후 그의 작품들은 더욱 거칠어 졌다할까 야일野逸한 표현주의적 성향으로 변하는데, 이는 그곳의 자연환경과 무관하지 않았지 싶다. 산세가 편안한 경기도 광주의 작업실과 달리 안강의 바람골은 산세가 거친 곳이다. 대중교통으로는 찾아올 수도 없는 그곳에서 그는 자연을 온전히 느끼고 교감할 수 있었다. 적막한 새벽에는 습기를 머금은 웅장한 산세가 어두운 윤곽을 드러내고, 강렬한 태양이 솟아오르면 녹음이 우거진 눈부신 자연의 향연을 펼쳐진다. 밤이 되면 인공 불빛 하나 없이 오직 달과 별만이 빛나는 그곳에서 그는 자연에 흠뻑 취할 수 있었다. 만물이 태동하는 봄의 생동감과 여름의 무성함, 가을의 쓸쓸함과 겨울의 앙상함, 해와 달과 바람이 연출하는 사계절의 오묘한 변화를 온몸으로 느끼며 그것을 작품으로 변화시켰다. 이곳에 와서

만든 작품들에 〈바람골〉이라는 제목을 붙일 만큼 새로운 자연환경은 그에게 깊은 영향을 주었다.

　그는 사람을 피해 깊은 산속으로 들어갔지만, 역설적으로 그의 명성은 국제적으로 더욱 높아졌다. 2003년 세계적인 도예 전문 갤러리인 영국의 베송갤러리(Galerie Besson)에서의 초대전을 시작으로 그는 미국 필라델피아미술관에서 동양 작가로는 최초로 초대전을 가졌다. 그리고 그 전시회는 미국 버밍햄미술관(2004)과 시애틀아시아미술관(2005)의 순회전으로 이어지며 국제적인 명성을 얻게 된다. 한국에서는 국립현대미술관에서 주관하는 2004년 올해의 작가로 선정되어 전시회를 개최하고 탄탄한 입지를 다지게 된다.

　이 무렵에 시작한 〈혼돈(Chaos)〉 시리즈는 불교의 나라인 태국의 사찰을 돌며 작업을 구상할 때 착안한 주제이다. 그는 전통이 무너지고 중구난방으로 외래문화가 들어와 갈피를 잡지 못하고 함몰된 현시대의 상황을 혼돈의 시대로 파악했다. 그리고 혼돈의 상태를 표현하기 위해 그릇의 형태를 기존의 삼각형의 전 부분에 뿔을 만들어 기형적이고 파격적인 변화를 주었다. 그리고 잭슨 폴록의 액션페인팅이 연상되는 거친 붓질과 흘리고 뿌리는 기법으로 힘찬 에너지를 표출하였다. 그러나 그는 자연에서처럼 혼돈을 새로운 질서를 위해 거쳐야하는 필연적 과정으로 이해했다. 카오스 이론에서 주목하듯이, 자연은 혼돈의 가장자리에서 자기조직화가 이루어지기 때문이다. 이러한 혼돈 시리즈는 개념적으로 유럽의 앵포르멜 미술과 연관성이 있지만, 인간의 비극적 감정을 분출한 앵포르멜과 달리 윤광조는 자연의 역동적인 생명력을 담아내고자 했다.

　2010년에는 과거 장욱진과의 도화전이 연상되는 흥미 있는 전시회가 갤러리 현대에서 열렸다. 설악산 화가로 명성이 높은 김종학과의 도화전이 열린 것이다. 화풍과 분야가 다르지만, 이들 두 작가는 우연히도 모두 1970년대 후반에 서울을 떠나 자연에 칩거하며 작업해 오고 있는 풍류인들이다. 이들의 작업은 설악산에 사는 김종학이 스케치한 것을 갖고 경주의 도덕산에 와서 윤광조가 만든 그릇에 그림을 그리는 방식으로 진행하였다. 설악산의 꽃과 도덕산의 바람이 만난 합작품은 잊혀 가는 한국 특유의 풍류 정신을 되새기기에 충분했다.

　〈혼돈〉 시리즈가 10년 정도 이어진 2016년경 그는 타성에 젖어가는 자신을 발견하고 다시 새로운 변화를 모색했다. 그러던 어느 날 새벽에 작업실에 들어가는 순간 창문을 통해 도덕산이 자신에게 밀려들어 오는 것 같은 느낌을 받았다. 언제나 보아오던 창밖 풍경이었지만, 그날만큼은 산이 살아서 움직이는 것 같은 감흥을 느낀 것이다. 그것은 세잔이 말년에 생 빅토와르 산에서 느낀 것과 유사한 물아일체의 체험이었다. 세잔은 그 순간을 "풍경은 나의 마음속에서 인간적인 것이 되고, 생각하며 살아 있는 존재가 된다. … 우리는 무지갯빛의 혼돈 속에서 하나가 된다."라고 말했다. 윤광조는 그 순간을 "어느 날 도덕산 영감님이 나한테 걸어왔다. 그때 산이 다가오는 전율을 느꼈다."라고 말했다.

　이러한 극적인 체험을 표현하기 위해 그는 "산이 움직인다."라는 의미의 〈산동山動〉 시리즈를 시작했다. 사실 산은 고정된 것처럼 보이지만, 고정된 것은 인간의 관념이고 실제 산은 연기緣起의 작용 속에 끊임없이 움직이고 있다. 자연은 항상 변하기에 영원하고, 인간은 붙잡고 집착하기에 유한한 것이 아닌가. 그래서 동양인들이 항상 변하는 산을 보면서 인간의 고착된 마음을 닦아내는 수양을 했다. 그것이 동양에서 산수화가 시작된 이유이다.

　움직이는 산의 에너지를 표현하기 위해 〈산동〉 시리즈는 다각형의 형태를 세워 삐뚜름하게 만들었다. 그러나 기울기를 너무 심하게 하면 가마에서 구울 때 쓰러져서 깨지기 일쑤였다. 실패를 거듭한 끝에 그는 아슬아슬하게 균형을 이루는 "비대칭의 균형"에 도달할 수 있었다. 우현 고유섭이 한국미술의 특징을 '비균제성'으로 보았듯이, 윤광조는 역동적인 비대칭성을 통해 살아 움직이는 자연의 생명력을 고스란히 담아낼 수 있었다.

4. '천인묘합'의 자연적 표현주의

분청사기를 재해석한 윤광조의 현대 도예는 국내보다 국제적으로 큰 주목을 받았다. 세계 유명미술관들이 그의 작품을 사들였고, 지금도 그의 작품은 미국 필라델피아미술관, 메트로폴리탄미술관, 샌프란시스코 아시아 미술관, 시애틀미술관, 시카고미술관에 상설전시 되어 있다. 이러한 성과는 근대 이후 자생적인 현대화에 실패하고, 서양에서 유입된 현대 도예에 밀려 침체된 한국 도예계의 괄목할만한 업적이라 할 수 있다. 특히 분청사기에서 착안한 그의 급월당 양식은 가장 한국적인 정신으로 국제적인 보편성을 획득한 '법고창신'의 모범적인 사례로 평가할만하다.

오늘날 현대 도예는 미국이 주도한 추상표현주의의 영향으로 기능성을 버리고 조각처럼 변해 버렸다. 추상표현주의는 대상 중심의 객관적인 재현에서 벗어나 작가의 주관적인 감정표현과 매체의 물성을 중시한다. 이처럼 내적 감정을 직관적으로 표현하기 위해서는 눈이 아니라 마음에 집중해야 하고, 연속으로 변하는 마음을 표현하기 위해서는 즉흥성에 의존해야 한다. 그래서 칸딘스키는 '즉흥'을 "무의식적인 세계에 갑작스럽게 일어나는 상황의 전개"라고 정의하고, 그것이 "영혼을 깨우고 가슴을 울리게 한다"라고 말했다.

이처럼 시각에 따른 객관적 재현에서 벗어나 '내적 필연성'에 주목한 현대 추상표현주의 양식이 15세기 한국의 분청사기에서 나타나는 것은 결코 우연이 아니다. 소박한 자연스러움을 중시했던 분청사기 장인들의 무심한 제작 태도는 무의식에 의존한 추상표현주의 작가들의 자동기술적인 드로잉과 통하는 데가 있기 때문이다. 거칠고 질박한 표면에 빠른 속도의 운동감이 느껴지는 분청사기의 대범한 귀얄기법은 표현주의 회화의 대담한 붓질을 연상하게 하고, 음각 기법이나 철화기법으로 즉흥적이고 자유분방하게 그린 선묘는 현대의 낙서화를 보는 듯하다. 윤광조의 도예는 이러한 분청사기의 표현주의적 요소를 극대화하여 한국 현대 도예의 방향을 제시했다는 점에서 의의가 있다.

그러나 서양의 표현주의 작가들이 주로 자신의 감정과 억압된 무의식을 분출했다면, 윤광조의 경우는 자신의 무의식마저 자연에 의존하고 있다는 점에서 차이가 있다. 사회와 단절되어 수십 년간 깊은 산속에서 야생동물처럼 살아온 그에게는 자연의 섭리가 무의식을 이루고 있기 때문이다. 그의 작품에서 자동기술적으로 그어지는 추상적인 선묘들도 자신의 무의식에 새겨진 자연의 선과 바람의 흔적들이다. 사실보다 '사의寫意'를 추구한 문인화처럼 그의 작품은 인간의 의지와 자연의 섭리가 '천인묘합天人妙合'을 이루어 탄생한 결과물이다. 객관적 대상을 인간 내면의 감정으로 환원시키는 서양의 인간 중심적 표현주의와 달리 윤광조는 자신을 비워 자연의 생동하는 에너지를 담아내고 있다는 점에서 '자연적 표현주의'라고 할 수 있다.

"흙을 빚어 무엇을 만들어냈다고 할 수 있을까. 더군다나 기술로, 손으로 말이다. 만들어냈다기보다는 만드는 작업에 참여했을 뿐, 종국에는 만들어진 것이라는 것이 더 가까운 표현이리라. 나와 나 자신의 끝없는 저항이 공존하는 상태에서, 언제든지 떠날 수 있는, 어디든지 갈 수 있는 빈 마음으로 나는 절실하고 편안한 형태를 찾아다닌다."

– 작가노트

서양의 표현주의는 사실 프로이트가 예술의 효과에 대해 말한 것처럼, 억압된 무의식을 해소함으로써 정신을 치유하는 효과가 있다. 이에 비해 윤광조의 '자연적 표현주의'는 인간의 집착을 비워 생동하는 자연의 기운과 공명하고자 한다는 점에서 수행적인 성격이 강하다. 여기에는 한국인 특유의 자연 친화적인 우주관이 반영되어 있다. 일찍이 서양의 고전주의는 자연을 불완전한 존재로 보고 합리적 이성에 따라 황금비와 계산된 구도를 추구했다. 이처럼 인위적으로 정제된 미감은 중국이나 일본 같은 아시아 국가들도 크게 다르지 않다. 그러나 한국인들은 미완성처럼 보이는 자연스러운 상태에서 미적 쾌감을 느끼고, 이를 '멋'이라고 말해왔다. 이러한 한국 특유의 소박미는 도자기뿐만 아니라 한국미술 전반에 흐르는 특징이다.

이러한 한국적 표현주의는 자연을 대립적으로 보지 않고 자연과 접하여 제3의 결과물을 만들어내는 방식이다. 과학적 유물론에 입각한 서구인들의 관념 속에 자연은 눈에 보이는 실증적인 사물이지만, 한국인들은 생명의 근원으로서 어머니의 품처럼 여겼다. 서양미술에서는 객체 중심의 자연주의와 주체 중심의 표현주의가 명백히 대립을 이루지만, 한국의 자연적 표현주의에서는 주체인 인간과 객체인 자연이 '천인묘합'의 상태를 이룬다.

이를 위해서는 자연과 무심히 공명하여 자신을 비워야 한다. 그래서 윤광조는 "모든 것을 받아들이고 흘려보낼 수 있는 빈 마음, 깨끗한 마음이 엄격하고 자유스럽게 움직일 때 만이 창작의 길로 들어설 수 있다"라고 말한다. 그것은 지식을 채워서 가능한 게 아니라 관습과 지식을 비워야 도달할 수 있는 세계이다. 이처럼 무위자연의 소박한 경지가 되어야 관습에서 해방되어 자유를 누릴 수 있기 때문이다. 진정한 자유는 에고의 무분별한 욕망을 따르는 것이 아니라 관습에 구애되지 않는 자신의 창조적 본성이 발현하는 것이고, 이것이야말로 윤광조가 도예를 통해 도달하고자 하는 궁극적인 이상이다.

이렇게 자연과 더불어 만들어진 소박한 작품은 기교가 없고 서툴러 보이지만, 인간의 의지로 도달할 수 없는 자연의 힘을 내포하고 있다. 이것은 노자가 "큰 기교는 서툴러 보인다"라고 말한 '대교약졸大巧若拙'의 의미이다. 세련되어 보이는 인간의 기교는 붙잡기에 유한하지만, 서툴러 보이는 자연은 무한하고 영원하다. 장자가 "소박하면 천하에 이보다 더 아름다운 게 없다."라고 말한 것도 같은 맥락에서이다. 예술에서 인간의 솜씨가 능숙해져 기교가 지나치면 관습에 얽매여 추하게 타락한다.

야나기 무네요시가 한국미의 특징을 "무기교의 기교"라고 높게 평가한 것도 같은 맥락이다. 이것은 인위적으로 세련되게 기교를 부리는 거보다 훨씬 어렵다. 윤광조는 인위적 기교를 멀리하기 위해 물레를 벗어 던짐으로써 기운 생동하는 자연의 에너지를 담아낼 수 있었다. 도예는 다른 장르에 비해 인간의 의지보다 흙의 물성을 예민하게 이해해야 하고, 엄밀한 불의 심판을 거쳐야 한다. 이처럼 자연과 교감을 필요로 하는 도자예술의 속성이 소박하고 자연 친화적인 한국인의 심성과 만나 독창적인 도자예술을 꽃피울 수 있었고, 그것이 윤광조의 현대 도예로 이어진 것이다.

이렇게 만들어진 윤광조의 작품은 경이적인 기교로 사람을 놀라게 하는 게 아니라 언제부터인가 있었던 것 같은 편안함을 느끼게 한다. 현대적 파격이 있으면서도 따스한 온기와 맥박이 뛸 것 같은 살아 있는 생명력이야말로 국제무대에서 경쟁력이 된 윤광조 도예의 특징이다. 이것은 자연과의 은밀한 거래와 끊임없는 밀당을 통해 타협하며 어렵게 도달한 결과이다. 이처럼 인간과 자연이 타협하며 상생을 모색하는 윤광조의 예술세계는 인간의 무분별한 자연 착취로 생태계가 파괴되고, 바이러스로 자연의 복수가 자행되고 있는 오늘날 현대 사회에 시사하는 바가 크다.

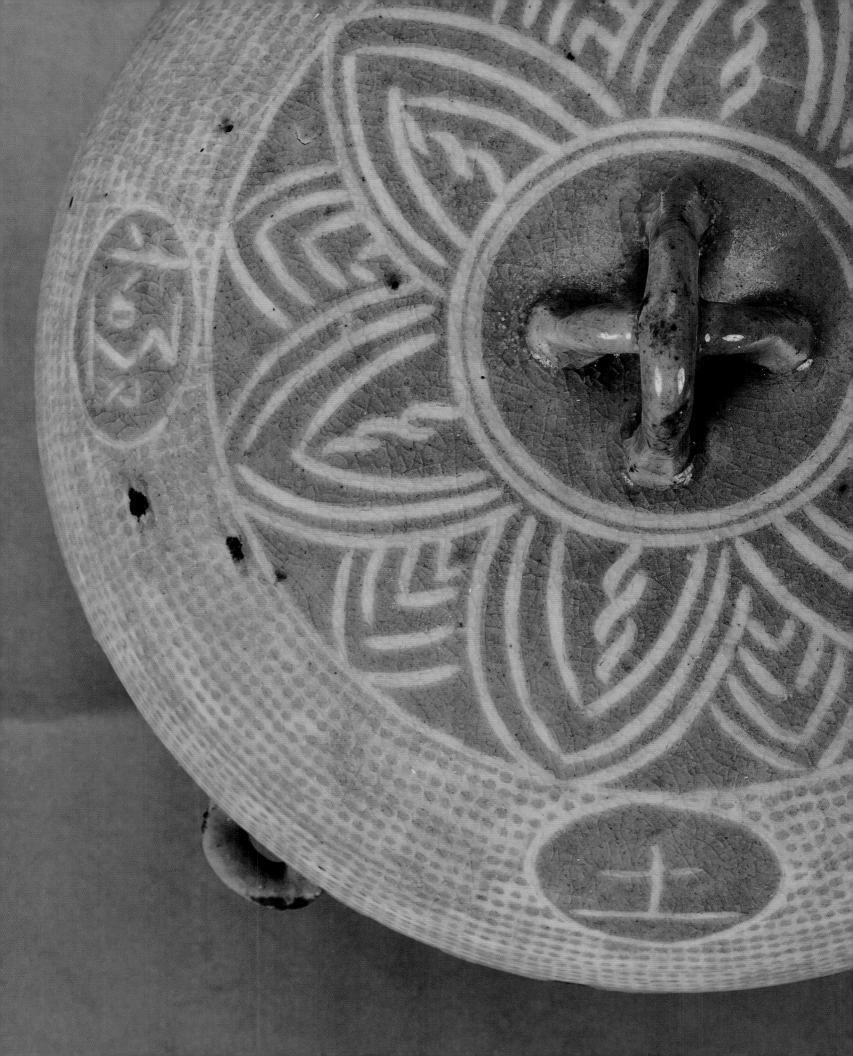

서울 시절
Seoul days

1971~1977

복학하고 만든 작품이다.

학교에서는 가마를 학생들끼리 공동으로 사용했다.

내 마음대로 쓰기 어려운 상황이라 방학 때마다 이천에 가서 살았다.

1년 중에 6개월은 서울서 학교 다니고, 6개월은 이천에서 작업하고 그랬다.

이 즈음엔 분청사기의 추상적이고 기하학적인 문양을 더 현대화 시켜보려고 노력했다.

작업이 뜻대로 되지 않는 고통의 시간을 보내던 때라

천국으로 가는 사다리를 문양으로 표현했다.

이 시기 작품은 몇 없다. 그래서 더 중요하다.

이렇게 작업을 오래하게 될 줄 모르고, 다 나눠주었다.

001

무제 無題

Untitled

———

1971

적점토 | 화장토 | 물레 성형 | 귀얄 | 음각

Red clay, white siip, wheel thrown, incised on brushed

17×17×8.5(h)cm

서울공예박물관 Seoul Museum of Craft Art

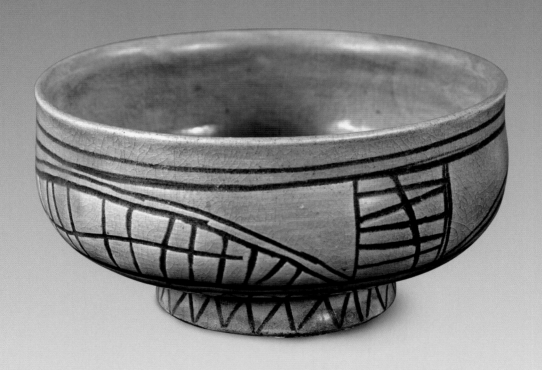

대학시절 작품이다.
물레성형을 하고, 마르기 전에 일부러 파내서 표면의 요철을 만들었다.

그 위에 인화문을 찍었는데,
속도감 있게, 비스듬히 뉘어서 찍고,
일부러 화장토도 다 바르지 않았다.
분청사기의 전통적인 기법을 새롭게, 현대적으로 시도해보려는 노력이었다.

002

온고溫故
Reviewing the old
———
1971
적점토 | 화장토 | 독물레 성형 | 인화문 | 흘리기
Red clay, white siip, wheel thrown, stamped, dripping
H. 51cm
작가소장 Courtesy of the artist

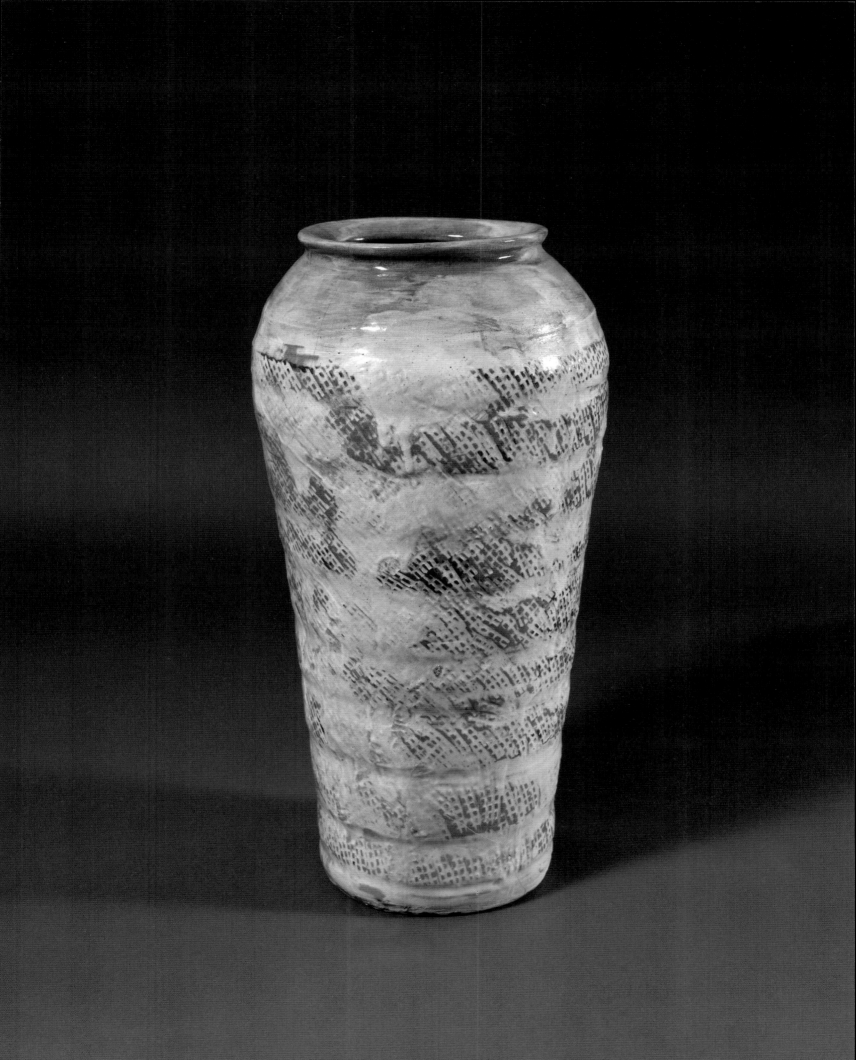

이태백과 장자에 깊이 빠져있을 시절의 작품이다.
이태백의 〈산중문답山中問答〉 시 구절을 상감으로 새기고
시와 화면 구성을 연결하여, 그 뜻을 인화문으로 표현했다.

問余何意棲碧山 어찌하여 푸른 산에 홀로 사느냐고 묻기에
笑而不答心自閑 대답 없이 빙그레 웃으니 마음 절로 한가롭네
桃花流水杳然去 복사꽃 떨어져 아득히 물 위로 흘러가니
別有天地非人間 별천지가 있으나 인간세계가 아니구나

시 내용처럼 살고 싶었다.
지금 생각해보면, 바람골 산중에 살고 있으니 성공한 셈이다.

003
산중생활山中生活
Life in Mountain
———
1975
적점토 | 화장토 | 독물레 성형 | 인화문 | 상감
Red clay, white siip, wheel thrown, dripping, stamped and inlaid
32×32×34(h)cm
리움미술관 Leeum Museum of Art

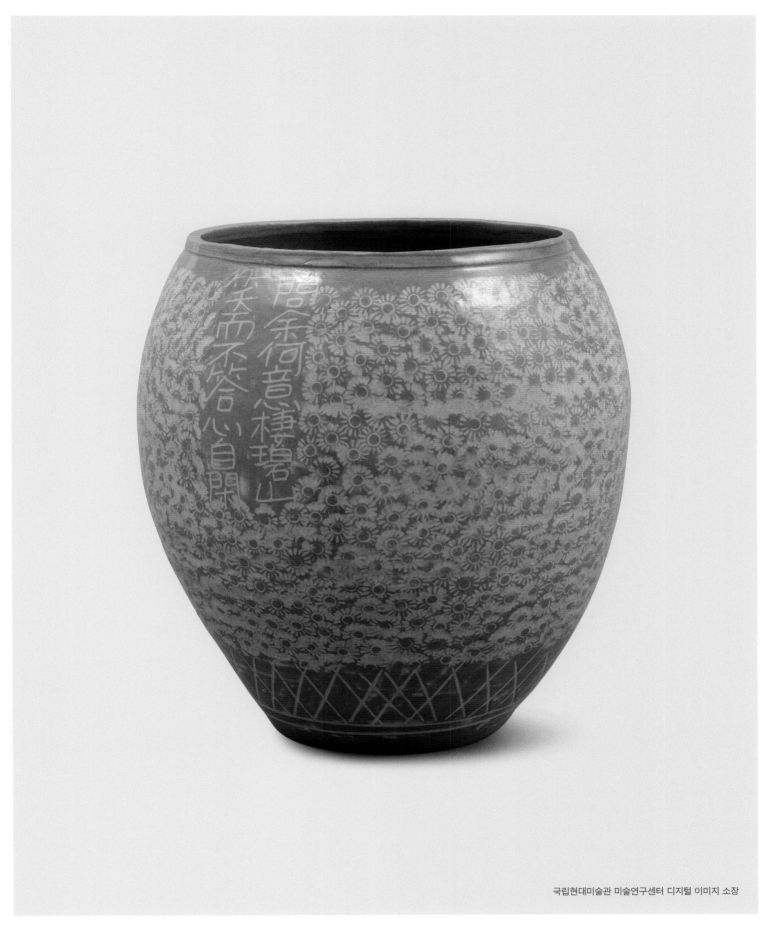

004

산중생활山中生活
Life in Mountain

———

1975
적점토 | 화장토 | 물레 성형 | 인화문 | 흘리기
Red clay, white siip, wheel thrown, stamped, dripping
22×22×33(h)cm
국립현대미술관 National Museum of Modern and Contemporary Art, Korea

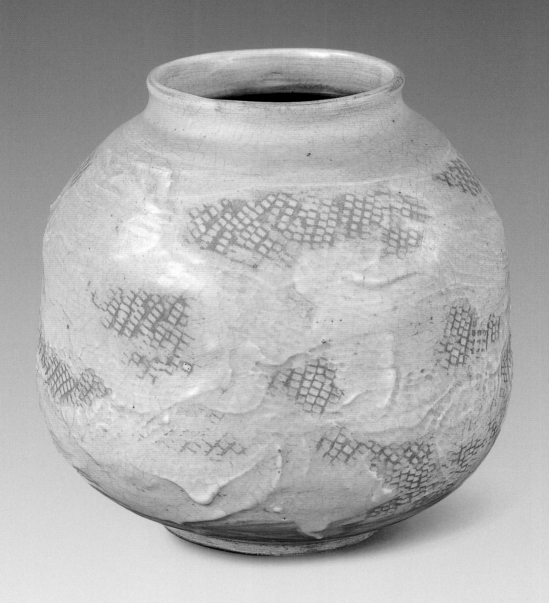

005

백팔번뇌 白八煩惱
The 108 Afflictions

1976
적점토 | 화장토 | 물레 성형 | 인화문 | 상감
Red clay, white siip, wheel thrown, dripping, stamped and inlaid
20×20×22(h)cm

개인소장 Private collection

일본에 다녀온 뒤에 만든 작품이다.

70년대 초에 박물관에서 일할 때, 신라 토기를 많이 볼 기회가 있었다.
그때 인상 깊게 본 신라의 토기 골호를 모델로 하여, 분청사기로 해석했다.

006
극락 極樂
Paradise

———

1976
적점토 | 화장토 | 물레 성형 | 인화문 | 상감
Red clay, white siip, wheel thrown, dripping, stamped and inlaid
18×18×16(h)cm
작가소장 Courtesy of the artist

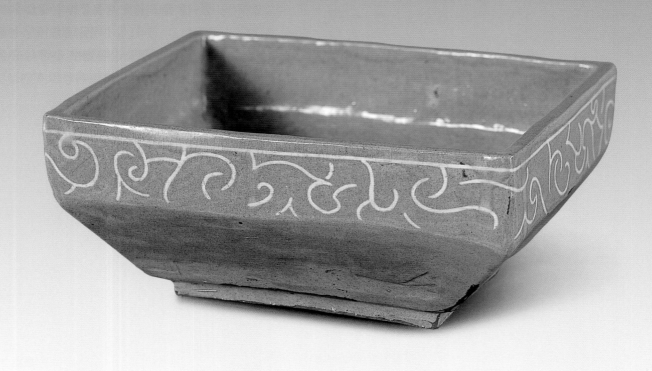

박물관에서 공부하다 보니, 제기들이 눈에 들어왔다.

조선시대 놋그릇 제기와
돋을무늬가 많이 달린 계룡산 분청사기 제기

이들을 모델로 삼았으나,
나름대로 성형을 다시 하고
추상적인 문양도 고민해서 상감으로 새겼다.

007
무제 無題
Untitled

1976
적점토 | 화장토 | 타래쌓기 | 상감
Red clay, white siip, coiling, inlaid
19.5×10×10(h)cm
작가소장 Courtesy of the artist

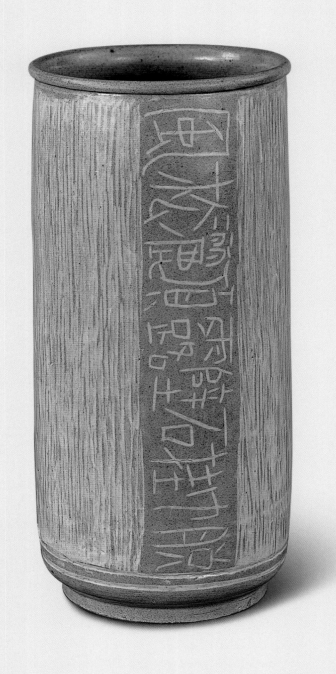

이태백 시 〈하일산중夏日山中〉을 상감으로 새겼다.

嬾搖白羽扇　　흰 깃털 부채 부치기도 나른하여,
裸袒青林中　　푸른 숲 속에 들어가 벌거숭이가 되네.
脫巾挂石壁　　두건도 벗어 바위에 걸쳐두니,
露頂灑松風　　맨 이마를 솔바람이 씻어주네.

008
산중생활山中生活
Life in Mountain
———
1977
적점토 | 화장토 | 물레 성형 | 상감
Red clay, white siip, wheel thrown, inlaid
14×14×31(h)cm
작가소장 Courtesy of the artist

광주
지월리 시절
Gwangju Jiwol-li days
1977~1994

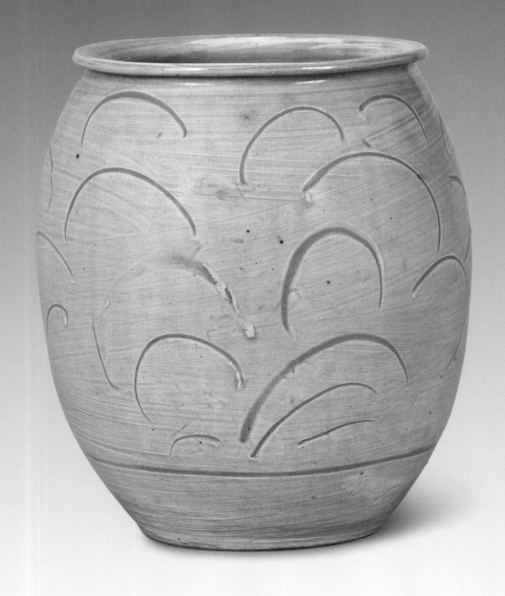

광주에 작업장을 짓고 신나게 작업하던 시절이다.

서울에 있을 때는
서울 작업장에서 만들어서 이천 가마에 싣고 가서 구웠다.
큰 작품을 만들 수도 없었다. 깨지기도 다반사였다.

광주에 내려와서, 내 작업장이 생겼으니
크기에 관계 없이 자유롭게 만들기 시작했다.

그리고 이 즈음에는 독(옹기)공장에 자주 견학을 갔었다.
옹기 특유의 형태와 문양에 자연스럽게 관심을 갖게 되었고
여기서 따와서
독 형태의 모양에 초화문을 보다 자유롭게 풀어낸 작품을 만들어 보았다.

009
음율音律
Rhythm
———
1977
적점토 | 화장토 | 물레 성형 | 귀얄 | 음각
Red clay, white siip, wheel thrown, incised on brushed
28×28×32.5(h)cm
작가소장 Courtesy of the artist

돋을무늬와 덧붙이기
새로운 기법을 시작해보았다.

010
무제 無題
Untitled
———
1977
적점토 | 화장토 | 물레 성형 후 변형 | 돋을무늬 | 귀얄
Red clay, white siip, deformation after wheel thrown, relief, brushed
13×13×29.5(h)cm
작가소장 Courtesy of the artist

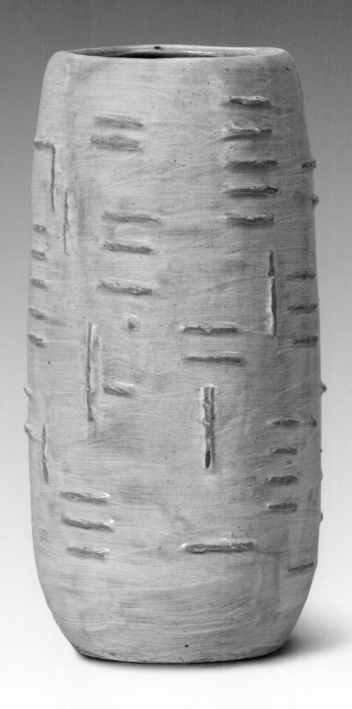

70년대 대표작 중 하나.
추상문양을 새겨보았는데,
리드미컬하게, 음악적 요소를 녹여서 표현하려고 했다.

조화 調和
Harmony

1978
적점토 | 화장토 | 물레 성형 | 귀얄 | 음각
Red clay, white siip, wheel thrown, incised on brushed
34×34×16(h)cm
작가소장 Courtesy of the artist

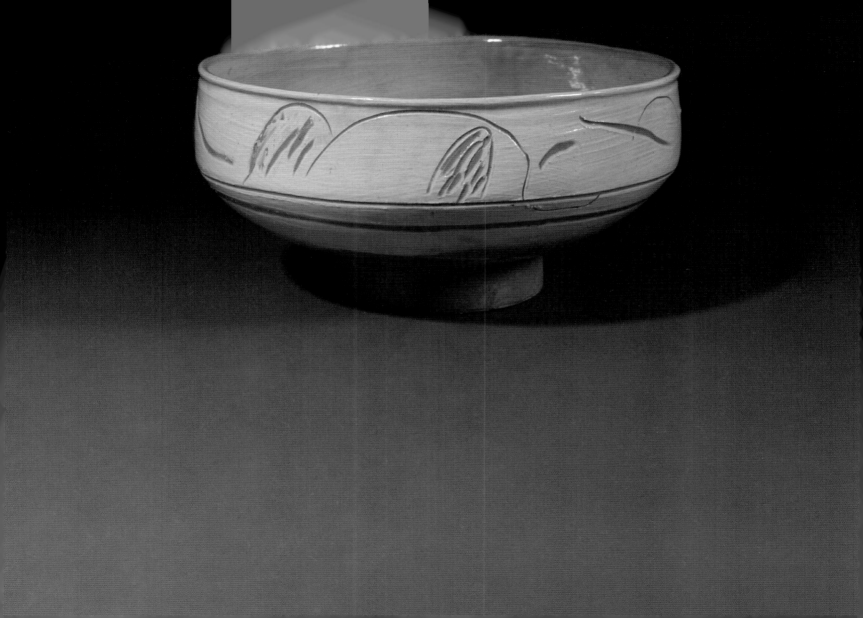

경기도 광주 작업장은 마을하고 좀 떨어진 곳에 있었다.
옆에는 산이 있고, 강이 흘렀다.
달이 뜨는 것을 보면서 지냈다.
작업실에서 바라본 풍경이다.

012
지월池月
Moon & Pond

1978
적점토 | 화장토 | 독물레 성형 | 인화문 | 상감
Red clay, white siip, wheel thrown, stamped and inlaid
25×25×32(h)cm
리움미술관 Leeum Museum of Art

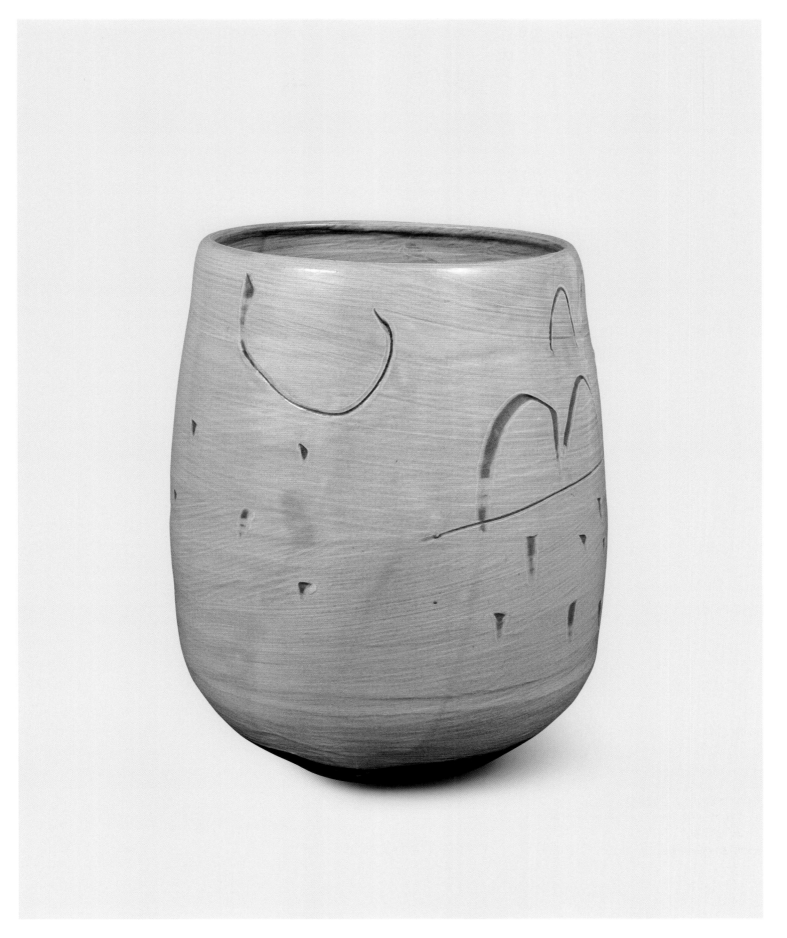

013

지월池月
Moon & Pond

———

1978
적점토 | 화장토 | 물레 성형 | 귀얄 | 음각
Red clay, white siip, wheel thrown, incised on brushed
22×22×27(h)cm
한수산 소장 Private collection

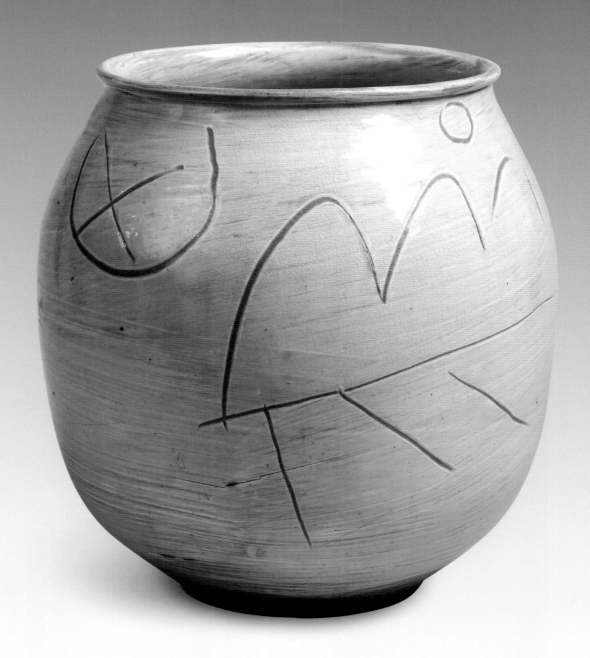

칸딘스키의 그림을 보면서 늘 궁금한 점이 있었다.
새로운 구성과 조화는 내게도 필요했다.

전과 다른 시도를 해보기로 했다.
투명 플라스틱 판에 임의로 선을 하나씩 그리고 바닥에 던졌다.
그러다 우연히 재미있는 장면을 발견하면 스케치를 했고,
표면에 음각으로 옮겼다.

1983년 영국에서《Korean Ceramic Today》라는 전시가 열렸다.
한-영 수교 100주년을 기념하는 전시였다.
바로 그 전시 포스터에 이 작품이 사용되었다.

014

조화調和
Harmony

1978
적점토 | 화장토 | 물레 성형 | 인화문 | 흘리기
Red clay, white siip, wheel thrown, stamped, dripping
18.5×16×32(h)cm
리움미술관 Leeum Museum of Art

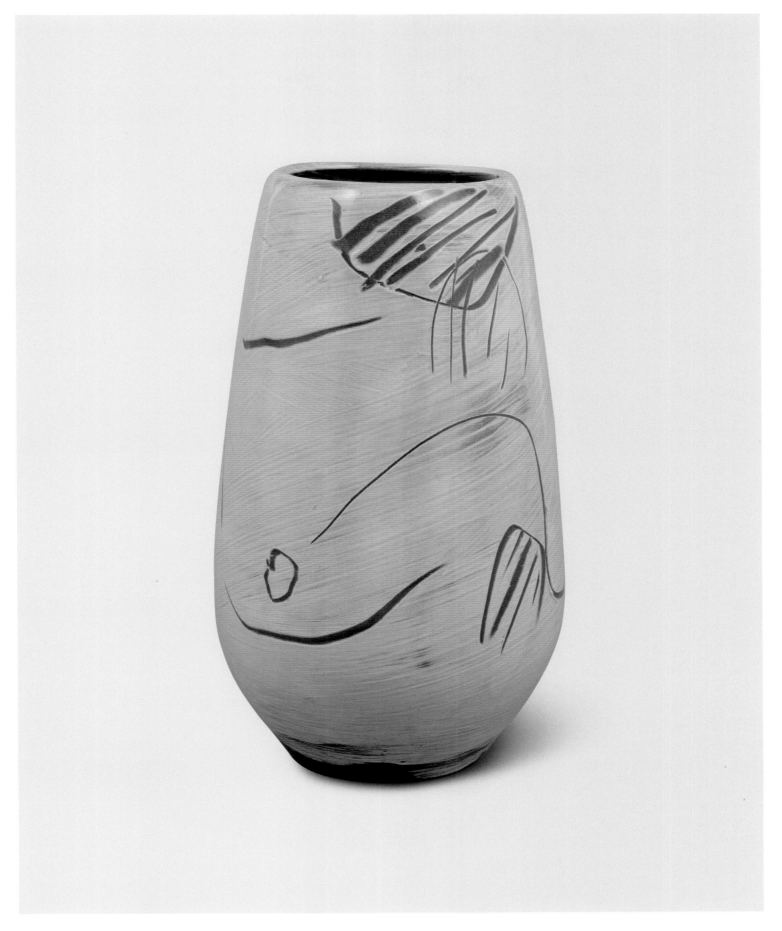

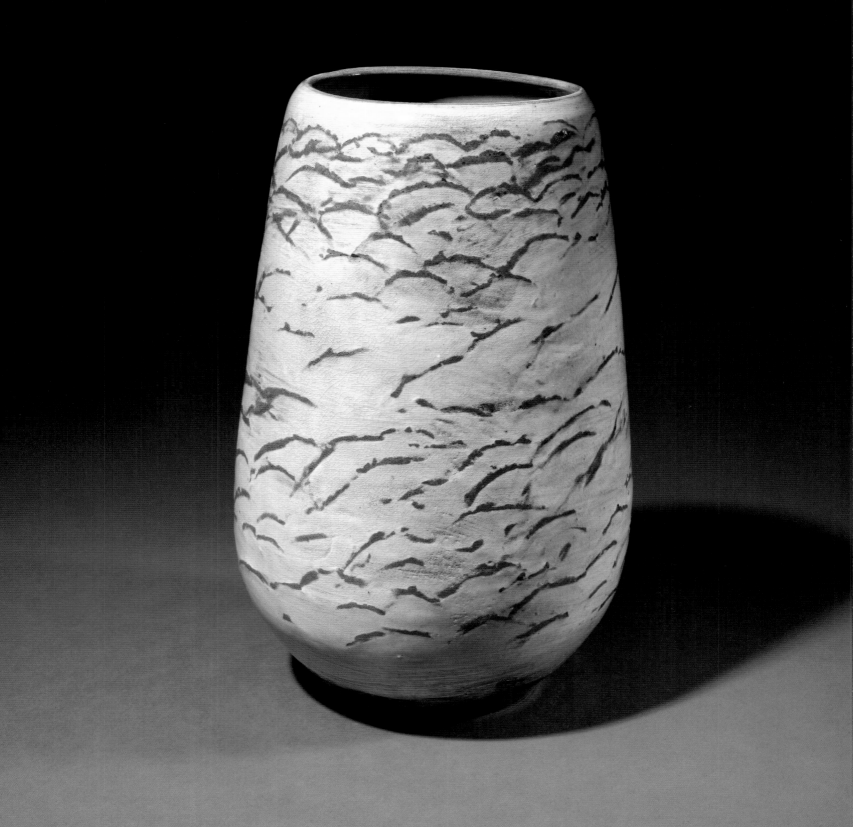

015

음율音律
Rhythm

—

1978
적점토 | 화장토 | 물레 성형 후 변형 | 덧붙이기 | 귀얄
Red clay, white siip, deformation after wheel thrown, brushed on adding mud
21×22.5×34.5(h)cm
작가소장 Courtesy of the artist

물레를 돌리다가 문득,
맨날 동그랗게만 하다 보니 여기서 벗어날 수 없겠다는 생각이 들었다.

둥글지 않은 형태는 무엇이 있는가

물렁물렁할 때 손으로 눌렀더니 재미있는 모양이 탄생했다.
이 형태가 나왔을 때 너무 기뻤다.
약간 부자연스러웠던 가장자리에는 돋을무늬를 덧붙였다.

1981년, 정신적으로 힘든 시기였다.
견딜 수 없이 답답할 때는 남한산성 무당골에 자주 갔다.
자주 가다 보니 혼이 빠져나가는 것 같은 느낌을 받았다.
그 기운을 선으로 표현해 보았다.

016
관 觀
Insight
———
1981
적점토 | 화장토 | 물레 성형 후 변형 | 귀얄 | 음각
Red clay, white siip, deformation after wheel thrown, incised on brushed
10×9×22(h)cm
Mr. Bernstein 소장 Private collection

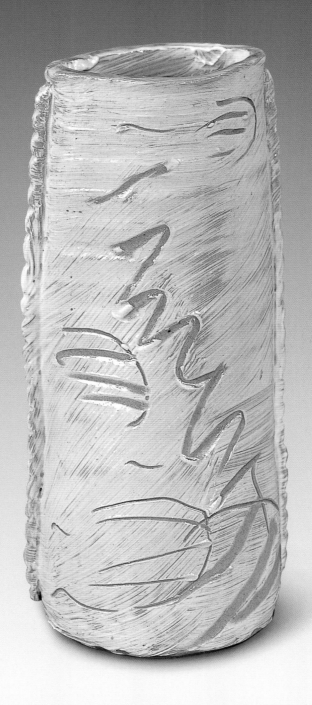

80년대에는 아직 '달항아리'라는 말도 없었다.
여느 때처럼 새로운 기형에 대해 고민하던 날,
갑자기 달항아리 만드는 방법이 생각이 났다.

물레는 내가 돌리면서 형태를 결정해야만 한다.
그런데 이 방법은 그냥 큰 대접 두 개를 만들어서 위 아래로 딱 붙이면 형태가 나타난다.

기형에 대한 고민을 하지 않아도 되고
지름 맞는 것끼리 연결하면 끝이어서,
복권에 당첨되듯 운 좋게 재미있는 형태를 얻을 수도 있었다.

더욱이 하고 보니 작품 크기가 자연히 커졌다.
큰 작품을 하게 되니, 돈도 따라왔다.

017
바람風
Wind

1983
적점토 | 화장토 | 물레 성형 | 귀얄 | 음각
Red clay, white siip, wheel thrown, incised on brushed
31.4×31.4×32(h)cm
김동건 소장 Private collection

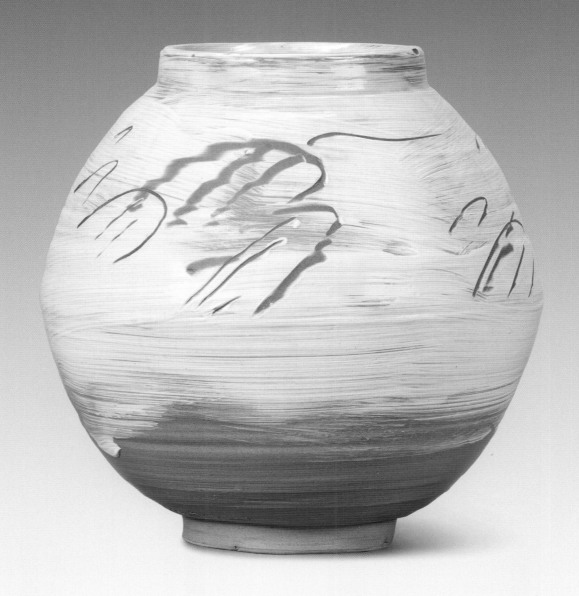

018

음율音律
Rhythm

1984
적점토 | 화장토 | 물레 성형 | 덧붙이기 | 귀얄
Red clay, white siip, wheel thrown, brushed on adding mud
33×35×17(h)cm
개인소장 Private collection

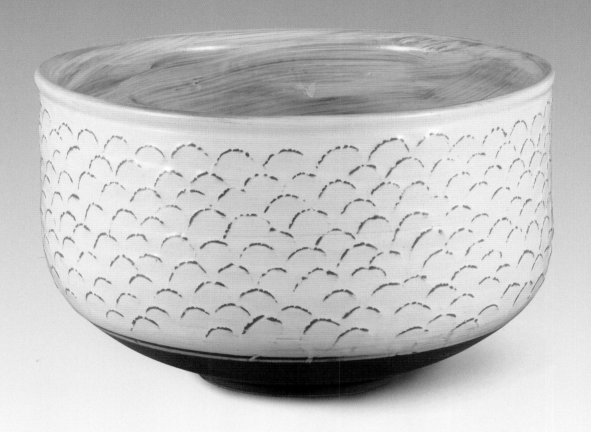

019

조화 調和

Harmony

———

1984년경

적점토 | 화장토 | 물레 성형 후 변형 | 덧붙이기 | 귀얄 | 음각

Red clay, white siip, deformation after wheel thrown, incised on brushed

9×9×22(h)cm

개인소장 Private collection

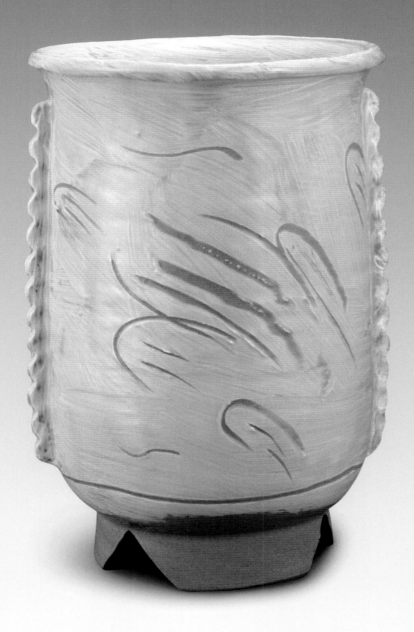

지리산 정각사에서 수행을 시작하기 전에는
물레를 돌려서 모양을 잡고 찌그러트리는 방법으로 성형을 했다.
새로운 형태를 하고 싶어서 시도했지만 만족스러운 결과물을 얻지는 못했다.

1985년, 지리산 정각사에서 수행을 시작하고, 스님으로부터 깨달음을 얻었다.
스님께서 "머리로 해결하려 하지 마라, 절을 해라. 삼만배."라고 하셨다.
"다 했습니다."
"만 배 더 해보시오."
그렇게 사만 배를 하게 되었다. 그리고 깨달았다.
"물레를 안 돌리면 되잖아"

그렇게 석고틀 성형을 시작했다.
틀 성형이라 전체 기형은 동일해도 문양이나 표면처리를 달리한 작품들을 여러 개 만들기도 하고,
크기를 다르게 하기도 하고, 다양한 기형을 시도해 보았다.
그릇이 아닌, "오브제objet"를 만들었다며 당시 평단에서 비판을 받기도 했다.

020
관 觀
Insight
———
1985
적점토 | 화장토 | 석고틀 | 귀얄 | 음각
Red clay, white siip, plaster mold, incised on brushed
22×22×43(h)cm
리움미술관 Leeum Museum of Art

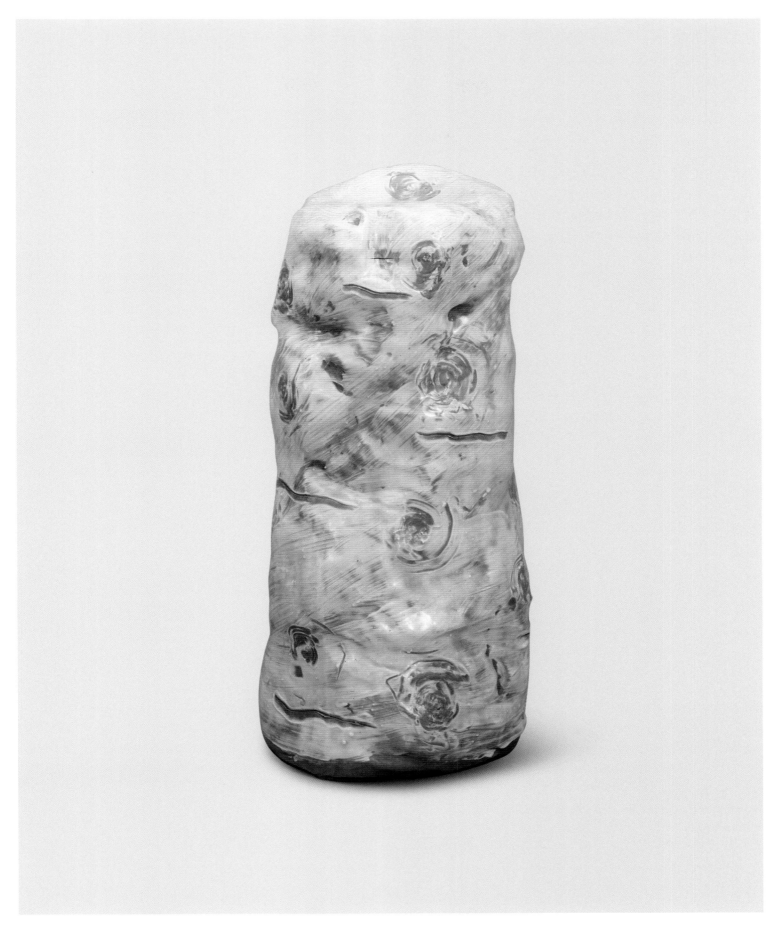

021

관觀

Insight

1986
적점토 | 화장토 | 석고틀 | 귀얄 | 음각
Red clay, white siip, plaster mold, incised on brushed
25×23×33(h)cm
작가소장 Courtesy of the artist

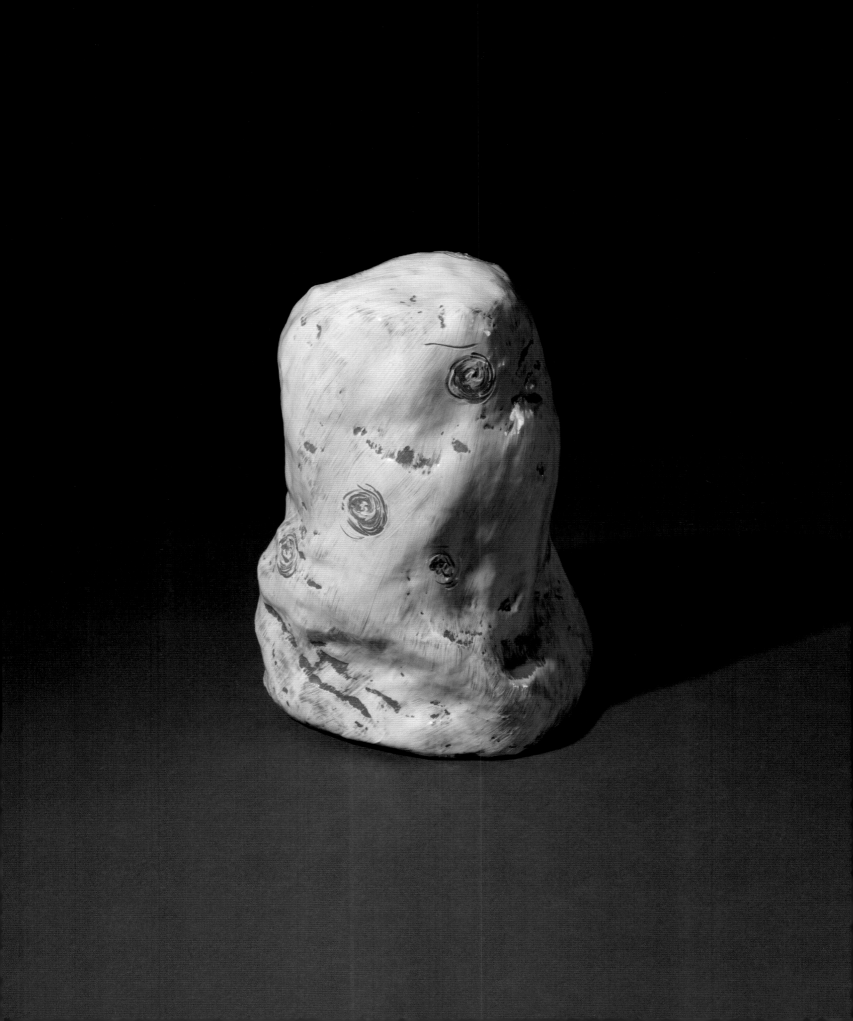

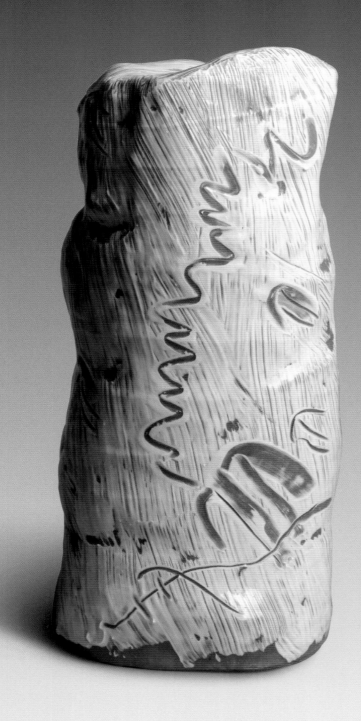

022

관 觀
Insight

———

1986
적점토 | 화장토 | 석고틀 | 귀얄 | 음각
Red clay, white siip, plaster mold, incised on brushed
14×18.5×44(h)cm
작가소장 Courtesy of the artist

부처님의 은덕으로 새로운 작업을 시작할 수 있었다는 생각이 들었다.
감사의 마음을 담아,
이전에 제작해 두었던 불상을 모실 수 있는 감실을 제작했다.

불상은 78년에서 80년 사이, 송광사에서 머무르던 시절에 제작했다.
중이 되고자 고민하던 때, 괴롭게 끓는 마음을 부처님을 빚으면서 다스렸다.

023
환희 歡喜
Delight
———
1986
적점토 | 화장토 | 물레 성형 | 석고틀 | 혼합물
Red clay, white siip, plaster mold, mixture
26×35.5(h)cm
시애틀미술관 Seattle Art Museum

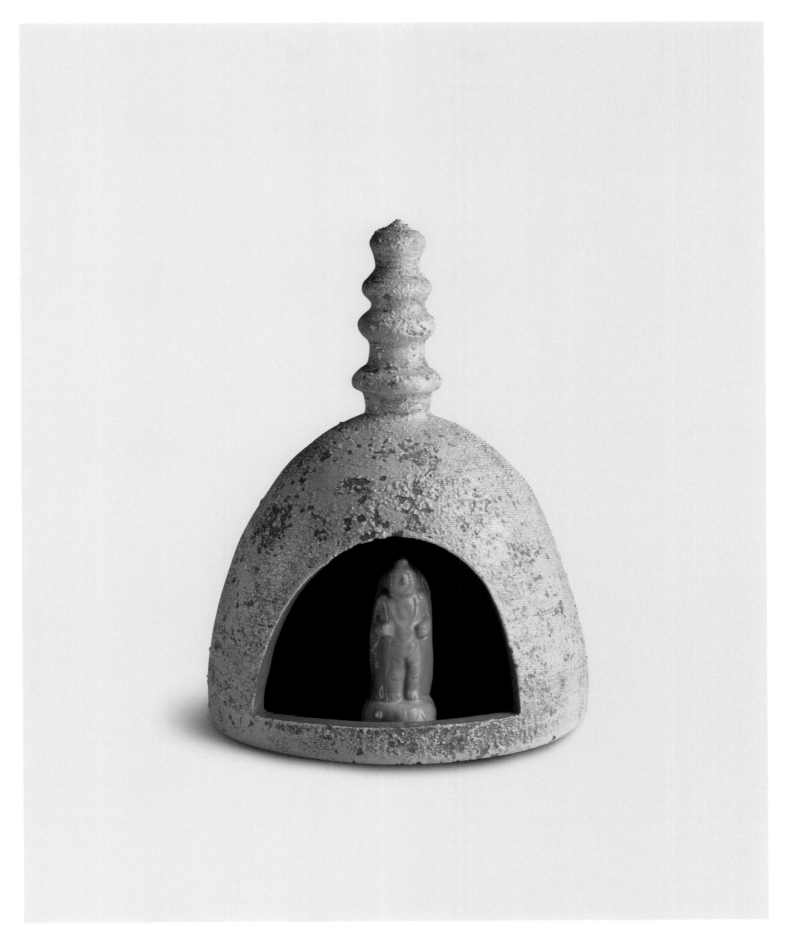

높이 48cm.
달항아리를 만들 듯
물레로 원통형 기형 두 개를 만들어 위 아래로 접합해 세웠다.
구연부는 타래쌓기로 만들었다.

024
파장波長
Effect

1987
적점토 | 화장토 | 물레 성형 | 덧붙이기 | 귀얄
Red clay, white siip, wheel thrown, brushed on adding mud
19.5×19.5×48(h)cm
개인소장 Private collection

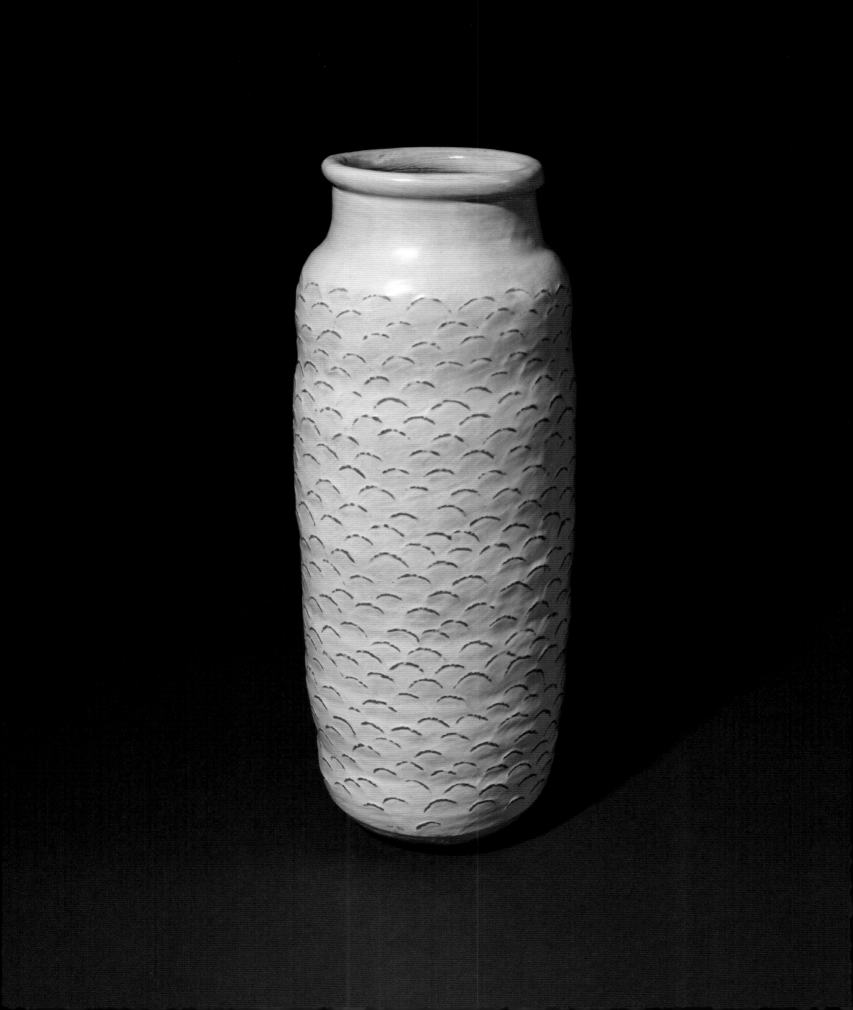

물레를 돌려서 긴 원통형을 만들고, 밑을 자른 뒤 판에 붙인다.
그리고 손바닥으로 눌러서 입구를 삼각형 형태로 변형한다.

새로운 형태를 만들어보려고 매우 노력하던 시기의 작품이다.

025
관 觀
Insight
—————

1987
적점토 | 화장토 | 물레 성형 | 귀얄 | 음각
Red clay, white siip, wheel thrown, incised on brushed
12.5×33(h)cm
작가소장 Courtesy of the artist

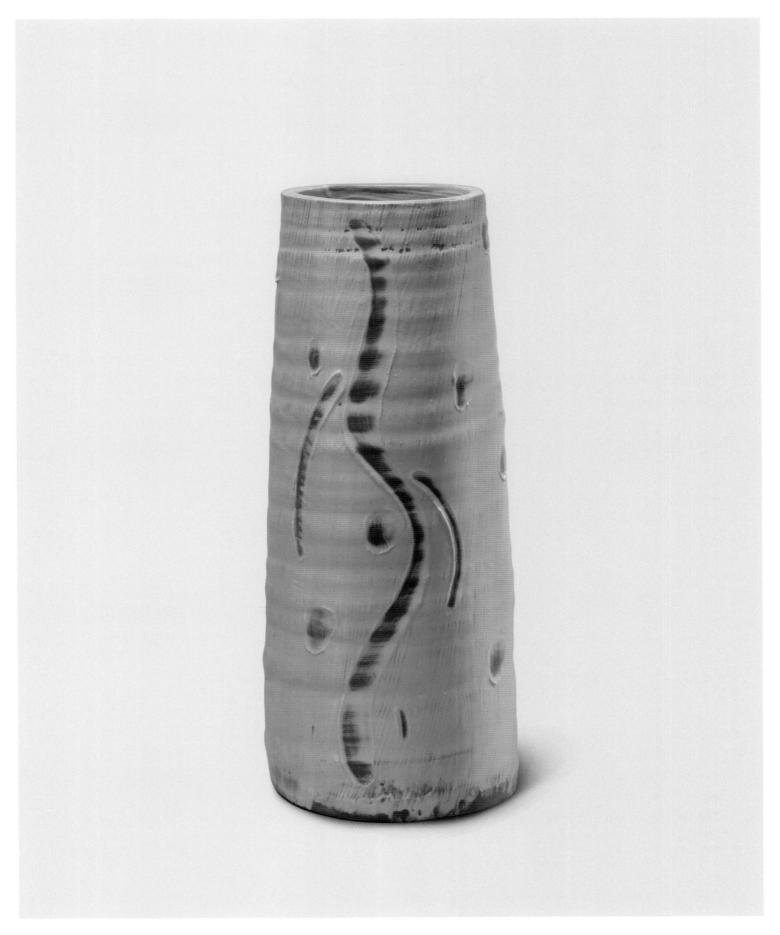

더 높아졌다. 55cm!
역시 달항아리처럼 물레로 원통형 기형 두 개를 만들어 위 아래로 붙이고
구연부는 타래쌓기로 얹었다.

손등으로 밀어내며 시문을 하고, 힘으로 기형을 약간 찌그러트려 보았다.

026
음율音律
Rhythm

———

1987
적점토 | 화장토 | 물레 성형 | 귀얄 | 지압
Red clay, white siip, wheel thrown, brushed, finger-pressure
16×16×55(h)cm
개인소장 Private collection

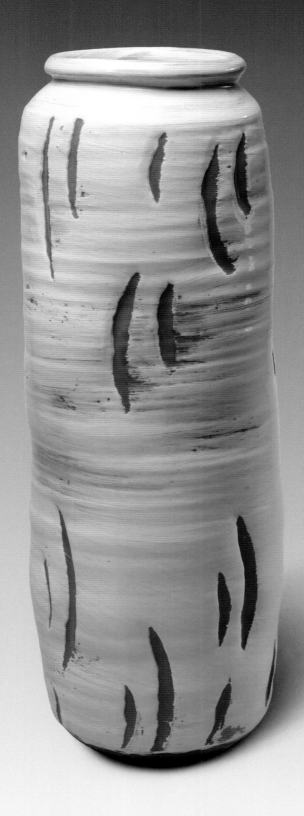

독물레에서 성형을 하고
아직 흙이 젖어있을 때,
손등으로 표면을 찍어서 울퉁불퉁하게 만들고
그 뒤에 되직한 화장토를 두껍게 발라서 불규칙한 무늬를 얻는다.
원하는 효과를 얻기 위해서는 이 순서가 중요하다.

027
음율音律
Rhythm
———

1987
적점토 | 화장토 | 독물레 성형 | 귀얄 | 지압
Red clay, white siip, wheel thrown, brushed, finger-pressure
22×22×29.5(h)cm
작가소장 Courtesy of the artist

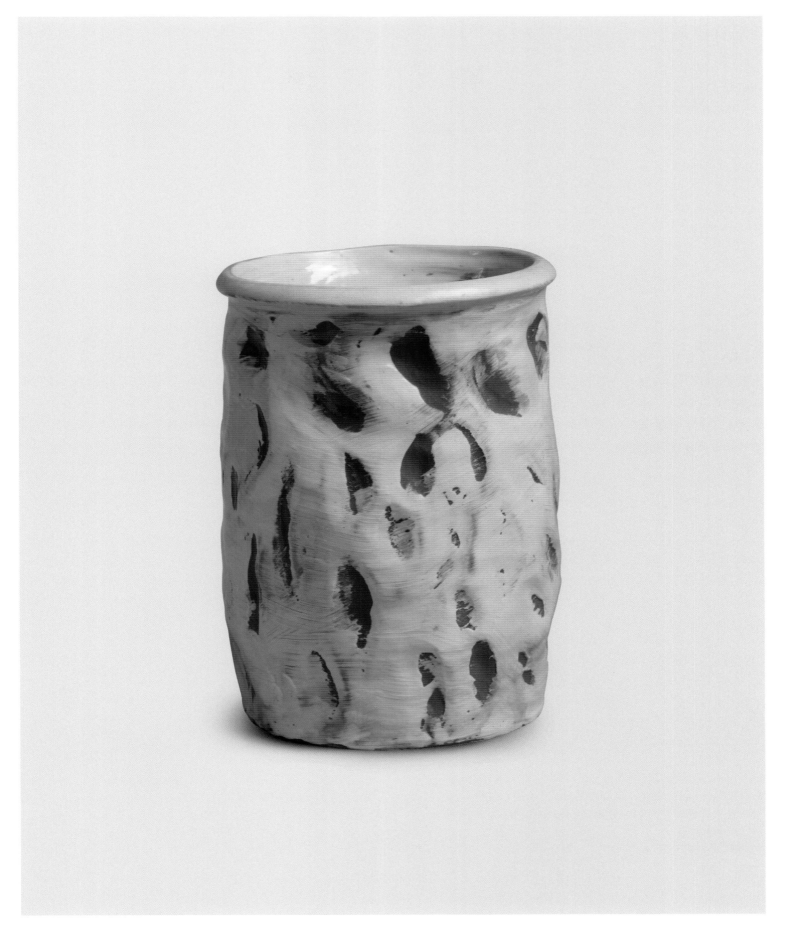

도판陶板으로 만들어 본 첫 작품이다.

흙으로 넓적한 판을 만든 후 마르기 전에 붙여서 성형한다.

이러한 형태로는 처음 제작한 것이라, 중요한 작품이다.

028

관觀

Insight

1989

적점토 | 화장토 | 도판 | 음각

Red clay, white siip, slab built, incised

32×16×38(h)cm

리움미술관 Leeum Museum of Art

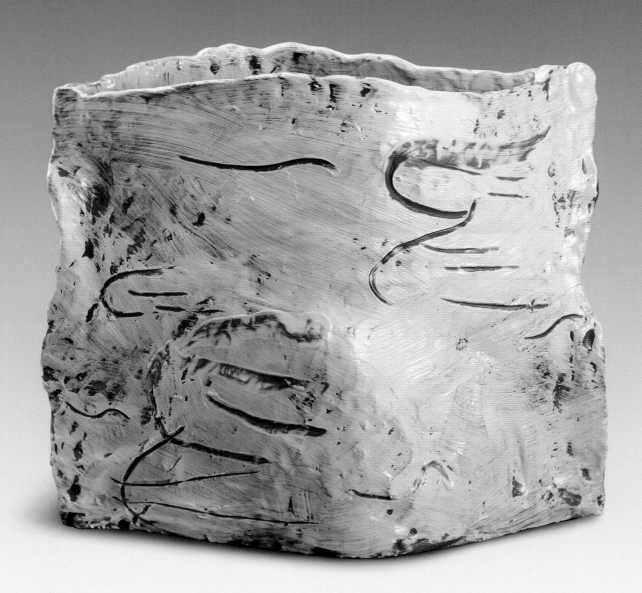

화장토 대신 철유를 바르고 음각으로 글씨를 새겼다.
광주 작업장 앞 흙을 수비하여 유약 재료로 사용했다.

029
정定
Meditation

1989
적점토 | 독물레 성형 | 철유 | 지두문
Red clay, wheel thrown, iron glaze, drawing by finger
19×19×38(h)cm
작가소장 Courtesy of the artist

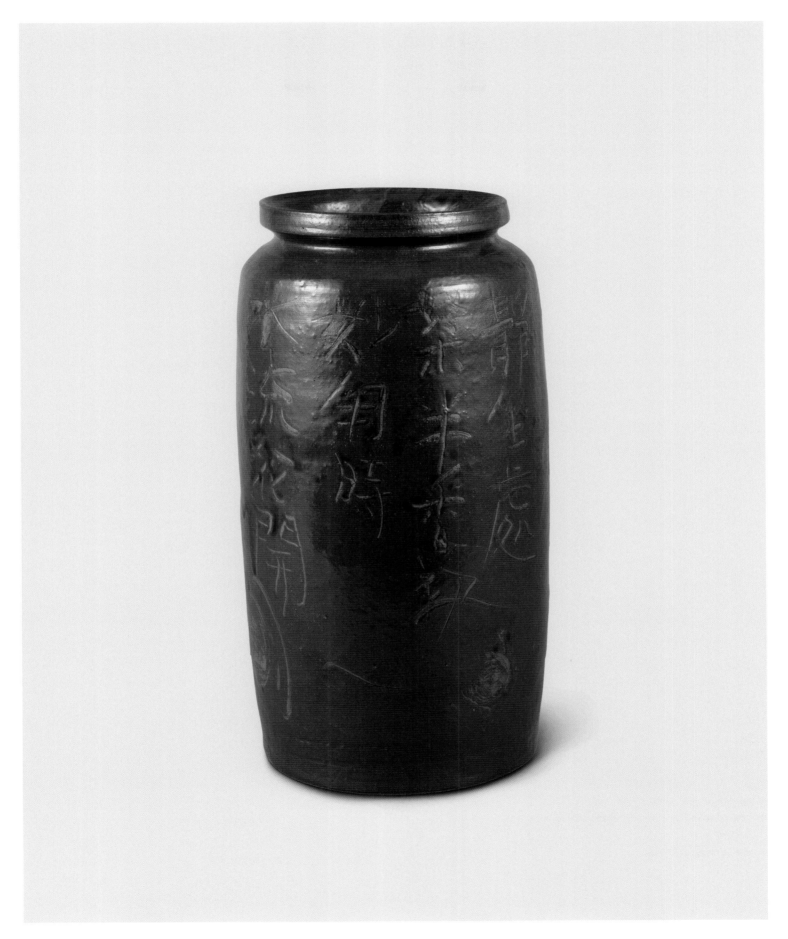

이 시기에 철유를 사용한 비슷한 모양의 작품을 여럿 만들었는데,
유약이 흘러내린 흔적이 눈에 들어왔다.
이것이 나중에 화장토를 흘러내리게 하는 방식으로 발전하게 된다.

철유가 마르기 전에 음각으로 글씨나 문양을 새기는데,
지푸라기를 문질러 추상적인 무늬를 그려보았다.

030
정定
Meditation

———

1989
적점토 | 독물레 성형 | 철유 | 지두문 | 지푸라기로 음각
Red clay, wheel thrown, iron glaze, drawing by finger and straw
20×20×35.5(h)cm
작가소장 Courtesy of the artist

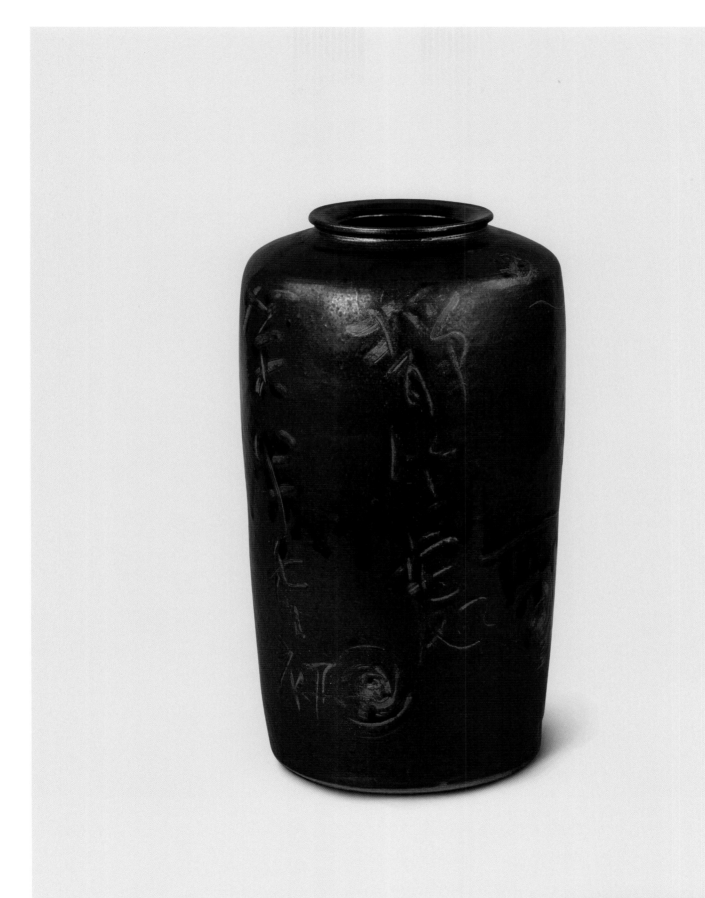

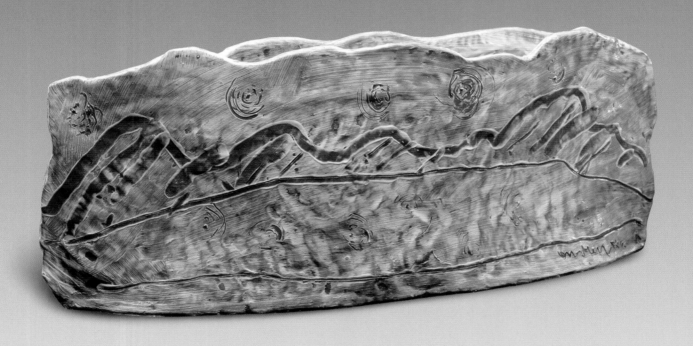

90년대 초반, 광주에서 작업하던 시절에 만든 작품이다.

산등성이를 그릴 때는 엄지로 천천히
산세를 표현할 때는 엄지로 빨리
아래에 흐르는 곤지암천은 검지로 천천히

화장토를 바르자마자 지두로 작업한다.
그릴 대상에 따라서 손가락도 달리, 속도도 달리한다.

031
월인천강 月印千江
Moon & Thousand Rivers

1990년대 초반
적점토 | 화장토 | 도판 | 귀얄 | 지두문
Red clay, white siip, slab built, incised, drawing by finger on brushed
W. 70cm(approx.)
개인소장 Private collection

지푸라기를 동그랗게 말아 표면에 대고 비틀어서 문양을 낸다.
빠르게 비틀어야 한다. 그래야 속도감이 표출된다.
지푸라기를 붓처럼 사용했다.

가로로 그린 선은 천천히
사선으로 내려오는 선은 빨리 획획 긋는다.

화장토 위에 음각하는 것은 동일하지만
그 속도와 방식을 달리하여 완급을 조절하는 것이다.

032
환희 歡喜
Delight

1991
적점토 | 화장토 | 도판 | 귀얄 | 음각 | 지푸라기로 음각
Red clay, white siip, slab built, incised, drawing by straw on brushed
59×11×38(h)cm
리움미술관 Leeum Museum of Art

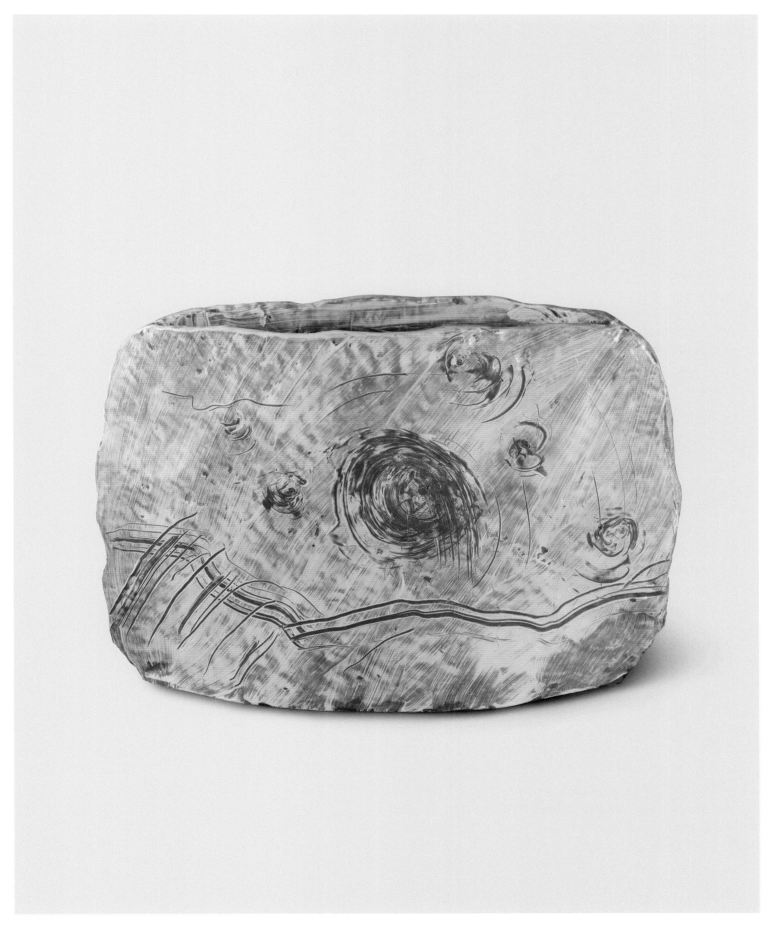

판 두 장을 붙여 기본형을 세우고,
양 옆에 납작한 부분을 덧붙여서 새로운 기형을 만들어냈다.

엄지손가락에 힘을 실어서 밀어내듯이 시문했다.
90년대, 기형과 문양에 다양한 시도를 해보던 시기의 작품이다.

033
관 觀
Insight

———

1991
적점토 | 화장토 | 도판 | 덧붙이기 | 귀얄 | 지두문
Red clay, white siip, slab built, adding mud, drawing by finger on brushed
53×15×39(h)cm
작가소장 Courtesy of the artist

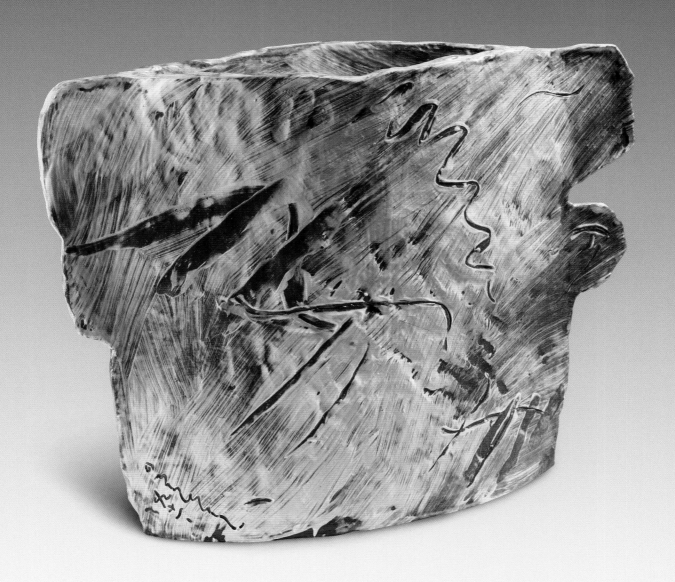

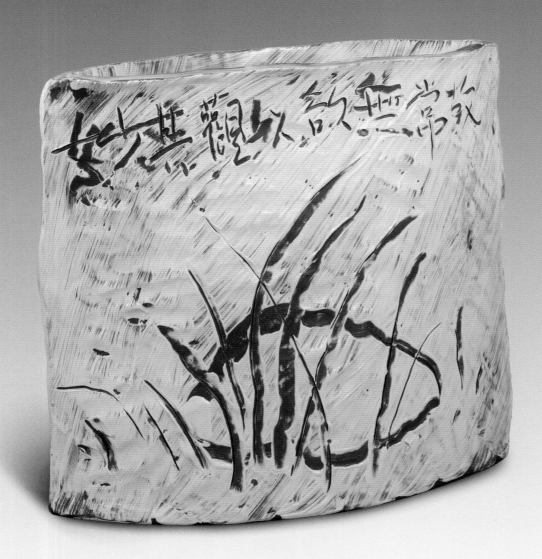

노자의 도덕경 제1장 중에서
故常無欲以觀其妙 常有欲以觀其徼
구절을 새겼다.

034
정定
Meditation
———
1991
적점토 | 화장토 | 도판 | 귀얄 | 음각
Red clay, white siip, slab built, incised on brushed
39×12×34(h)cm
리움미술관 Leeum Museum of Art

035
정定
Meditation

1992
적점토 | 화장토 | 도판 | 덧붙이기 | 귀얄 | 지두문
Red clay, white siip, slab built, adding mud, drawing by finger on brushed
43×14.5×32(h)cm
가나문화재단 Gana Foundation for Arts and Culture

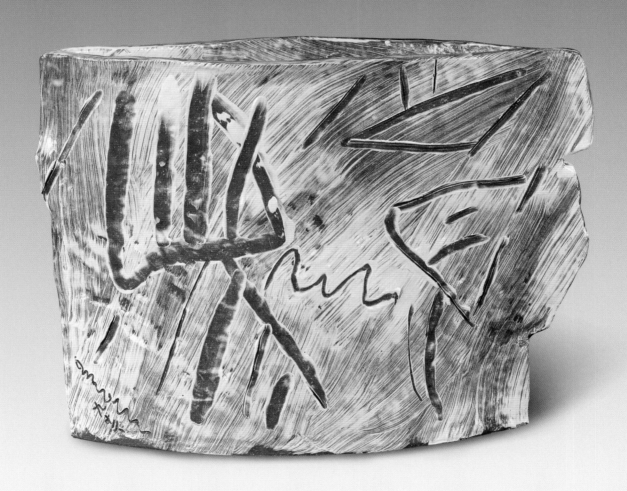

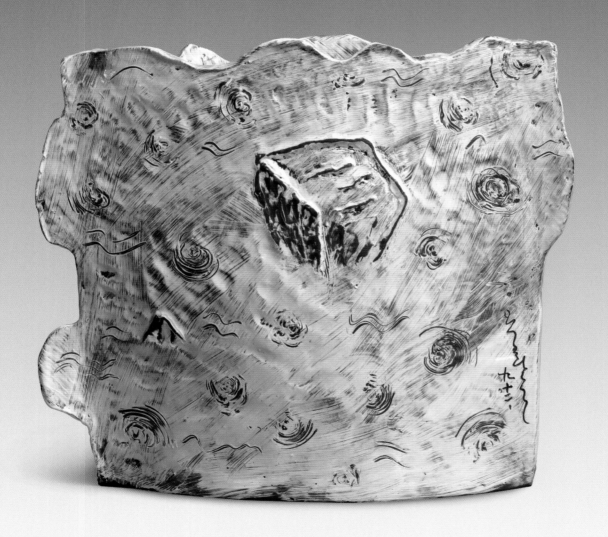

덧붙이고 긁어내고,
새로운 시도였다

036
정定
Meditation
––––––––
1992
적점토 | 화장토 | 도판 | 덧붙이기 | 돋을무늬 | 귀얄
Red clay, white siip, slab built, adding mud, relief, brushed
42×47×40(h)cm
한수산 소장 Private collection

한글을 파자破字하여 도자기 위에 스케치를 하고
손으로 밀어서 만든 흙 띠를 붙였다.

037
관觀
Insight
—
1992
적점토 | 화장토 | 타래쌓기 | 덧붙이기 | 귀얄
Red clay, white siip, coiling, adding mud, brushed
31×20×31(h)cm
샌프란시스코 아시아 미술관 Asian Art Museum of San Francisco

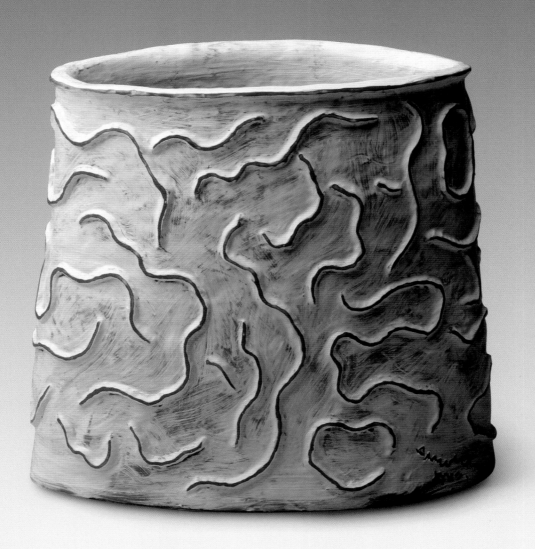

80년대부터 반야심경 공부를 시작했다.
자주 쓰다 보니 나름대로 그 내용을 이해하게 되었다.
내가 생각하는 반야심경의 핵심을 작품에 새겨보았다.

038
심경 心經
Heart Sutra

1992
적점토 | 화장토 | 도판 | 혼합물 | 음각
Red clay, white siip, slab built, incised on mixture
37×12×30(h)cm
개인소장 Private collection

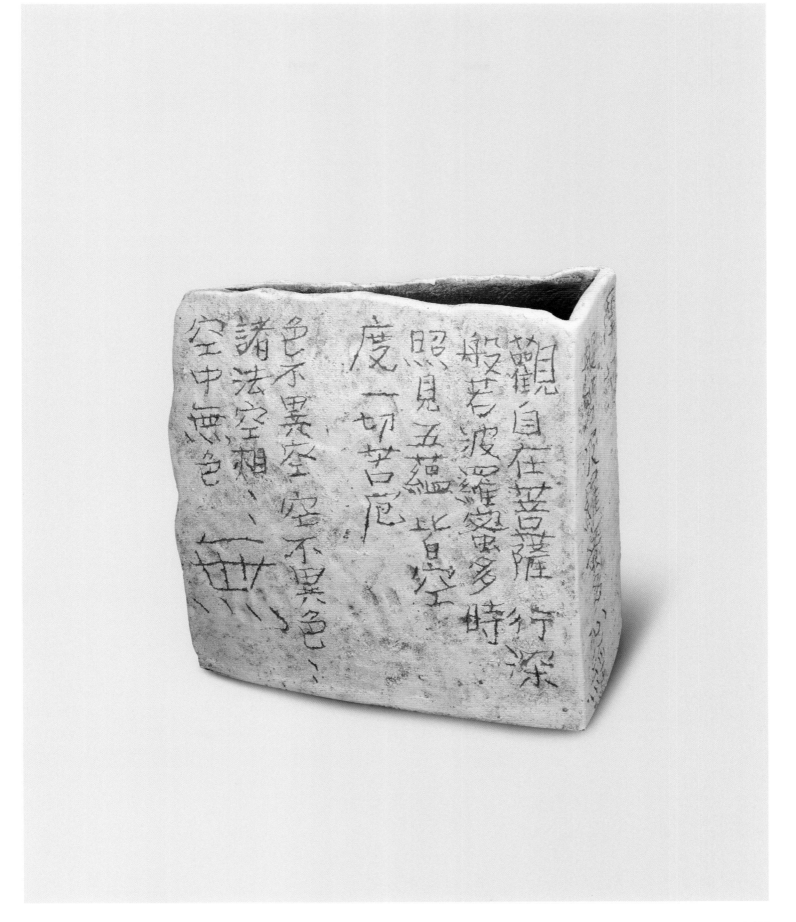

観自在菩薩行深
般若波羅蜜多時
照見五蘊皆空
度一切苦厄
色不異空空不異色
諸法空相
空中無色
無

117

참선을 하다 보면,
졸음이 오는 것인지, 생각에 빠진 것인지
애매한 경계에 닿는다.

그 형상을 표현했다.

039
산중일기 山中日記
Mountain Dreams

1993
적점토 | 화장토 | 도판 | 귀얄 | 지푸라기로 음각
Red clay, white siip, slab built, drawing by straw on brushed
H. 43cm
개인소장 Private collection

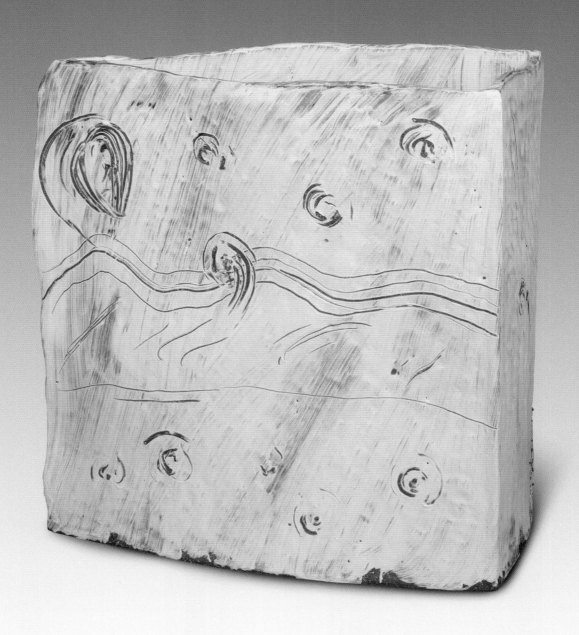

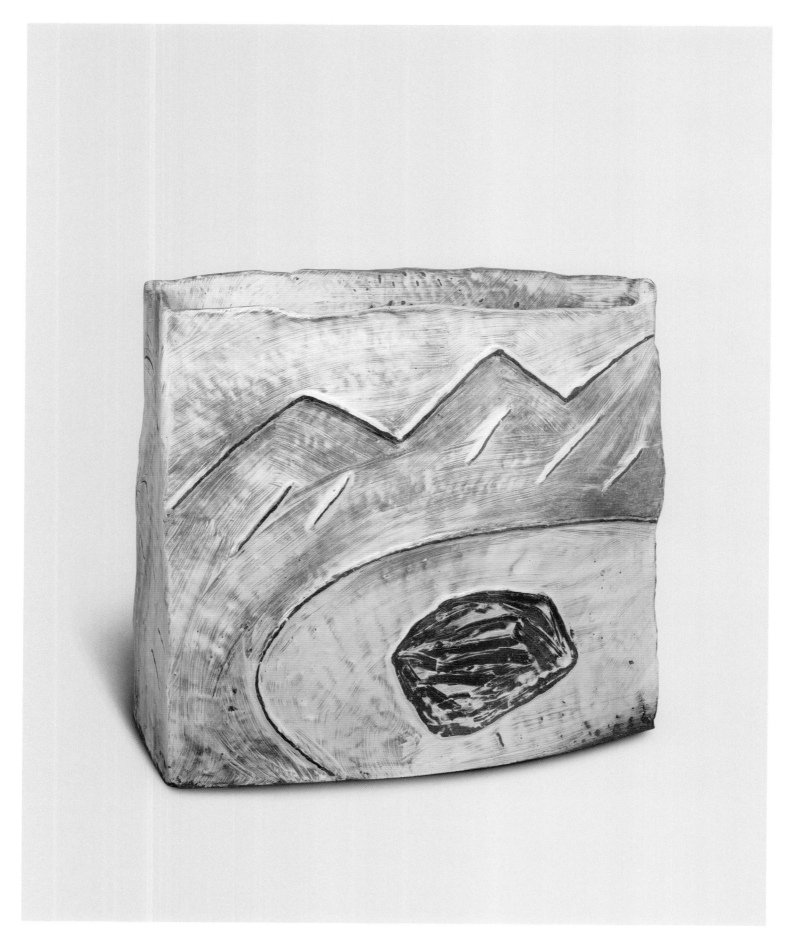

광주 작업실 풍경이다.

040
월인천강 月印千江
Moon & Thousand Rivers

1993
적점토 | 화장토 | 도판 | 덧붙이기 | 귀얄 | 음각
Red clay, white siip, slab built, adding mud, incised on brushed
42×22×41(h)cm
리움미술관 Leeum Museum of Art

바위는 천천히 그린다.
선에 무게감을 부여하는 것이다.
흔들리지 않는 마음을 바위로 표현했다.

화장토 작업(백토 분장)은 거칠고, 빠르게 한다.
속도감이 표현된다.
흙의 물성을 최대한 이용하여 표현하는 것이다.

041
정定
Meditation

1994
적점토 | 화장토 | 도판 | 귀얄 | 음각 | 지두문
Red clay, white siip, slab built, incised, drawing by finger on brushed
37.5×19.5×39(h)cm
가나문화재단 Gana Foundation for Arts and Culture

90년대 초반부터 심경 작업을 시작했지만,
반야심경 전문全文을 다 쓴 것은 이 작품이 처음이다.
호암미술관에서 오수환, 황창배와 함께
《한국의 미, 그 현대적 변용》 전시를 할 때, 최초로 발표했다.

042
심경 心經
Heart Sutra

———

1994
적점토 | 화장토 | 도판 | 혼합물 | 음각
Red clay, white siip, slab built, incised on mixture
67×28×85(h)cm
리움미술관 Leeum Museum of Art

觀自在菩薩　行深般若波羅蜜多時照見
五蘊皆空　度一切苦厄　舍利子色不異
空空不異色　色即是空空即是色受想行識
亦復如是　舍利子是諸法空相不生不滅不垢
不淨不增不減　是故空中無色無受想行識
無眼耳鼻舌身意　無色聲香味觸法無眼
界乃至無意識界　無無明亦無無明盡乃至
無老死亦無老死盡　無苦集滅道無智亦
無得　以無所得故　菩提薩埵依般若波羅
蜜多故　心無罣礙　無罣礙故無有恐怖
遠離顛倒夢想　究竟涅槃　三世諸佛
依般若波羅蜜多　故得阿耨多羅三藐

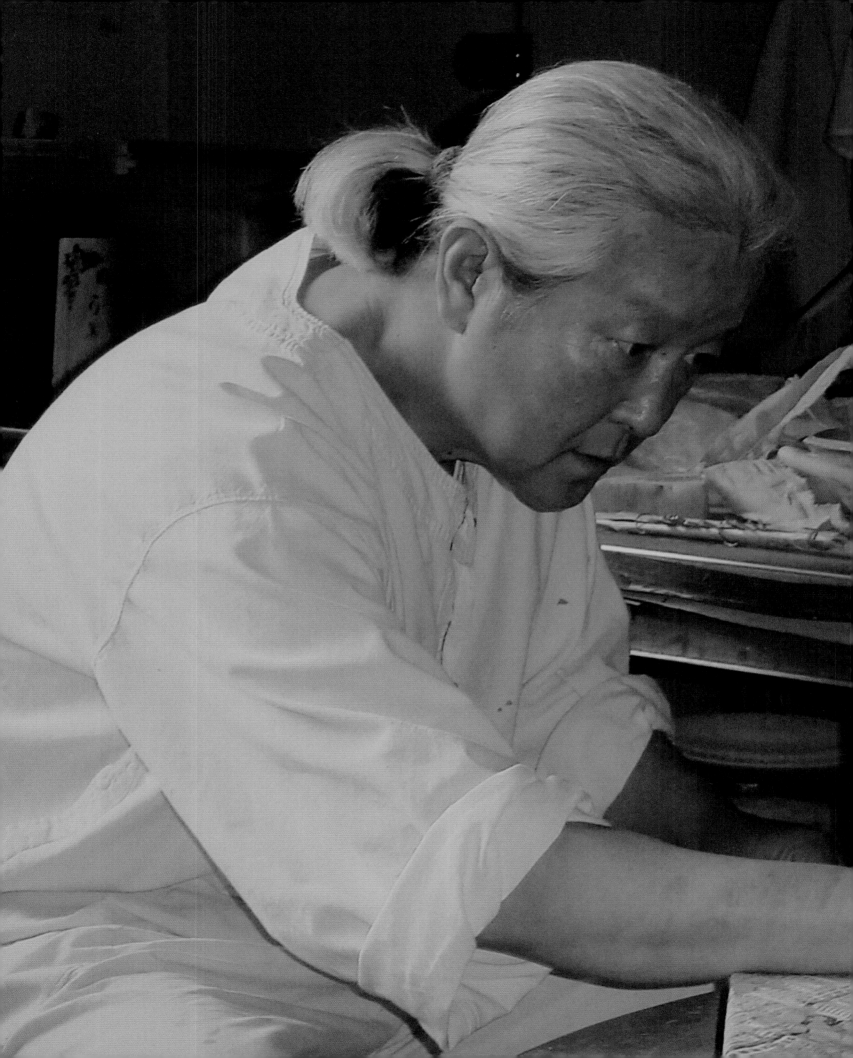

경주
바람골 시절
Gyeongju Baramgol days
1 9 9 4 ~

97년도부터 도판을 활용한 사각형 기형이 등장한다.

윗면은 타래쌓기로,
표면의 무늬는 나무토막으로 찍어 눌러서 완성했다.

043
관 觀
Insight

———

1997
적점토 | 화장토 | 도판 | 귀얄 | 지푸라기로 음각
Red clay, white siip, slab built, drawing by straw on brushed
32×32×34(h)cm
서울공예박물관 Seoul Museum of Craft Art

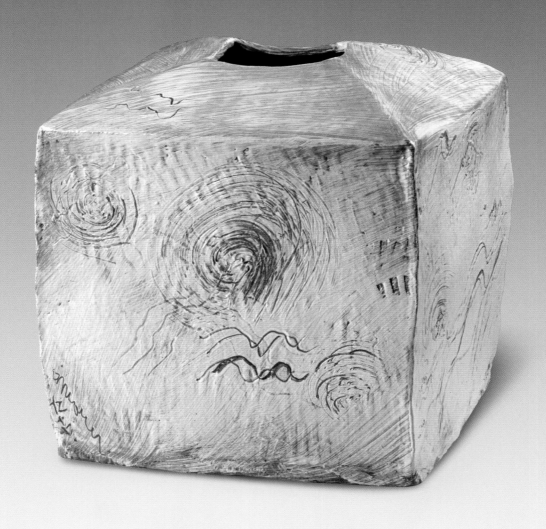

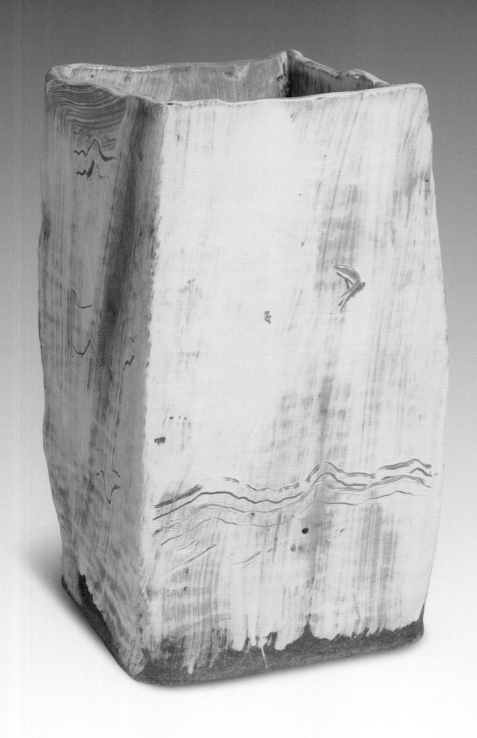

044

바람골風谷
Windy Valley
———

1997
적점토 | 화장토 | 도판 | 귀얄 | 지푸라기로 음각
Red clay, white siip, slab built, drawing by straw on brushed
31.5×25×46.5(h)cm
개인소장 Private collection

지푸라기를 썰어 화장토에 섞는다.
빠른 속도로 표면에 바른다.
우연의 효과를 도출할 수 있다.

그 위에, 지푸라기로 무늬를 천천히 새긴다.
완급조절의 맥락이다.

일본에서 열었던 개인전 표지 작품이었다.

045
바람골 風谷
Windy Valley

1998
적점토 | 화장토 | 도판 | 귀얄 | 지푸라기로 음각
Red clay, white siip, slab built, drawing by straw on brushed
21.5×15.7×36.5(h)cm
이희상 소장 Private collection

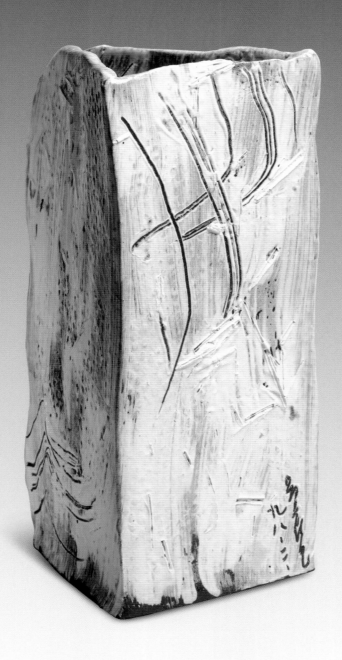

옆으로 긴 형태 중에서는 대표작이다.

경주 안강 풍경을 새겼다.
1994년에 안강으로 이사하고, 작업장을 짓는데 1년이 걸렸다.

046
바람골 風谷
Windy Valley

———

1998
적점토 | 화장토 | 도판 | 귀얄 | 지푸라기로 음각
Red clay, white siip, slab built, drawing by straw on brushed
70×30×22(h)cm
국립현대미술관 National Museum of Modern and Contemporary Art, Korea

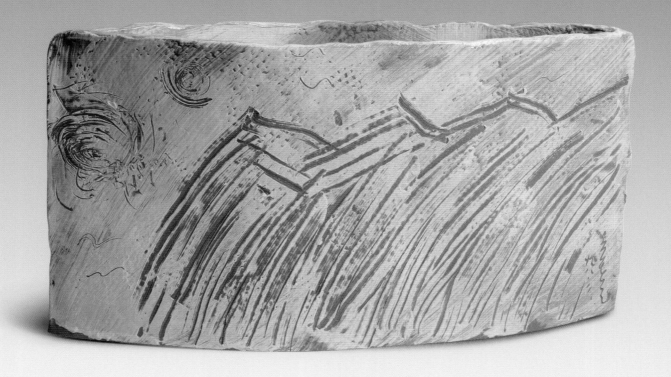

047

바람골風谷
Windy Valley

———

1998
적점토 | 화장토 | 도판 | 귀얄 | 지푸라기로 음각
Red clay, white siip, slab built, drawing by straw on brushed
40×20×40(h)cm

개인소장 Private collection

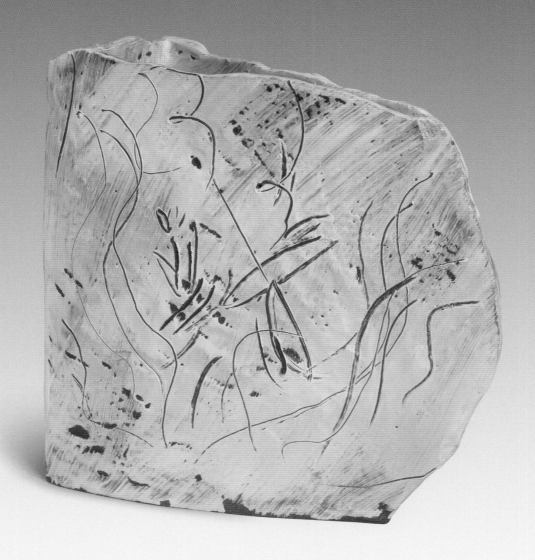

삼각형 기형 중에서는 대표작이다.

2003년 필라델피아 뮤지엄(Philadephia Museum of Art) 전시
《Mountain Dreams: Contemporary Ceramics by Yoon Kwang-cho》의
도록 표지 작품이었다.

048
산중일기 山中日記
Mountain Dreams

1998
적점토 | 화장토 | 도판 | 귀얄 | 흘리기
Red clay, white siip, slab built, brushed, dripping
38.5×28×50(h)cm
샌프란시스코 아시아 미술관 Asian Art Museum of San Francisco

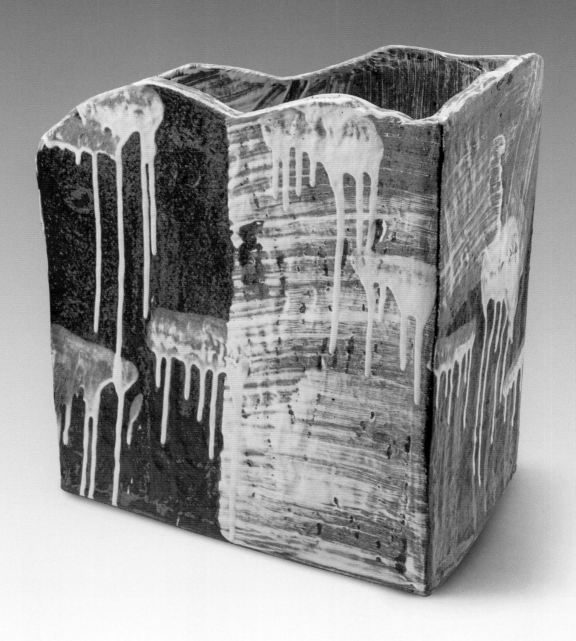

'바람골'
경주 안강으로 이사와서 작업장을 짓고 만든 작품이다.

화장토를 묽게 배합하여 흘러내리게 하는 기법을 처음 시도한 작품이다.

내가 붓질은 빠르게 했지만,
묽은 화장토는 스스로 천천히 흘러내린다.

049
바람골 風谷
Windy Valley

1998
적점토 | 화장토 | 도판 | 귀얄 | 흘리기
Red clay, white siip, slab built, brushed, dripping
$20 \times 19 \times 40(h)cm$
서울공예박물관 Seoul Museum of Craft Art

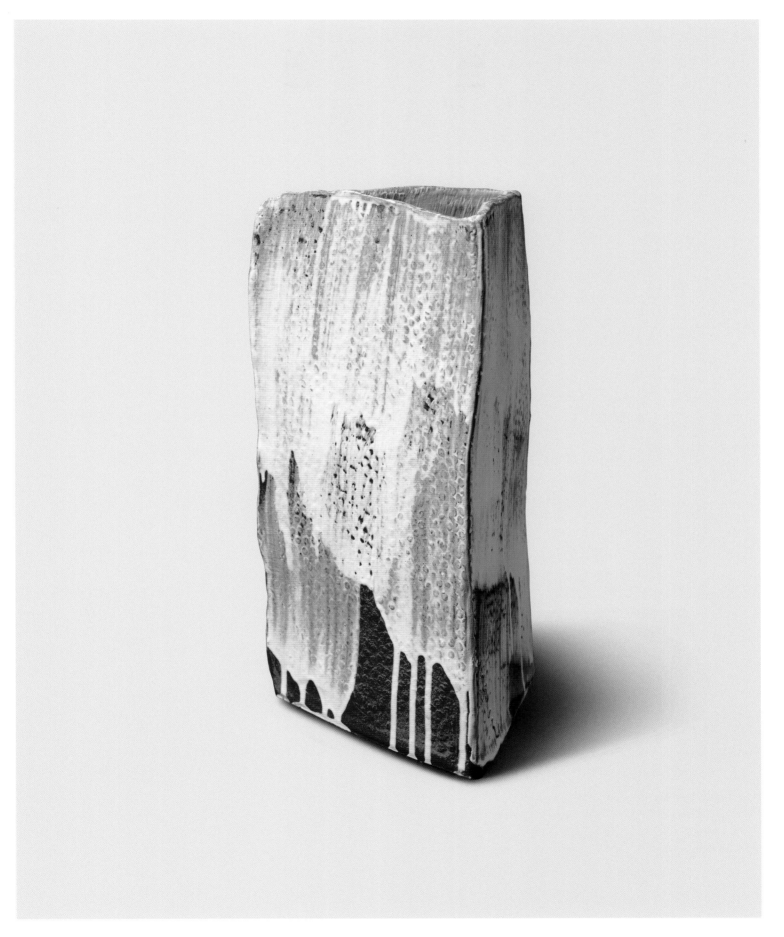

안강 저수지 주변 풍경이다.
흙 띠를 덧붙여 산세를 만들었다.

050
산중일기 山中日記
Mountain Dreams

1998
적점토 | 화장토 | 도판 | 덧붙이기 | 귀얄 | 지푸라기로 음각
Red clay, white siip, slab built, brushed on adding mud, drawing by straw
57.5×23.5×31.5(h)cm
조동완 소장 Private collection

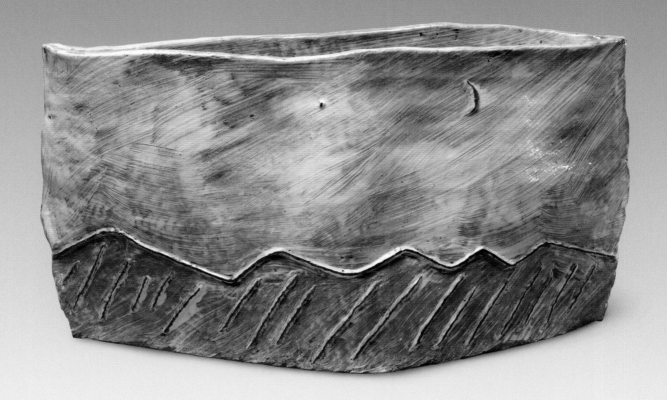

새로운 시도의 결과물이다.
이런 시리즈는 한 두 점 정도만 있다.

종이를 오려서 붙이고
그 위에 화장토를 바른 뒤, 종이를 떼어내서 문양을 얻는다.

051
바람골風谷
Windy Valley
—
1998
적점토 | 화장토 | 도판 | 종이 붙이기 | 귀얄
Red clay, white siip, slab built, paper stencil, brushed
22×19×39(h)cm
작가소장 Courtesy of the artist

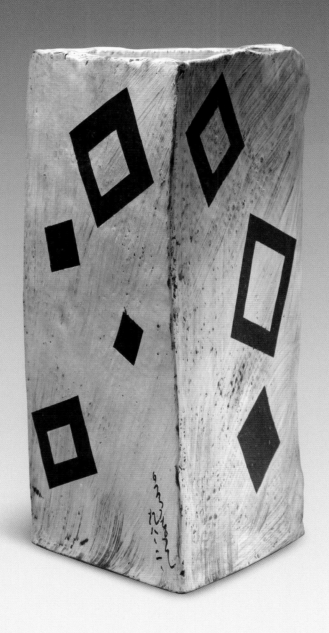

052

바람골風谷
Windy Valley

1998
적점토 | 화장토 | 도판 | 종이 붙이기 | 귀얄
Red clay, white siip, slab built, paper stencil, brushed
22×18.5×39(h)cm
작가소장 Courtesy of the artist

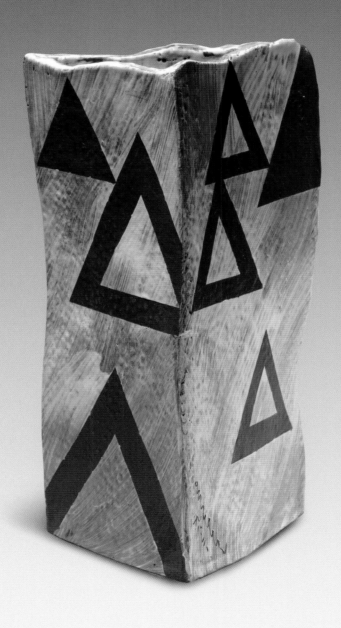

실험적 시도 - 파라핀을 녹여서 붓으로 그렸다.
안료처럼 사용했다.

053
바람골風谷
Windy Valley
———

1998
적점토 | 화장토 | 도판 | 파라핀 | 귀얄
Red clay, white siip, slab built, brushed on paraffin
22×19×39.5(h)cm
홍기석 소장 Private collection

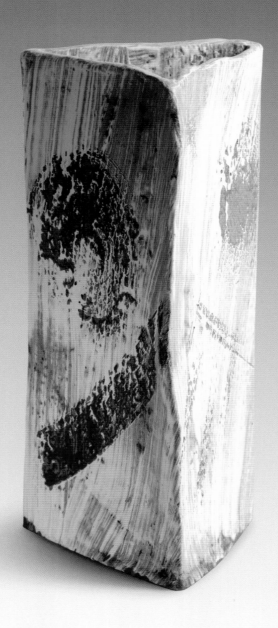

역시 파라핀 작업이다.
속도감을 부여하고, 표현의 스케일이 커졌다.

054

바람골風谷
Windy Valley
―――――――
1999
적점토 | 화장토 | 도판 | 파라핀 | 귀얄
Red clay, white siip, slab built, brushed on paraffin
48×24×45.5(h)cm
조동완 소장 Private collection

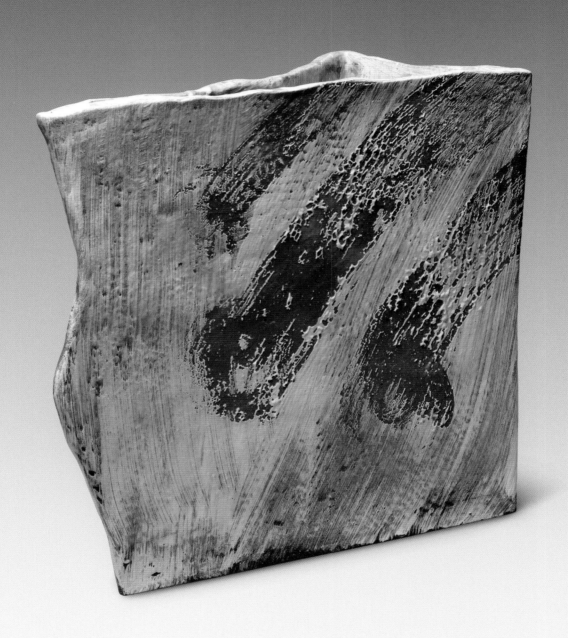

속도감을 숫자로 표현하자면,

내가 화장토를 바르는 것 : 7
묽은 화장토가 스스로 흘러내리는 것 : 3
철 안료로 글자(不)를 쓰는 것: 0

055
정定
Meditation
———
1999
적점토 | 화장토 | 도판 | 귀얄 | 흘리기 | 철화문
Red clay, white siip, slab built, brushed, dripping, iron painting
W. 66cm
작가소장 Courtesy of the artist

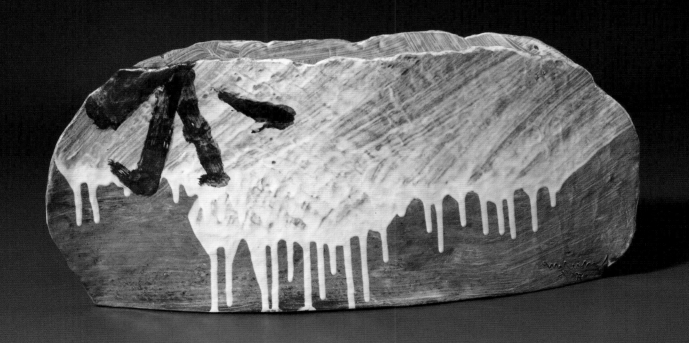

056

산중일기 | 山中日記
Mountain Dreams

————

2001
적점토 | 화장토 | 도판 | 혼합물
Red clay, white siip, slab built, mixture
$20 \times 16 \times 42$(h)cm
작가소장 Courtesy of the artist

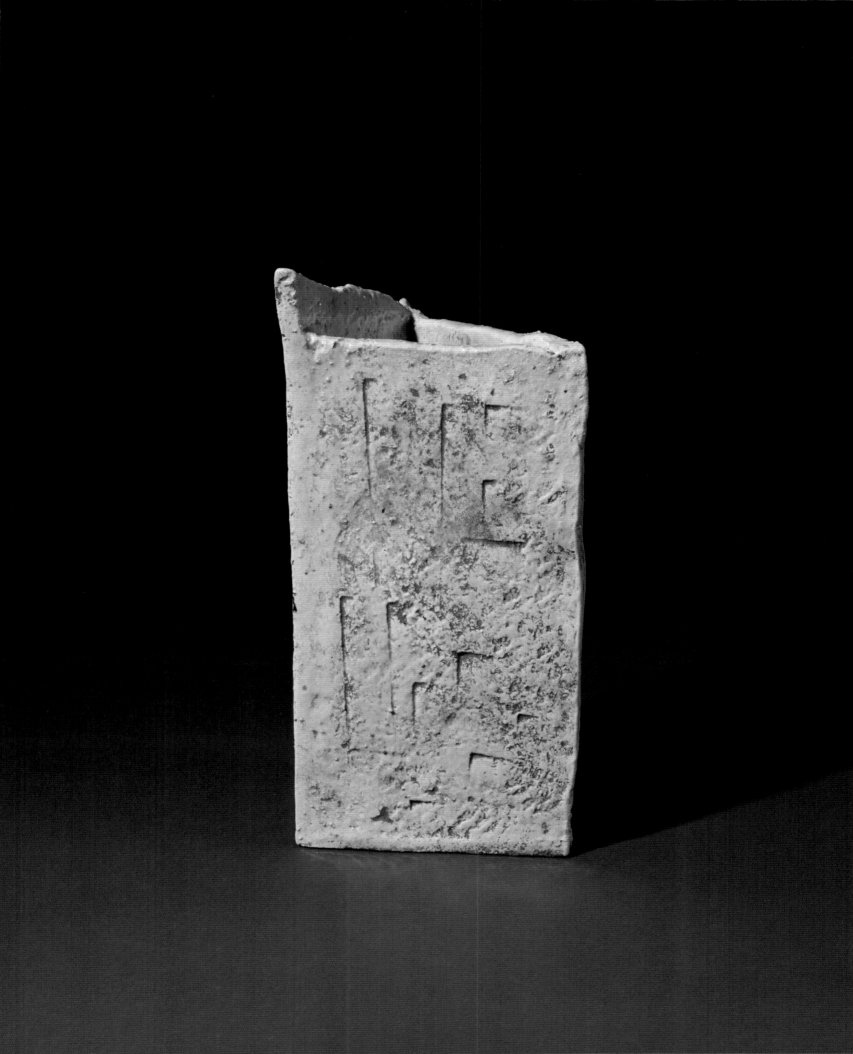

작업장 마당에서 남쪽으로 본 풍경을 스케치 한 후 새겼다.

저 멀리 있는 산은 도덕산인데, 그 자락만 표현했다.
가운데 큰 산이 자옥산, 그 아래가 저수지다.
자옥산의 산세는 깨진 나무판의 단면으로 표현했다.

057
정定
Meditation

2003
적점토 | 화장토 | 도판 | 귀얄 | 음각
Red clay, white siip, slab built, incised on brushed
63×20×45(h)cm
개인소장 Private collection

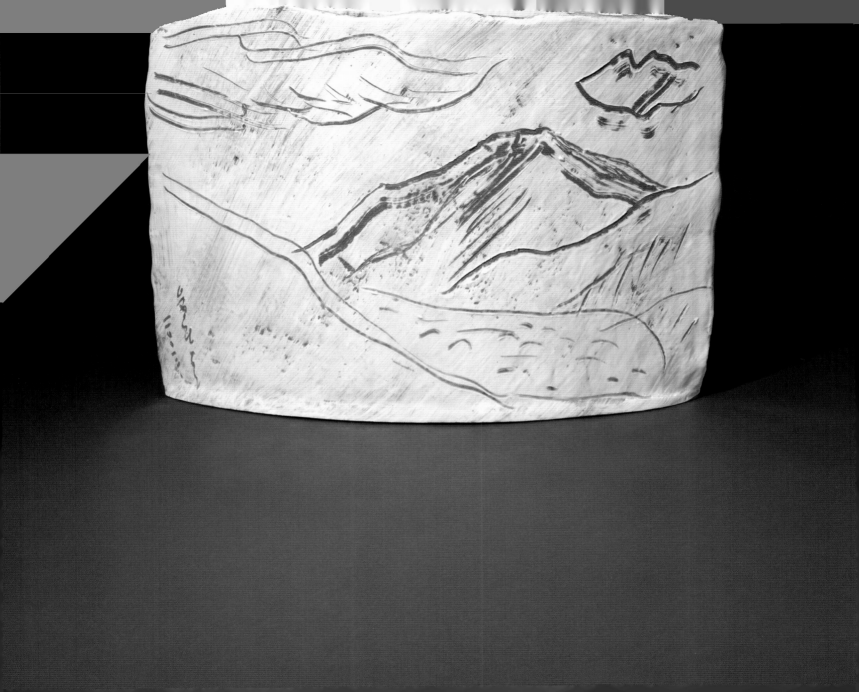

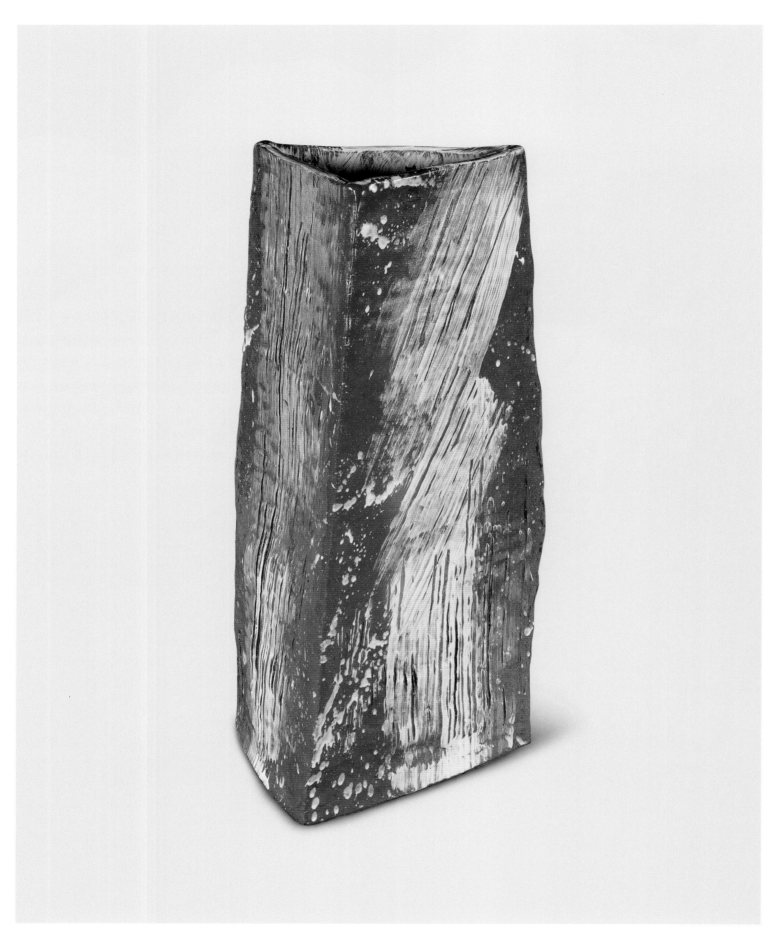

포항 내연산 폭포를 보고 만든 작품이다.

표면에 묽은 화장토를 바르고,
마르기 전에 나무판의 깨진 단면으로 빠르게 긁어서 무늬를 만들었다.

물이 떨어지는 힘과 폭포의 움직임을 표현하기 위한 방법이었다.

058
산중일기 山中日記
Mountain Dreams

2003
적점토 | 화장토 | 타래쌓기 | 귀얄 | 음각 | 뿌리기
Red clay, white siip, coiling, incised on brushed, dripping
28×25×56(h)cm
서울공예박물관 Seoul Museum of Craft Art

화장토에 지푸라기를 섞어서 표면 질감을 만들어냈다.

059
산중일기 山中日記
Mountain Dreams

2003
적점토 | 화장토 | 도판 | 혼합물 | 귀얄
Red clay, white siip, slab built, mixture, brushed
34×24×47.5(h)cm
가나문화재단 Gana Foundation for Arts and Culture

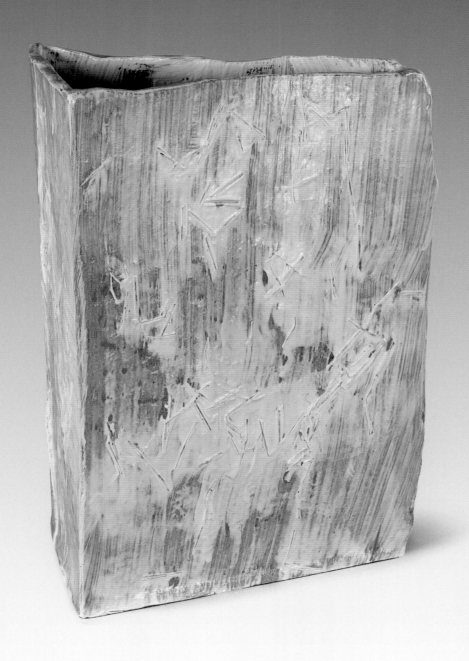

도판작업이 아니고 코일링(타래쌓기) 기법
코일링을 해서 사각형을 만들면 부드러운 직선을 얻을 수 있다.

060
산중일기 山中日記
Mountain Dreams
———

2003
적점토 | 화장토 | 타래쌓기 | 귀얄 | 흘리기
Red clay, white siip, coiling, brushed, dripping
H. 58cm
개인소장 Private collection

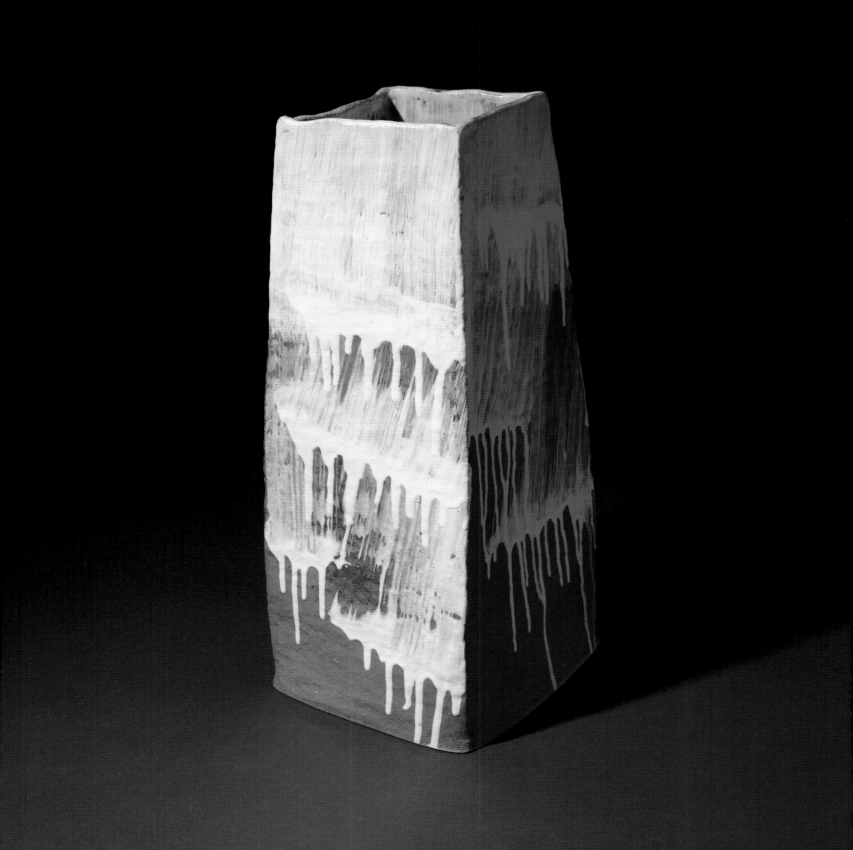

작업실 풍경

멀리 도덕산의 산세
중앙에 자옥산
산 사이에 저수지

멀리서 내려다 보는 시점으로, 작업실 조감도를 그렸다.

061
바람골 風谷
Windy Valley

2007
적점토 | 화장토 | 도판 | 귀얄 | 흘리기 | 뿌리기 | 지푸라기로 음각
Red clay, white siip, slab built, dripping, splattering, drawing by straw
35×21×39(h)cm
작가소장 Courtesy of the artist

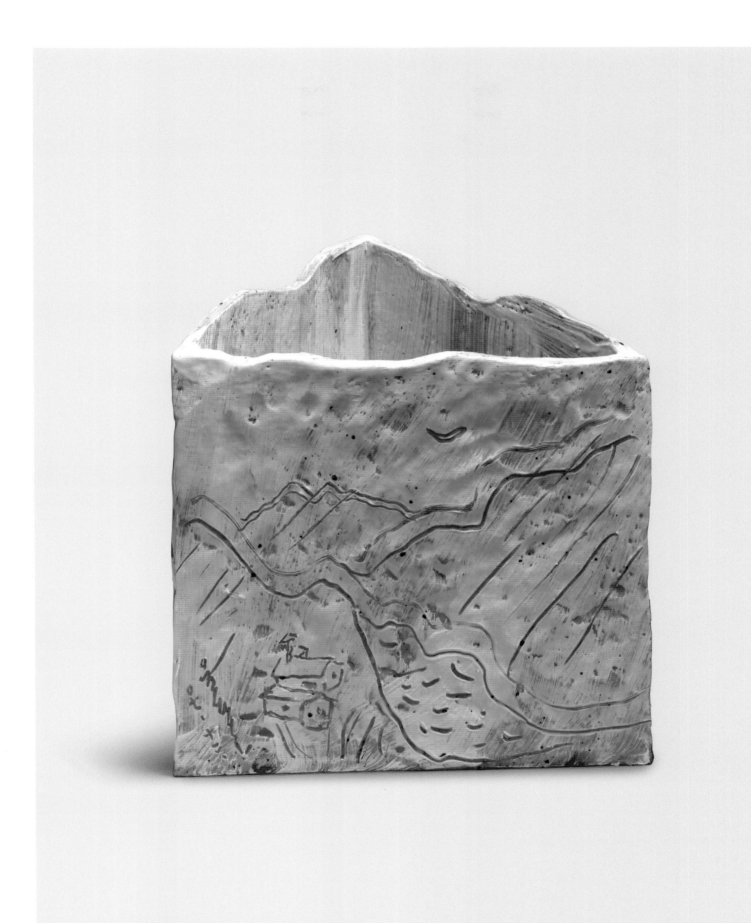

062

월인천강月印千江
Moon & Thousand Rivers
────

2007
적점토 | 화장토 | 흑유 | 도판 | 귀얄 | 인화
Red clay, white siip, iron glaze, slab built, stamped on brushed
42.5×22.5×86.5(h)cm
작가소장 Courtesy of the artist

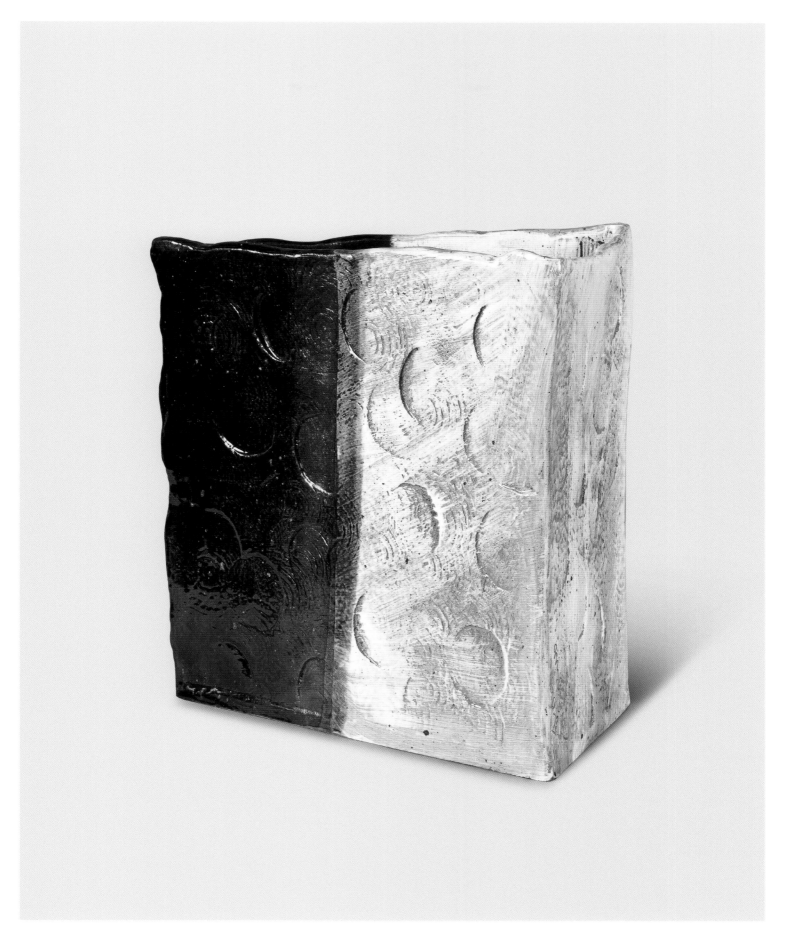

밑면 너비와 높이의 비례를 가장 위험한 수준으로 시도해본다.
가마 속 불기에 쓰러지지 않는 최대치의 비례를 찾는 것이다.
실패율이 높은 작업이다.

신문지에 물을 묻혀서 원하는 지점에 붙이고, 화장토를 바른다.
뜯어내면 경계선이 나타난다.

063
산중일기 山中日記
Mountain Dreams
———————

2008
적점토 | 화장토 | 도판 | 종이 붙이기 | 귀얄 | 흘리기 | 뿌리기
Red clay, white siip, slab built, dripping, splattering on brushed
H. 51cm
개인소장 Private collection

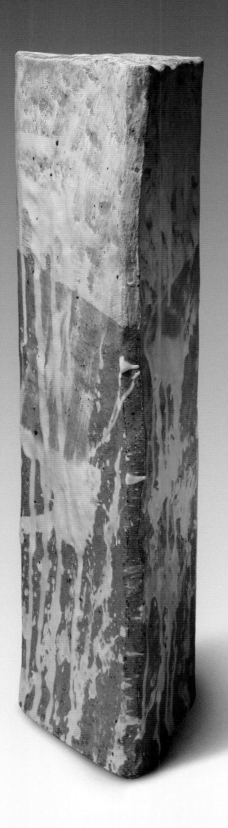

경주 작업실,
겨울에 눈이 많이 왔을 때, 눈으로 하얗게 덮여버린
바깥 풍경을 흰 화장토로 표현했다.

우봉 조희룡의 〈매화서옥도〉 눈 풍경을 생각했다.
내가 참 좋아한다.

이런 작업을 여러 개 했는데, 제일 잘 나왔다.

064
산중일기 山中日記
Mountain Dreams
———

2008
적점토 | 화장토 | 도판 | 귀얄 | 흘리기 | 뿌리기
Red clay, white siip, slab built, dripping, splattering on brushed
18×13×49(h)cm
작가소장 Courtesy of the artist

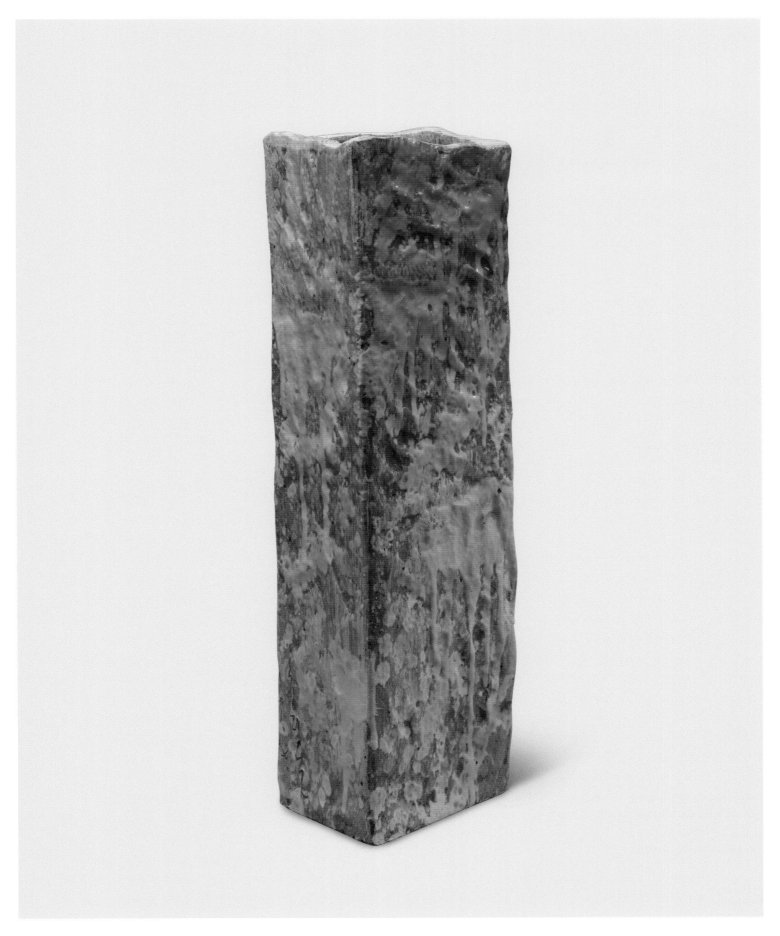

표면을 대나무 칼로 긁어내 무늬를 얻었다.
새로운 시도였다.

글씨는 상감으로 새겼다.

065
삼법인三法印
Three Seals of the Dharma
—
2008
적점토 | 화장토 | 도판 | 상감
Red clay, white siip, slab built, inlaid
17×13.5×46.5(h)cm
작가소장 Courtesy of the artist

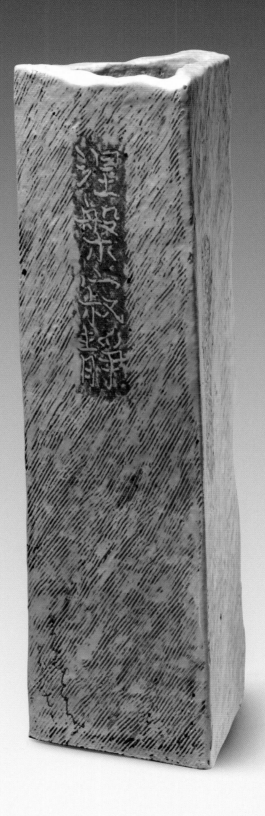

높이를 최대치로, 최대한 긴 비례를 시도했다.
똑바로 서지 않아서
다듬잇돌을 파서 세웠다.

066
산중일기 山中日記
Mountain Dreams

———

2009
적점토 | 화장토 | 도판 | 종이 붙이기 | 귀얄 | 흘리기 | 뿌리기
Red clay, white siip, slab built, dripping, splattering on brushed
16.5×12×77(h)cm
홍병오 소장 Private collection

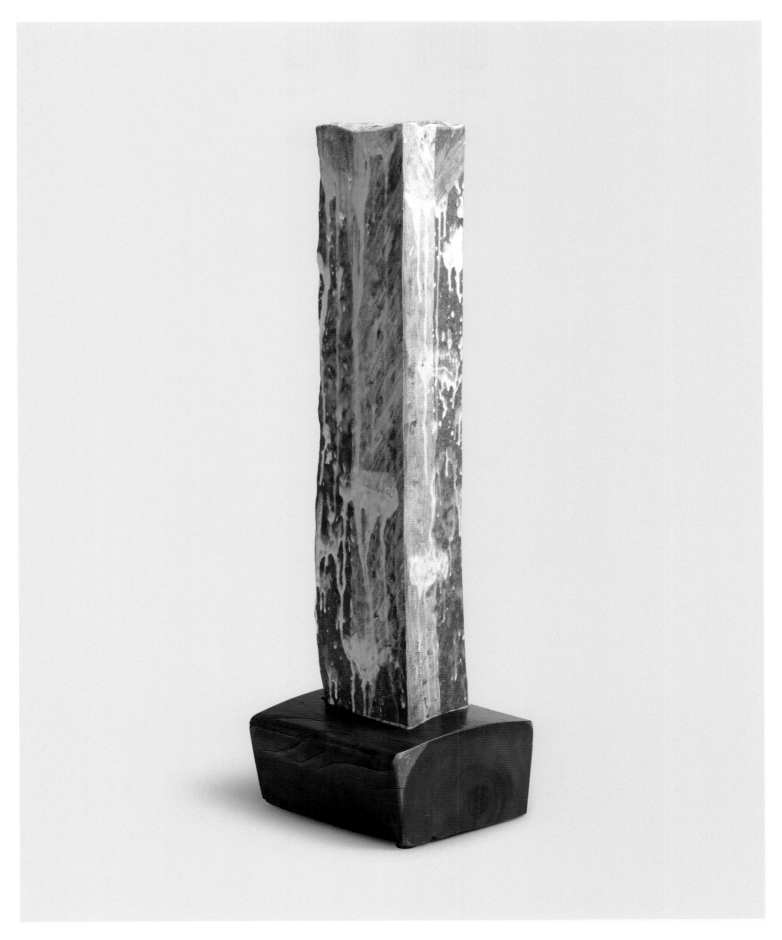

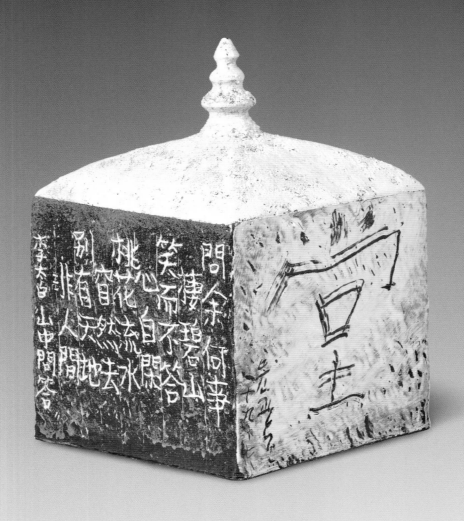

067

급월당汲月堂
Geupwoldang

2019. 7
적점토 | 화장토 | 인화문 | 상감 | 음각
Red clay, white siip, stamped, inlaid, incised
26.5×26×40(h)cm
작가소장 Courtesy of the artist

176 |

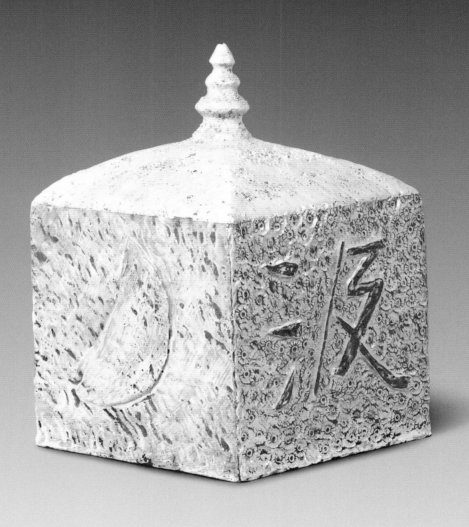

세 면에는 돌아가며 내 당호 급월당을 쓰고,
남은 한 면에는 이태백의 시 〈산중문답山中問答〉을 상감했다.
면마다 기법을 다양하게, 종합적으로 표출했다.

70년대에도 그의 시구절로 작품을 많이 했는데,
살아갈수록 이태백과 내 생각이 같다는 생각을 한다.

윗면은 인도의 산치대탑 상륜부를 따서 만들었다.
이런 형태로 만든 작품이 몇 개 있는데, 내용은 주인 따라 달라도 모양은 비슷하다.
산치대탑은 인도에서 성지로 여겨진다. 사람은 모두 소중하니까, 다 성스럽게 생각했다.

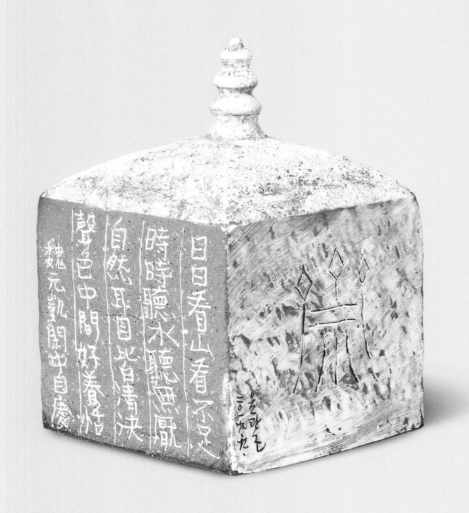

068

이요재二樂齋
Yiyojae

———

2019. 9
적점토 | 화장토 | 인화문 | 상감 | 음각
Red clay, white siip, stamped, inlaid, incised
26.7×27.5×40.5(h)cm
개인소장 Private collection

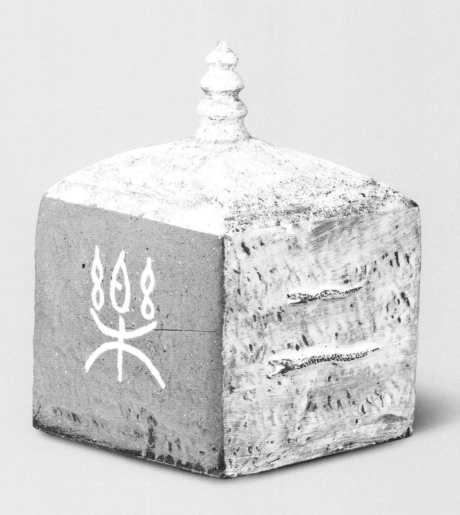

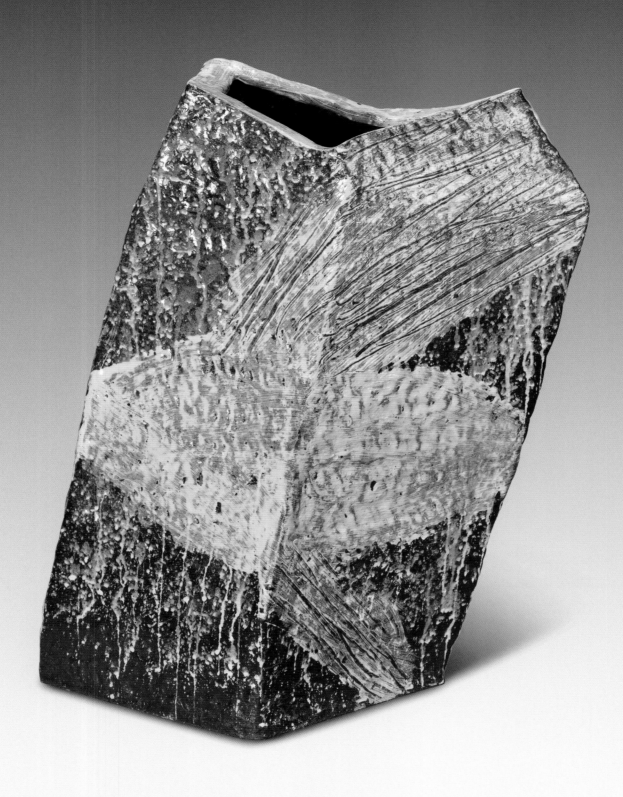

069

관수 觀水
Gazing at Water

―――――――

2020
적점토 | 화장토 | 타래쌓기 | 귀얄 | 뿌리기 | 음각
Red clay, white siip, coiling, dripping, inlaid on brushed
36×31×56.5(h)cm
작가소장 Courtesy of the artist

몇 년간의 병고로 작업이 중단되었다.
'아 이제 작업을 더 이상 할 수가 없구나' 라는 절망감에 빠졌다.
그래도 열심히 치료를 받아보자 생각했다.
그러다 어느 날, 다시 해볼 수 있겠다는 느낌이 들었다.
예전만큼은 아니어도, 감당할 수 있을 것 같은 크기를 설정하고 작업을 시작했다.
그 순간의 환희! 행복감과 고마움은 이루 말할 수 없다.

아프고 보니 그동안 작업을 어떻게 했을까, 스스로 감사하다는 생각도 들었다.
환희로 충만한, 흙을 어루만지고 불을 어루만지는 그 손길을 표현하고 싶었다.

070
환희 歡喜
Happiness
―――――

2022
적점토 | 화장토 | 타래쌓기 | 종이 붙이기
Red clay, white siip, coiling
30.5×27.2×48(h)cm
작가소장 Courtesy of the artist

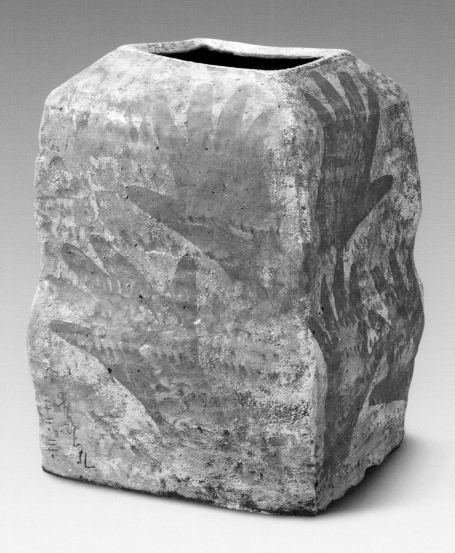

麻

可

吉

심경 心經
Heart Sutra

마음이 많이 흔들릴 때, 심경 작업을 한다.

071
심경 心經
Heart Sutra

1997
적점토 | 화장토 | 도판 | 음각 | 혼합물 | 산화염
Red clay, white siip, slab built, incised on mixture
34×23×54.5(h)cm
개인소장 Private collection

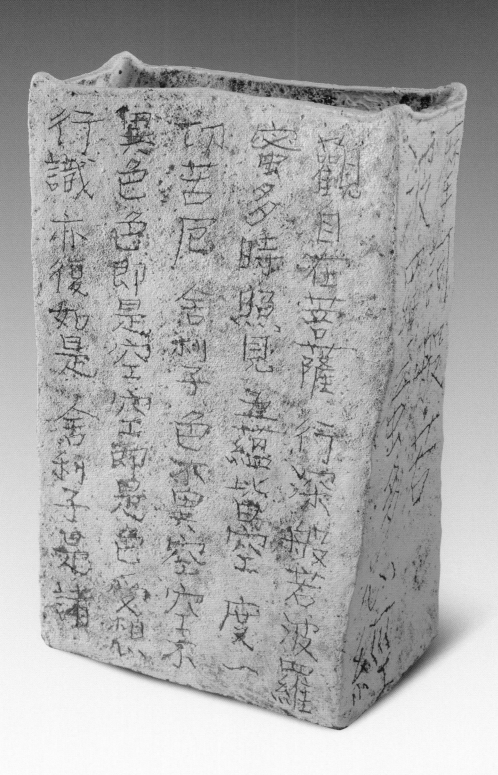

觀自在菩薩行深般若波羅
蜜多時照見五蘊皆空度一
切苦厄舍利子色不異空空不
異色色即是空空即是色受想
行識亦復如是舍利子是諸

반야심경 전문全文을 쓴 것으로는 두 번째 작품이다.
최초로 전문을 다 쓴 것은 94년도 작품인데, 삼성에서 소장하고 있다.

형태가 완전히 굳은 뒤,
마른 태토와 화장토를 섞어서 붙이고, 다 마른 뒤에 글씨를 새긴다.
거의 돌에 새기는 것 만큼의 강도이다.

072
심경心經
Heart Sutra

────────

2001
적점토 | 화장토 | 도판 | 음각 | 혼합물
Red clay, white siip, slab built, incised on mixture
67×20.5×48(h)cm
개인소장 Private collection

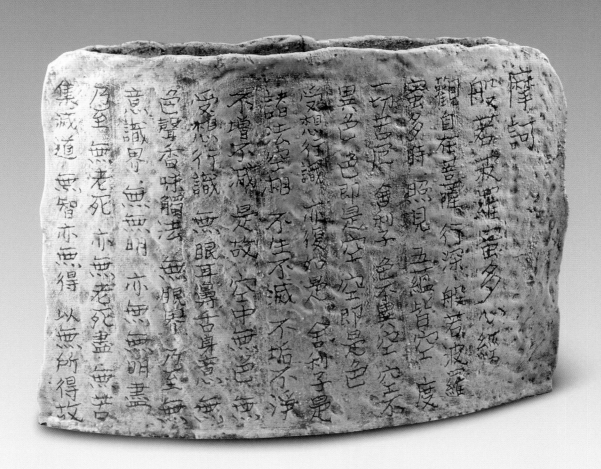

심경 중 제일 큰 작품이다.
높이 때문에 가마를 새로 지었다.

이 크기의 작품 여섯 개를 작업하여 구웠는데,
여섯 개 중 세 개는 깨지고,
온전한 것 둘 중 하나는 국립현대미술관에,
다른 하나는 필라델피아 뮤지엄(Philadelphia Art Museum)에,
살짝 금이 간 것은 가나문화재단에 있다.

073
심경心經
Heart Sutra
—
2001
적점토 | 화장토 | 도판 | 음각 | 혼합물
Red clay, white siip, slab built, incised on mixture
41×25×82(h)cm
가나문화재단 Gana Foundation for Arts and Culture

摩訶般若波羅蜜多心經

觀自在菩薩 行深 般若波羅蜜多時 照見

五蘊皆空 度一切苦厄 舍利子 色不異空

空不異色 色即是空 空即是色 受想行

識 亦復如是 舍利子 是諸法空相 不生不

滅 不垢不淨 不增不減 是故 空中無色 無受想行

無受想行識 無眼耳鼻舌身意 無色

聲香味觸法 無眼界 乃至 無意識

074

심경 心經
Heart Sutra

———

2004
적점토 | 화장토 | 도판 | 음각 | 혼합물
Red clay, white siip, slab built, incised on mixture
34×18×38.5(h)cm
개인소장 Private collection

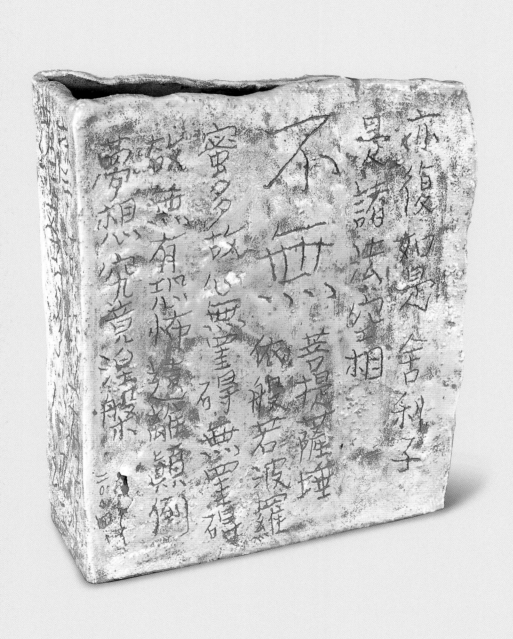

075

심경心經
Heart Sutra

———

2007
적점토 | 화장토 | 도판 | 음각 | 혼합물
Red clay, white siip, slab built, incised on mixture
56×14×40(h)cm
개인소장 Private collection

摩訶般若波羅蜜多心經

觀自在菩薩行深般若波羅蜜多時照見五蘊皆空度一切苦厄舍利子色不異空空不異色色即是空空即是色受想行識亦復如是舍利子是諸法空相不生不滅不垢不淨不增不減是故空中無色無受想行識無眼耳鼻舌身意無色聲香味觸法無眼界乃至無意識界無無明亦無無明盡乃至無老死亦無老死盡

076

심경心經
Heart Sutra

———

2009
적점토 | 화장토 | 도판 | 음각 | 혼합물
Red clay, white siip, slab built, incised on mixture
21×16.5×26.5(h)cm
작가소장 Courtesy of the artist

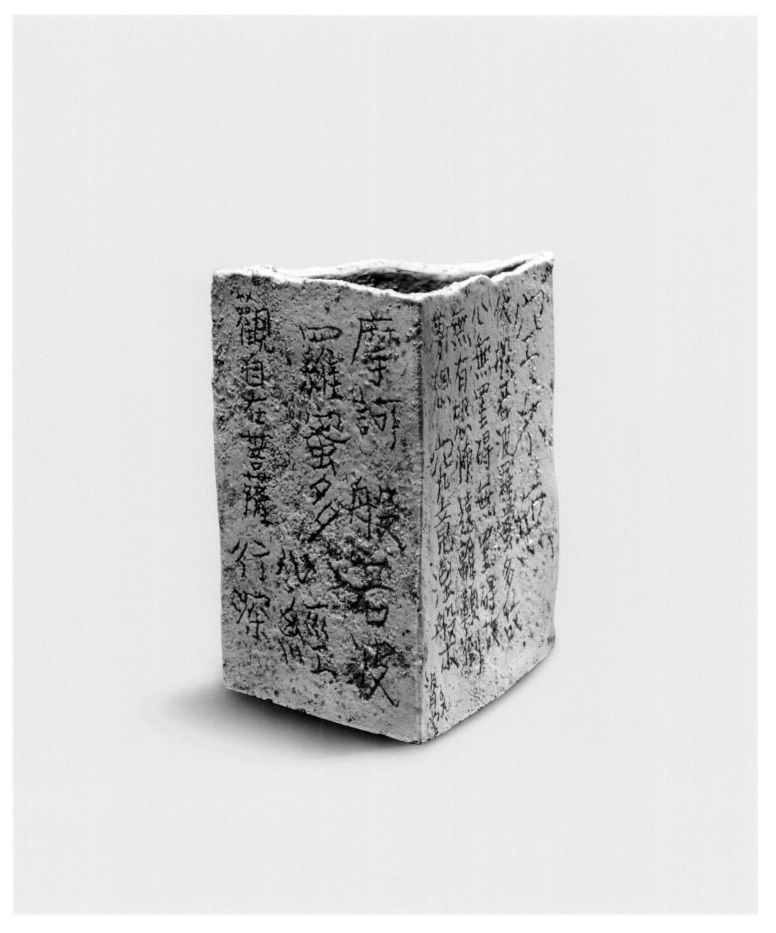

077

심경 心經
Heart Sutra

———

2018
적점토 | 화장토 | 타래쌓기 | 혼합물 | 음각
Red clay, white siip, coiling, incised on mixture
48×34×43(h)cm
작가소장 Courtesy of the artist

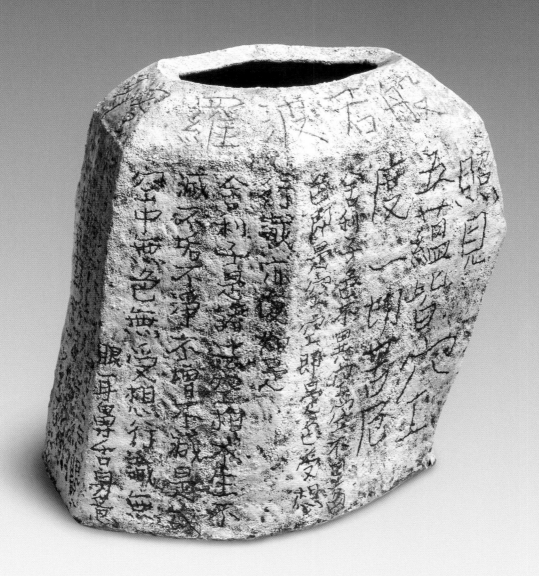

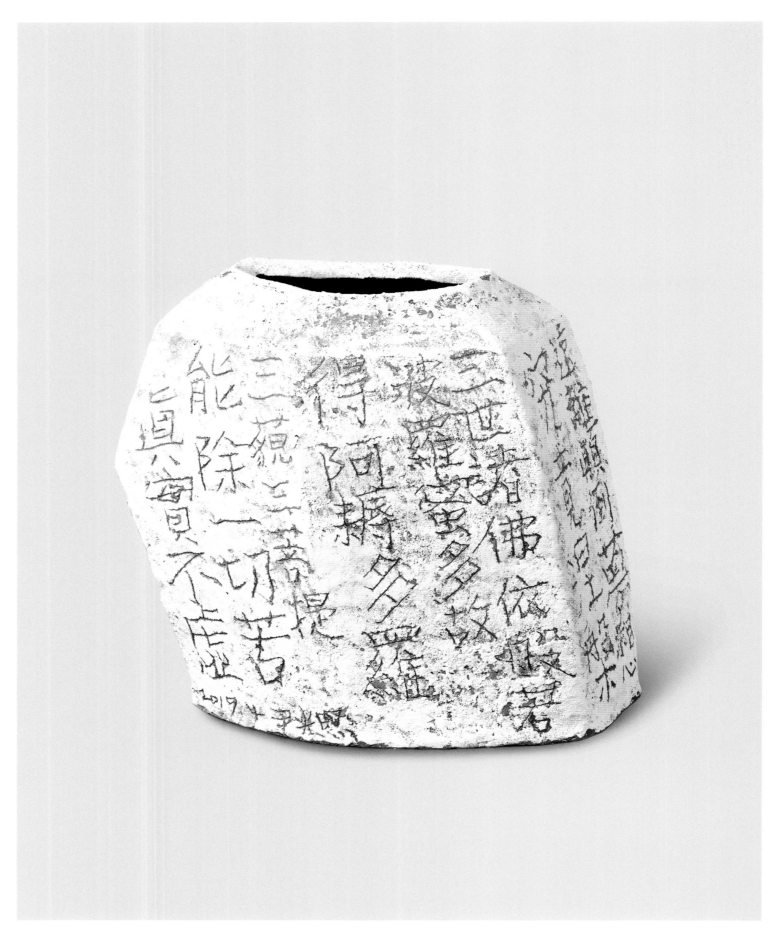

이 작품을 작업하던 도중,
오른쪽 팔 근육에 이상이 와서 병원치료를 받았다.
그 이후 혼합물 위에 음각으로 글씨를 새기는 작업은
할 수 없게 되었다.

078
심경 心經
Heart Sutra
———
2019
적점토 | 화장토 | 타래쌓기 | 혼합물 | 음각
Red clay, white siip, coiling, incised on mixture
47×30×43(h)cm
작가소장 Courtesy of the artist

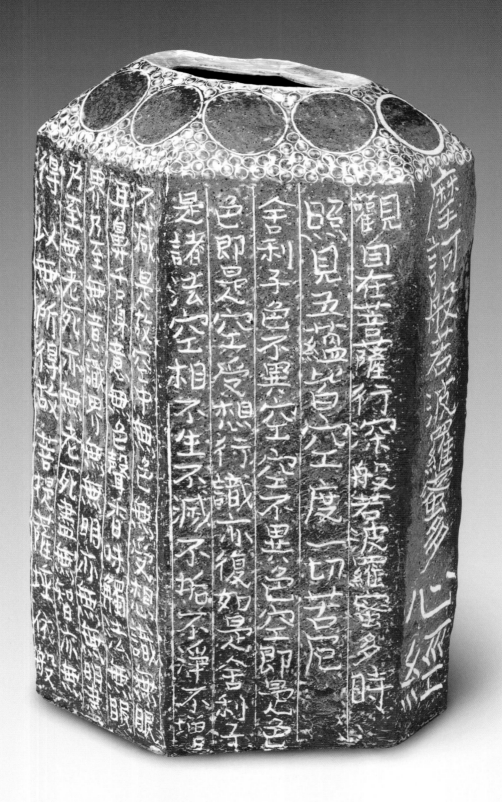

팔을 다치고,
刻(각)을 하는 것 보다는 상감이 팔에 무리가 오지 않기에
처음으로 상감 기법을 사용해 반야심경 전문을 시도해 보았다.

079

심경 心經
Heart Sutra

2019
적점토 | 화장토 | 타래쌓기 | 상감
Red clay, white siip, coiling, inlaid
37×32×63(h)cm
작가소장 Courtesy of the artist

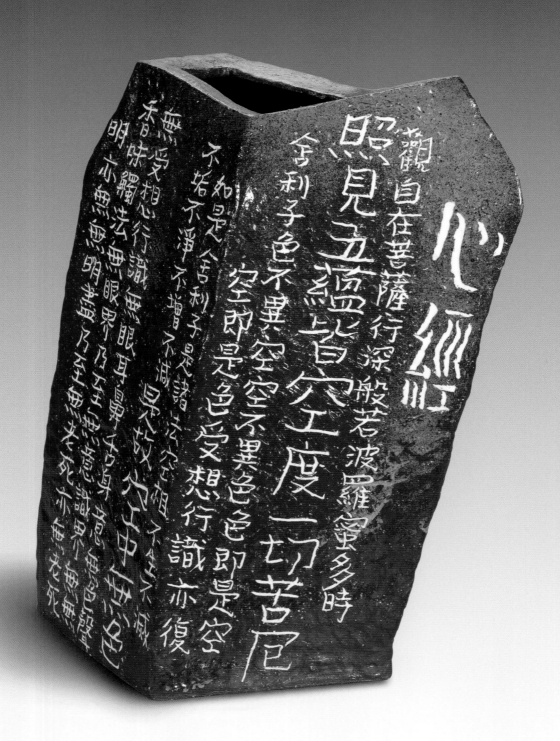

204

080

심경心經
Heart Sutra

———

2020
적점토 | 화장토 | 타래쌓기 | 상감
Red clay, white siip, coiling, inlaid
37×31×58(h)cm
작가소장 Courtesy of the artist

混沌
chaos

2000년대 초 작업 시리즈 제목 "혼돈"
어느 날 TV에서 가수들이 노래를 부르는데
모든 가사에 영어가 꼭 들어가더라

시대고민을 표현하고 싶었다.
이 시대를 전체적으로 보려고 노력했다.

우리 문화의 위대한 유산 "한글"에 덮쳐오는 외래문화의 심각성은
바로 가치관의 "혼돈"을 일으키고 있다.

081
혼돈混沌
Chaos
————

2001
적점토 | 화장토 | 도판 | 상감 | 덤벙
Red clay, white siip, slab built, inlaid, dipping
14×12×35(h)cm
조동완 소장 Private collection

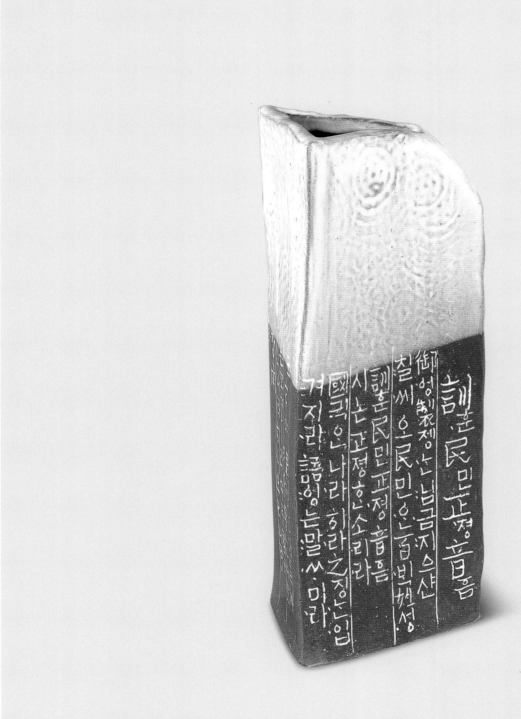

국립현대미술관 미술연구센터 디지털 이미지 소장

| 209

일반적인 화장토의 배합은 규석:와묵 = :50:50

나는 화장토 배합을 할 때,
규석:와묵 비율을 30:70 또는 40:60 등등 비율을 달리해서
네 가지 정도 새로운 화장토를 만들어서 시도한다.
규석의 함량에 따라 모두 다른 느낌이 나와서, 작품에 입체감이 생긴다.

082
혼돈混沌
Chaos
—

2004
적점토 | 화장토 | 도판 | 종이 붙이기 | 귀얄 | 흘리기
Red clay, white siip, slab built, dripping, brushed
W. 63, H. 20cm
작가소장 Courtesy of the artist

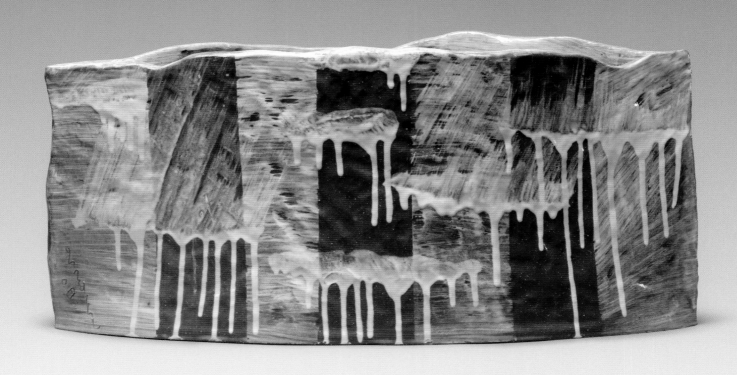

083

혼돈混沌
Chaos

2004
적점토 | 화장토 | 도판 | 귀얄 | 흘리기 | 뿌리기
Red clay, white siip, slab built, dripping, splattering on brushed
48×25×38.5(h)cm
작가소장 Courtesy of the artist

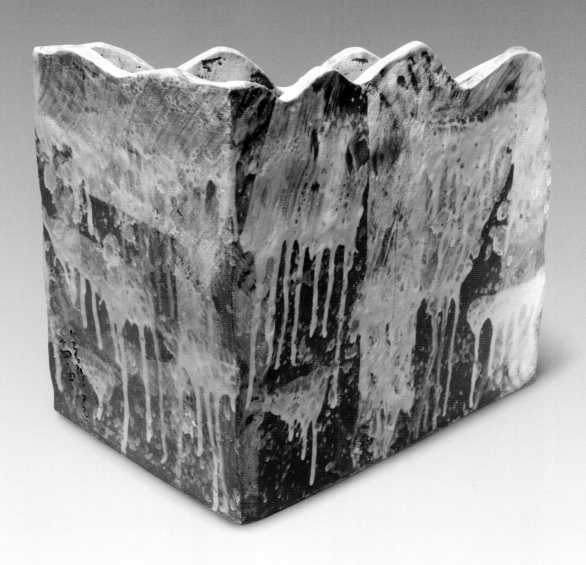

084
혼돈混沌
Chaos

———

2007
적점토 | 화장토 | 도판 | 종이 붙이기 | 귀얄 | 흘리기 | 뿌리기
Red clay, white siip, slab built, dripping, splattering on brushed
38×20×25(h)cm
작가소장 Courtesy of the artist

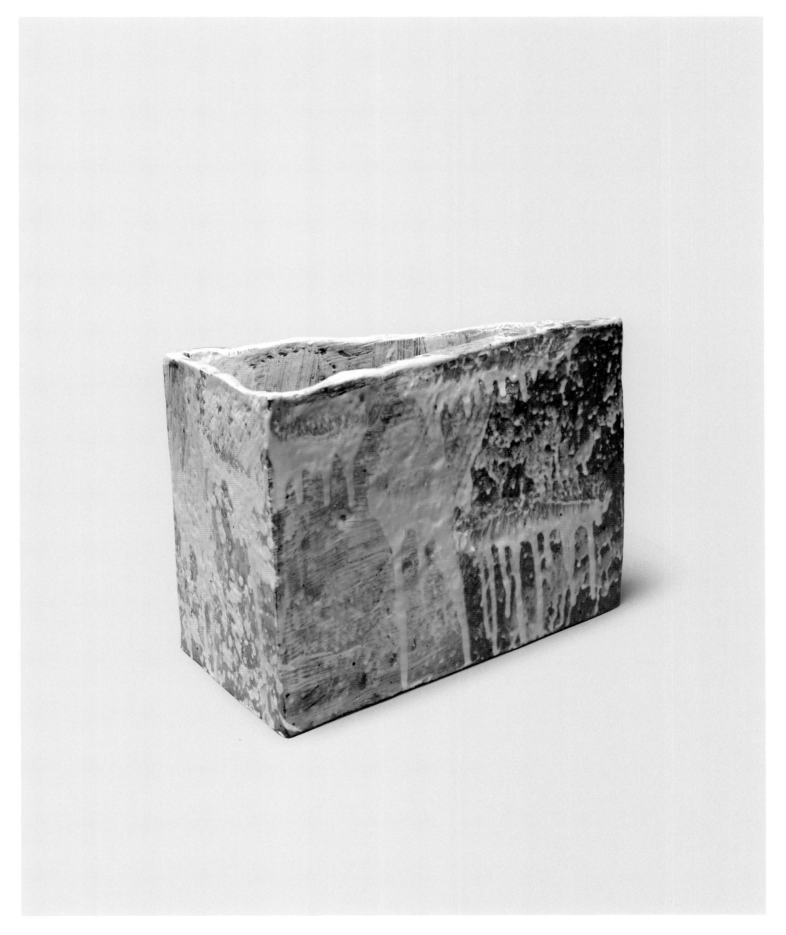

085

혼돈混沌

Chaos

———

2007

적점토 | 화장토 | 도판 | 종이 붙이기 | 귀얄 | 흘리기 | 뿌리기

Red clay, white siip, slab built, dripping, splattering on brushed

67×15.9×33.3(h)cm

메트로폴리탄 미술관 The Metropolitan Museum of Art

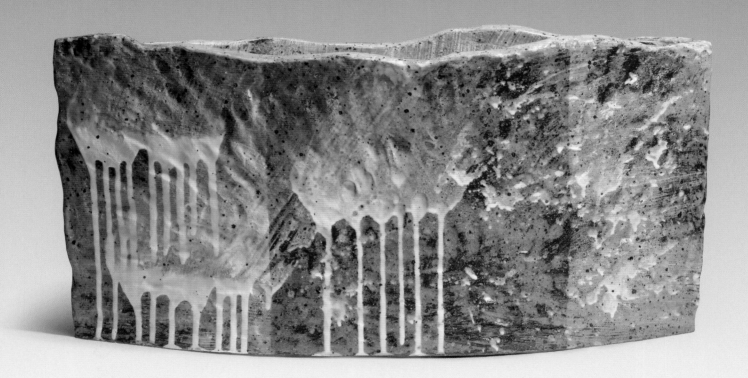

086

혼돈混沌
Chaos

2008
적점토 | 화장토 | 도판 | 종이 붙이기 | 귀얄 | 흘리기 | 뿌리기
Red clay, white siip, slab built, dripping, splattering on brushed
67×19×28(h)cm
가나문화재단 Gana Foundation for Arts and Culture

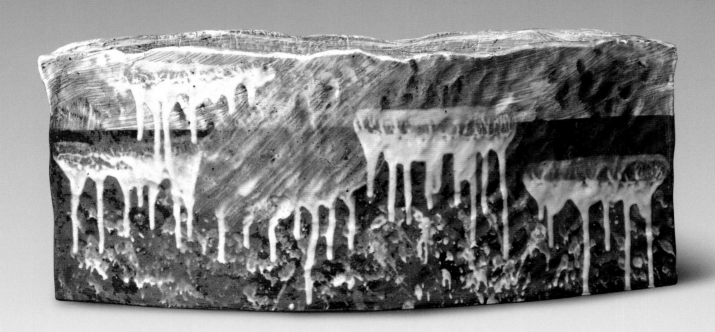

타래쌓기로 최대 높이까지 시도했다.

물레로 만든 원형이 아니니까 정원형이 아닌 원형의 결과물이 나왔다.
푸근한 맛이 난다.

087
혼돈混沌
Chaos

2009
적점토 | 화장토 | 도판 | 종이 붙이기 | 귀얄 | 흘리기 | 뿌리기
Red clay, white siip, slab built, dripping, splattering on brushed
20×21×58(h)cm
가나문화재단 Gana Foundation for Arts and Culture

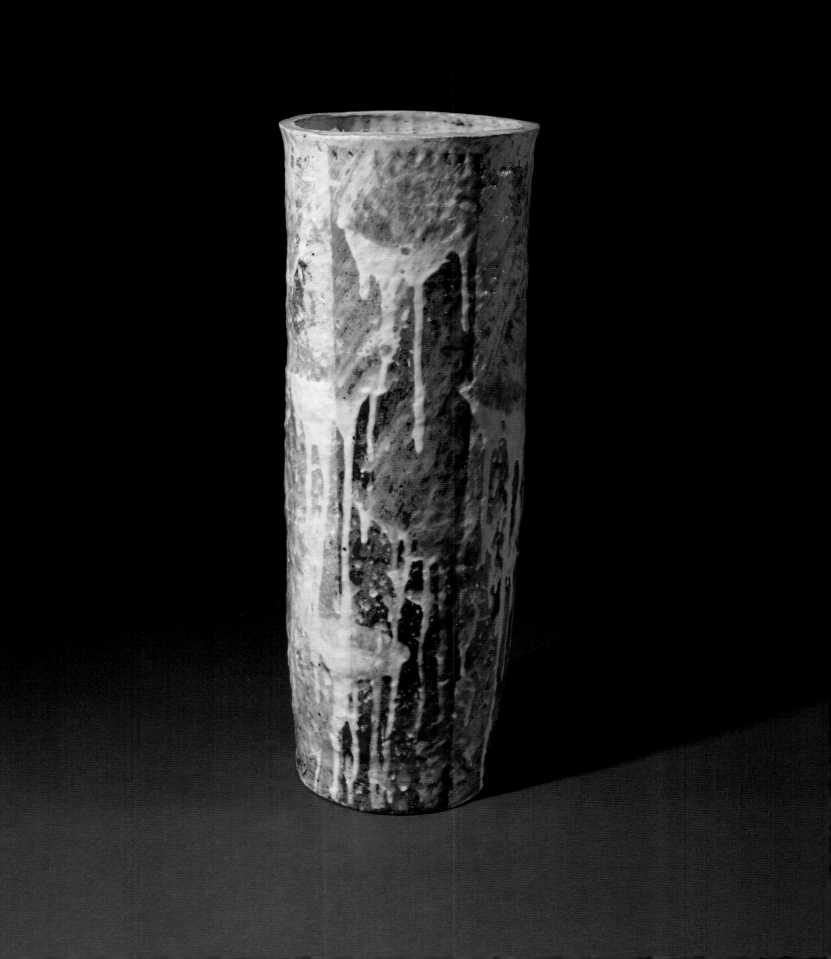

이런 형태는 2010년대가 되어야 나온다.
주제에 대한 고민의 결과다.

혼돈이라는 것은 새로운 질서가 잡히기 이전의 상태이구나!

낙관적인 시선으로 변화했다고 할까.
움트는 느낌의 기형을 만들었다.
기술적으로 쉽지 않았다.

088
혼돈混沌
Chaos

2011
적점토 | 화장토 | 타래쌓기 | 도판 조립 | 분장 | 흘리기 | 뿌리기
Red clay, white siip, slab built and coiling, dipping, dripping, splattering on brushed
43×41×53.5(h)cm
가나문화재단 Gana Foundation for Arts and Culture

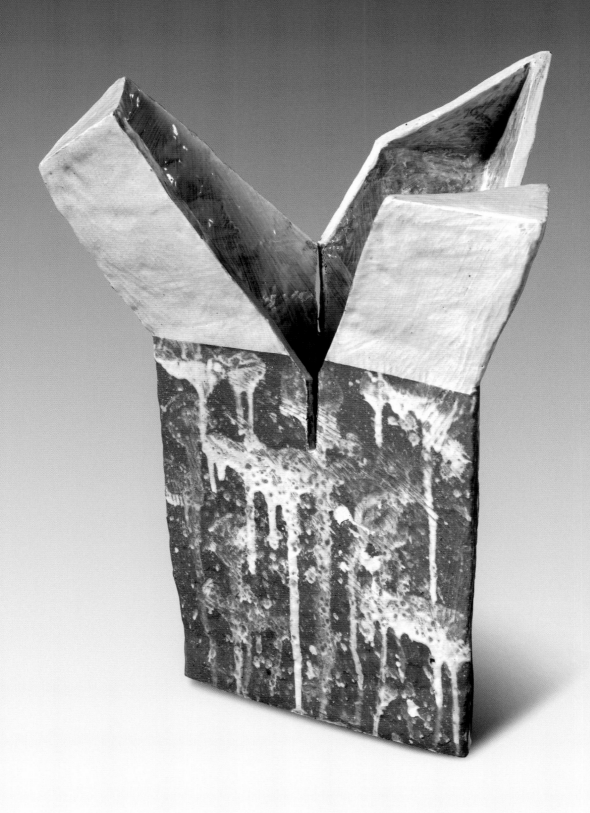

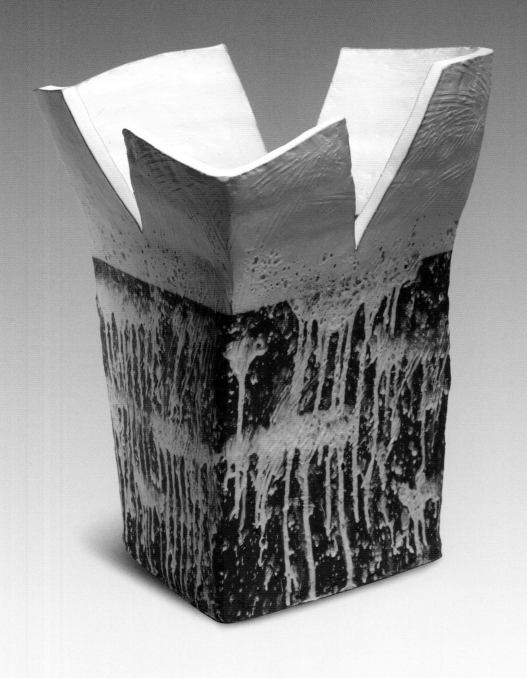

089

혼돈混沌
Chaos

———

2013
적점토 | 화장토 | 타래쌓기 | 분장 | 흘리기 | 뿌리기
Red clay, white siip, coiling, dipping, dripping, splattering on brushed
36.5×35.5×43(h)cm
작가소장 Courtesy of the artist

090

혼돈混沌
Chaos

———

2013
적점토 | 화장토 | 도판 | 종이 붙이기 | 귀얄 | 흘리기 | 뿌리기
Red clay, white siip, slab built, dripping, splattering on brushed
63×16×33(h)cm
가나문화재단 Gana Foundation for Arts and Culture

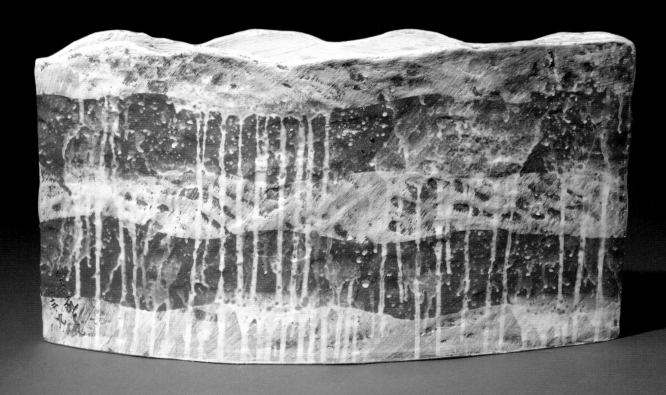

산동
山動
Mountain moves

작업장에서 커튼을 열었는데, 도덕산이 나에게 덤벼드는 듯했다.
툭 주저 앉아버렸다.

생각해보니, 산은 원래 움직이는 것이다.
가만히 있는 것은 없다.

역동성을 표현하기 위해 앞쪽으로 기울였다.

091
산동 山動
Mountain Moves
———
2015
적점토 | 화장토 | 타래쌓기 | 귀얄 | 뿌리기
Red clay, white siip, coiling, splattering on brushed
38×23×50(h)cm
작가소장 Courtesy of the artist

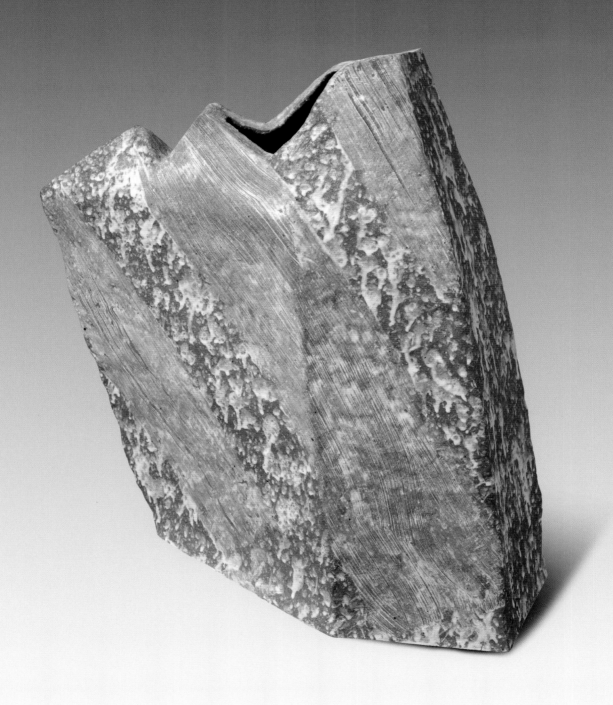

092

산동 山動
Mountain Moves
—

2015
적점토 | 화장토 | 타래쌓기 | 종이 붙이기 | 귀얄 | 흘리기 | 뿌리기
Red clay, white siip, coiling, dripping, splattering on brushed
57.5×23.5×48(h)cm
가나문화재단 Gana Foundation for Arts and Culture

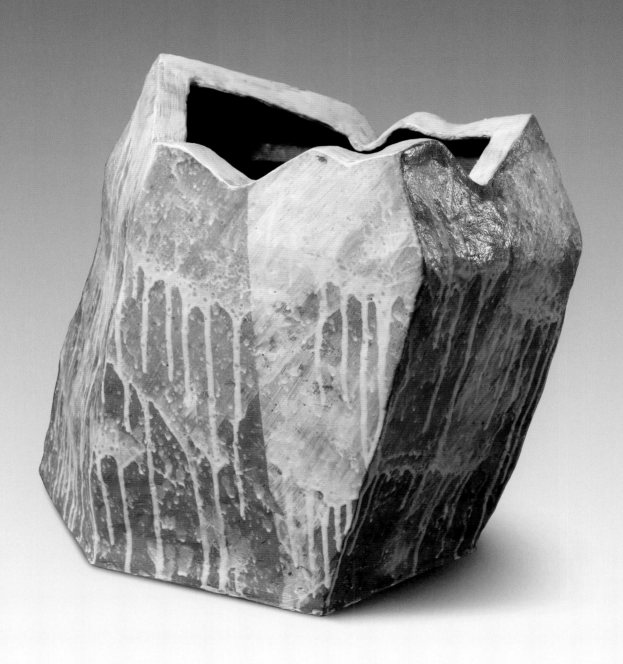

093
산동 山動
Mountain Moves
———

2016
적점토 | 화장토 | 타래쌓기 | 종이 붙이기 | 귀얄 | 흘리기 | 뿌리기
Red clay, white siip, coiling, dripping, splattering on brushed
48×24×47.5(h)cm
가나문화재단 Gana Foundation for Arts and Culture

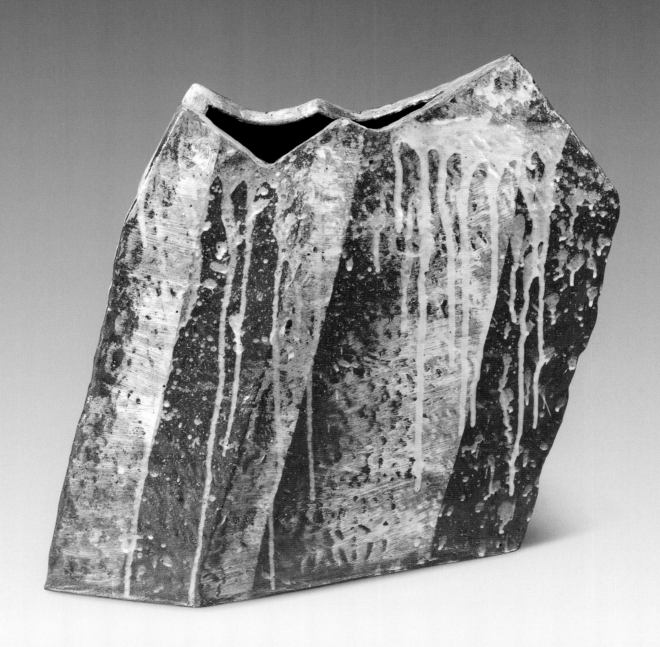

움직임을 표현하는 기법

구획을 세로로 나누어서, 된 화장토로 밀어서 발랐다.
속도감이 생긴다.

094
산동山動
Mountain Moves

―――――

2016
적점토 | 화장토 | 타래쌓기 | 종이 붙이기 | 귀얄
Red clay, white siip, coiling, paper stencil, brushed
35×27×47(h)cm
개인소장 Private collection

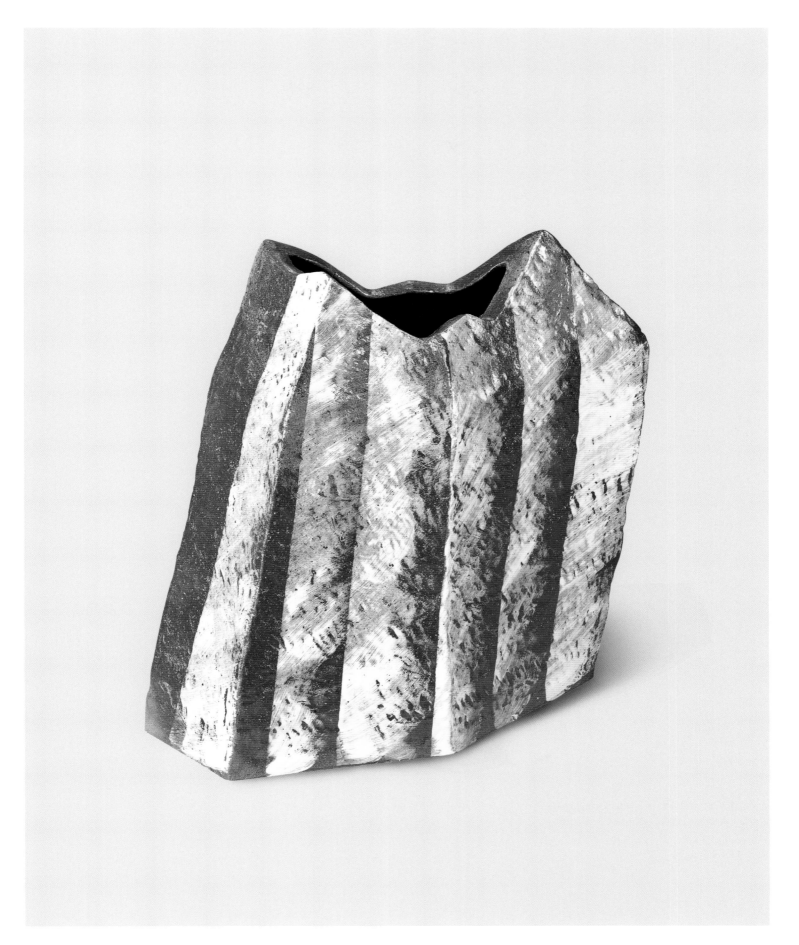

095

산동山動
Mountain Moves

———

2016
적점토 | 화장토 | 타래쌓기 | 종이 붙이기 | 귀얄 | 혼합물
Red clay, white siip, coiling, paper stencil, brushed on mixture
45.5×21×46(h)cm
조동완 소장 Private collection

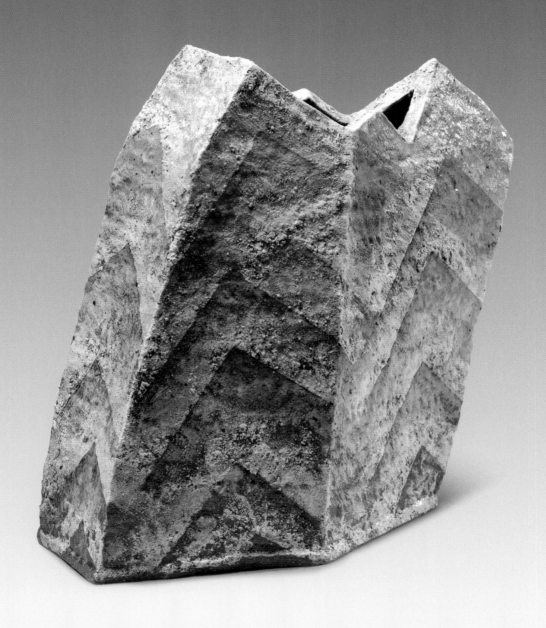

096

산동 山動
Mountain Moves

2017
적점토 | 화장토 | 타래쌓기 | 종이 붙이기 | 귀얄 | 흘리기 | 뿌리기
Red clay, white siip, coiling, dripping, splattering on brushed
40×33×47(h)cm
작가소장 Courtesy of the artist

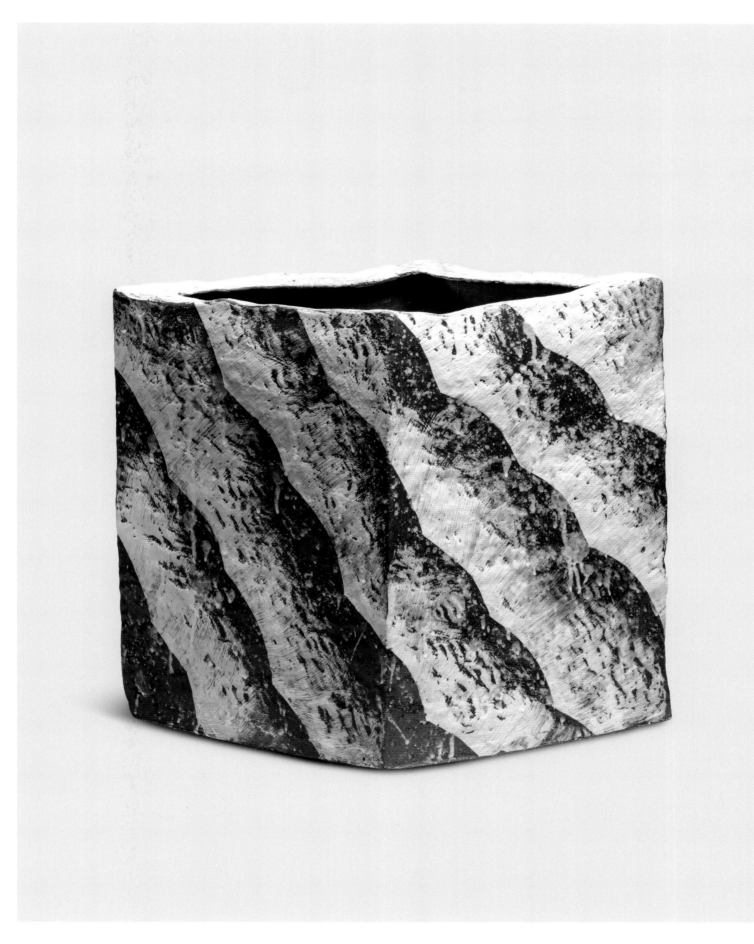

097

산동山動
Mountain Moves

2017
적점토 | 화장토 | 타래쌓기 | 종이 붙이기 | 귀얄
Red clay, white siip, coiling, paper stencil, brushed
35×23×56.5(h)cm
작가소장 Courtesy of the artist

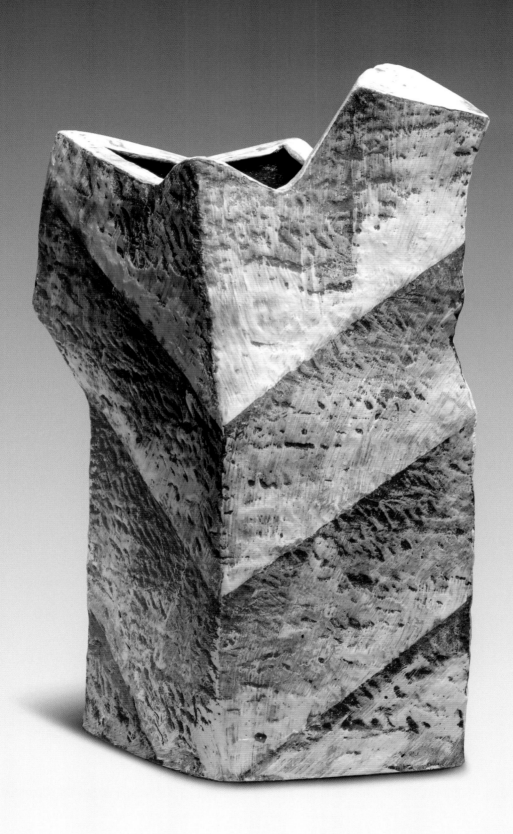

098
산동山動
Mountain Moves

2017
적점토 | 화장토 | 타래쌓기 | 종이 붙이기 | 귀얄 | 뿌리기 | 흘리기
Red clay, white siip, coiling, paper stencil, dripping, splattering on brushed
44×31.5×49(h)cm
서울공예박물관 Seoul Museum of Craft Art

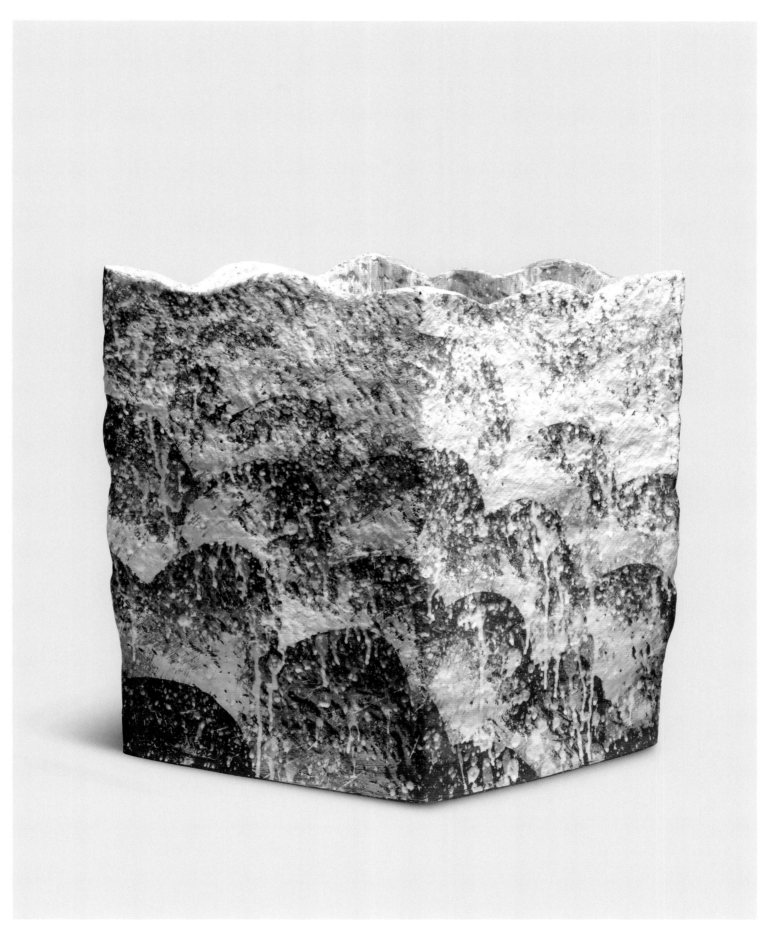

099

산동 山動
Mountain Moves
———

2017
적점토 | 화장토 | 타래쌓기 | 종이 붙이기 | 귀얄 | 뿌리기 | 흘리기
Red clay, white siip, coiling, paper stencil, dripping, splattering on brushed
34×13.5×58(h)cm
작가소장 Courtesy of the artist

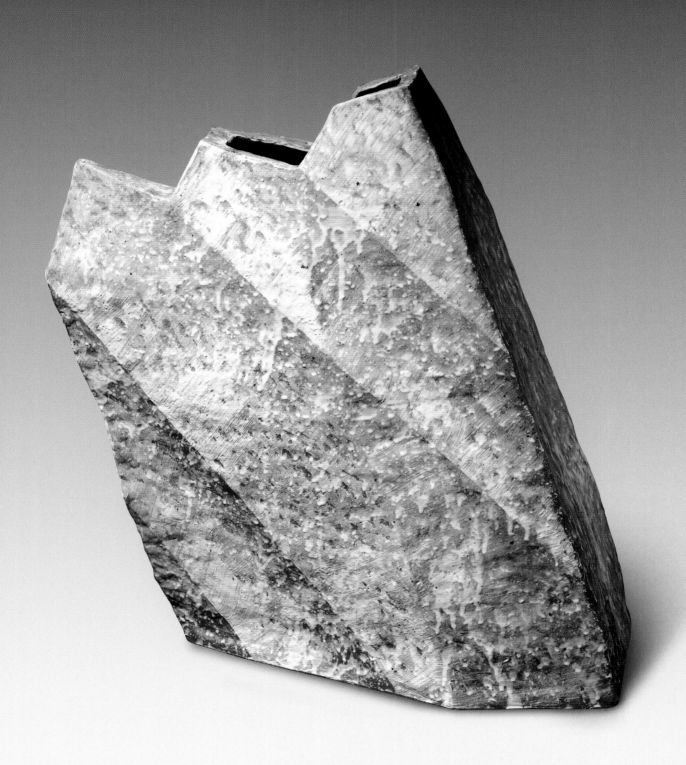

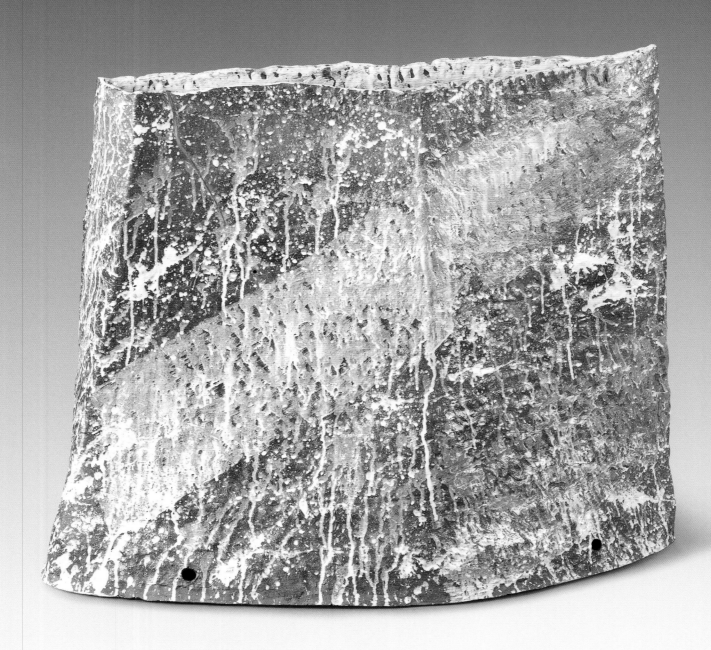

큰 작품을 해보았다.

가마 대차 위에서 직접 제작하여 시문, 초벌, 시유, 본벌을 했다.

들기가 쉽지 않아서 아래에 구멍을 뚫었다.

100
산동 山動
Mountain Moves
————
2020
적점토 | 화장토 | 타래쌓기 | 뿌리기 | 흘리기 | 귀얄
Red clay, white siip, coiling, dripping, splattering on brushed
84×42×68(h)cm
작가소장 Courtesy of the artist

도화도반陶畵道伴

The Joy of Collaboration - Paintings and Buncheong

귀얄 선필禪筆 - 장욱진Chang Ucchin
귀얄 들꽃 - 김종학Kim Chong Hak

귀얄 선필 禪筆

장욱진
Chang Ucchin

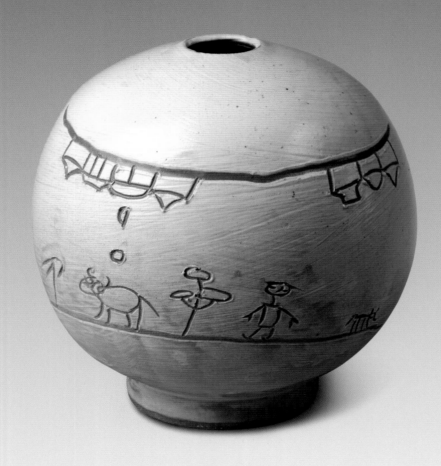

101

무제 無題

Untitled

———

1977

적점토 | 화장토 | 물레 성형 | 귀얄 | 음각

Red clay, white siip, wheel thrown, incised on brushed

24×23(h)cm

C&S collection

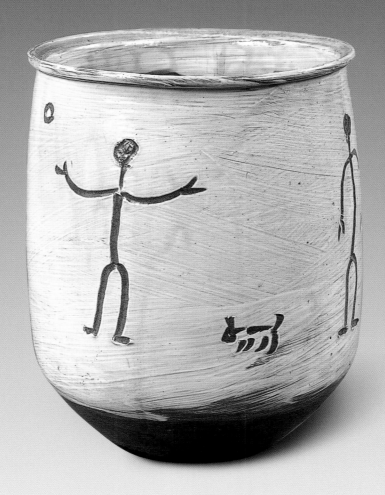

102

항아리壺

Jar

———

1977
적점토 | 화장토 | 물레 성형 | 귀얄 | 음각
Red clay, white siip, wheel thrown, incised on brushed
22×22.8×29.5(h)cm
조경식 소장 Private collection

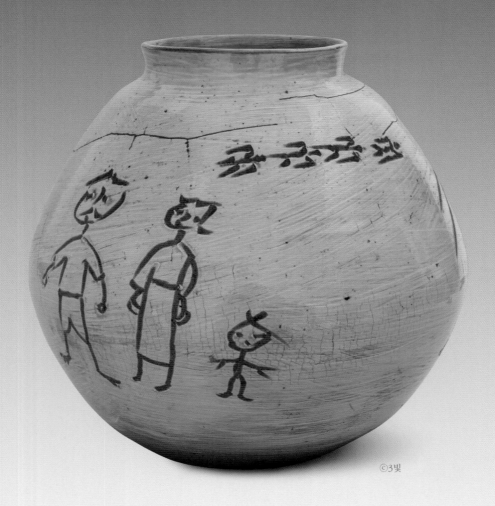

103

가족
Family

———

1977
적점토 | 화장토 | 물레 성형 | 귀얄 | 음각
Red clay, white siip, wheel thrown, incised on brushed

33×29(h)cm

개인소장 Private collection

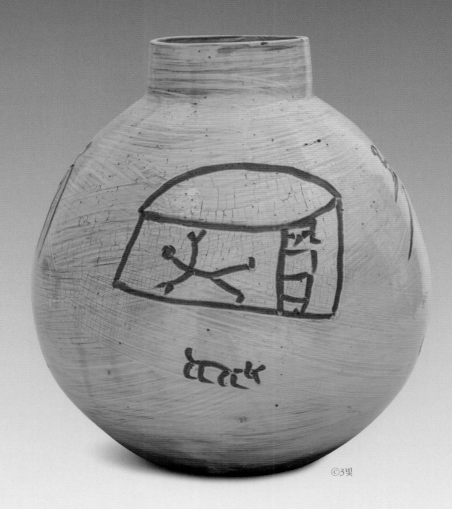

104

무제 無題

Untitled

———

1977

적점토 | 화장토 | 물레 성형 | 귀얄 | 음각

Red clay, white siip, wheel thrown, incised on brushed

33×29(h)cm

개인소장 Private collection

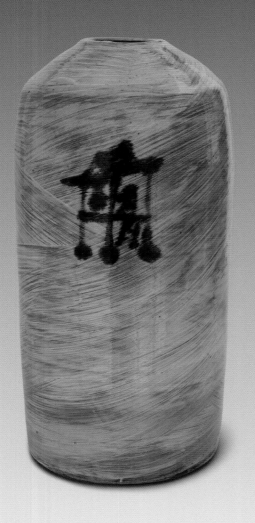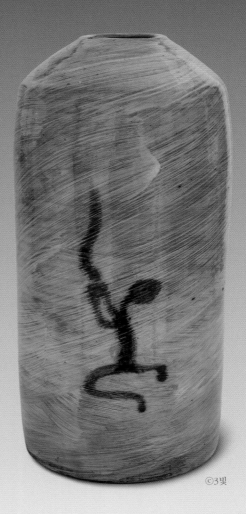

©3빛

105

무제無題

Untitled

————

1977
적점토 | 화장토 | 물레 성형 | 귀얄 | 철화
Red clay, white siip, wheel thrown, iron painting on brushed
15×34(h)cm
개인소장 Private collection

©3빛

106

안경 · 안경집
Glasses and Glasses Case

1977
적점토 | 화장토 | 물레 성형 | 귀얄 | 음각
Red clay, white siip, wheel thrown, incised on brushed
10×16.5(h)cm
개인소장 Private collection

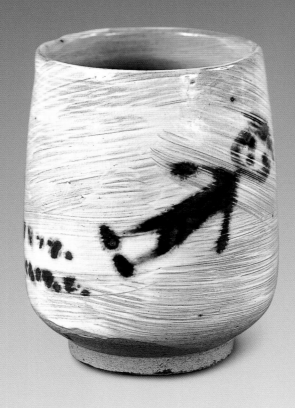

107

붓통 筆筒
Brush Stand

―――――

1977
적점토 | 화장토 | 물레 성형 | 귀얄 | 철화
Red clay, white siip, wheel thrown, iron painting on brushed
12×15(h)cm
김유준 소장 Private collection

©3빛

108

연적 硯滴
Water-Dropper

1977
적점토 | 화장토 | 물레 성형 | 귀얄 | 음각
Red clay, white siip, wheel thrown, incised on brushed
6×7(h)cm
한향림옹기박물관 Han Hyang Lim Onggi Museum

©3빛

109

연적 硯滴
Water-Dropper

1977
적점토 | 화장토 | 물레 성형 | 귀얄 | 음각
Red clay, white siip, wheel thrown, incised on brushed
15×15(h)cm
개인소장 Private collection

장욱진 선생님께서 지월리 작업실에 놀러 오셨을 때 만든 작품이다.

내가 닭띠라고 닭을 새겨주셨는데,
"꼭 봉황같이 그렸습니다"라고 말씀 드렸다.

음각으로 새긴 것을 백토로 상감해서 완성했다.
경주로 이사온 뒤에도, 집 벽에 걸어두고 늘 본다.

110
수탉
Cock

———

1984
적점토 | 화장토 | 도판 | 상감문
Red clay, white siip, slab built, inlaid
24.5×25.5cm
작가소장 Courtesy of the artist

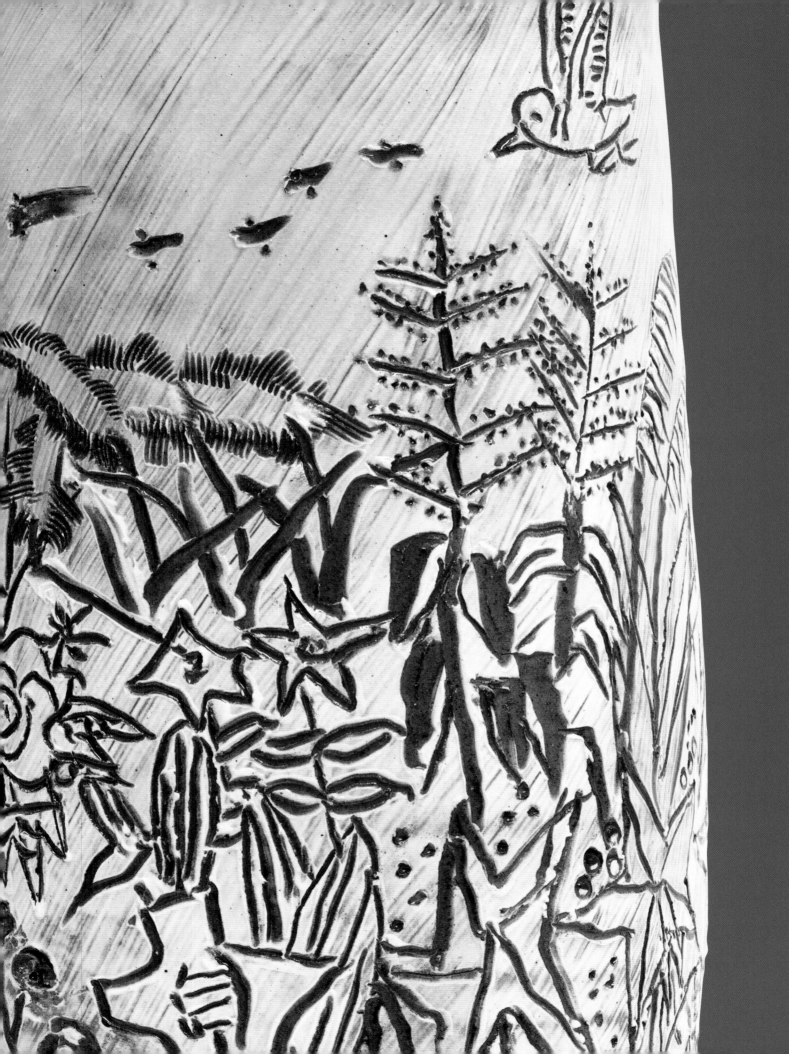

귀얄 들꽃

김종학
Kim Chong Hak

111

설악여름
Summer landscape of Mt. Seorak

2010
적점토 | 화장토 | 물레 성형 | 덤벙 | 음각
Red clay, white siip, wheel thrown, dipping, incised
18×19×42(h)cm
개인소장 Private collection

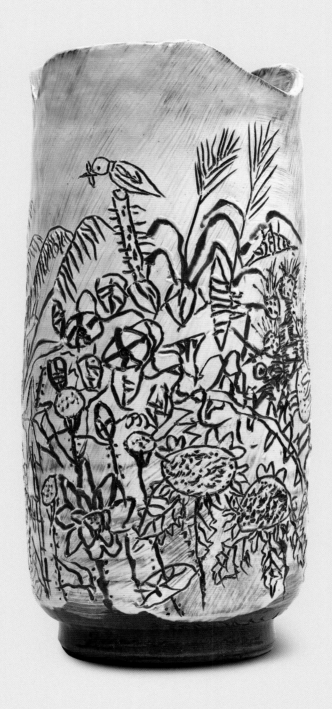

112

오징어
Squid

—

2010
적점토 | 화장토 | 도판 | 귀얄 | 음각
Red clay, white siip, slab built, incised on brushed
23.5×27cm
김유준 소장 Private collection

113

민들레
Dandelion

———

2009
적점토 | 화장토 | 도판 | 귀얄 | 철화
Red clay, white siip, slab built, iron painting on brushed
Dia. 31cm
개인소장 Private collection

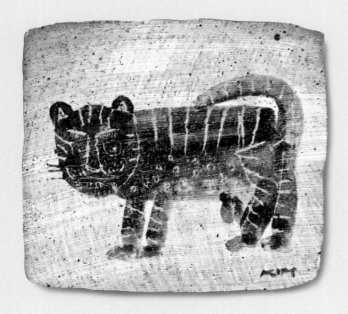

114

인왕산 호랑이
Tiger of Mt.Inwang

———

2010
적점토 | 화장토 | 도판 | 귀얄 | 철화 | 음각
Red clay, white siip, slab built, incised, iron painting on brushed
28.5×26cm
개인소장 Private collection

115

동해어화 東海漁火
Night seascape of the East sea

2009
적점토 | 화장토 | 도판 | 귀얄 | 대나무칼로 음각 | 철유와 투명유
Red clay, white siip, slab built, incised with bamboo knife on brushed, iron glaze, transparent glaze
42.5×19.5cm
개인소장 Private collection

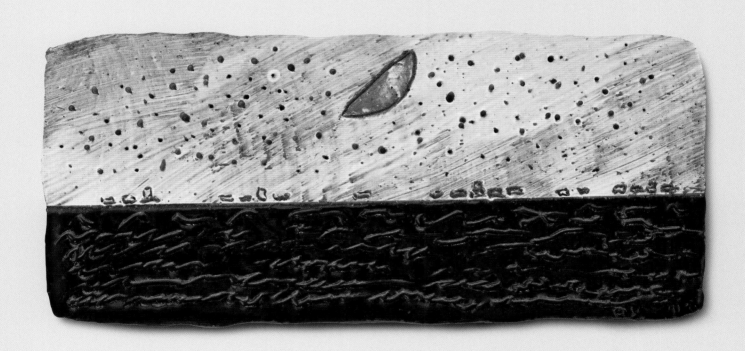

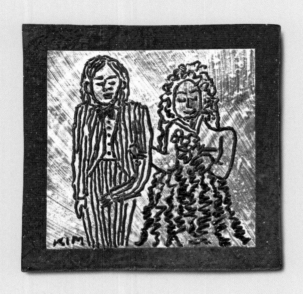

116

가례嘉禮
Wedding

———

2009
적점토 | 화장토 | 도판 | 귀얄 | 대나무 칼로 음각
Red clay, white siip, slab built, incised with bamboo knife on brushed
22×21.5cm
개인소장 Private collection

117

합환合歡
Love

———

2010
적점토 | 화장토 | 도판 | 귀얄 | 음각
Red clay, white siip, slab built, incised on brushed
26.5×23cm
개인소장 Private collection

118

수세미
Luffa

2009
적점토 | 화장토 | 도판 | 귀얄 | 대나무 칼로 음각
Red clay, white siip, slab built, incised with bamboo knife on brushed
17.5×39.5cm
개인소장 Private collection

119

어린시절
Childhood

2010
적점토 | 화장토 | 도판 | 귀얄 | 음각
Red clay, white siip, slab built, incised on brushed
22.5×27.5cm
개인소장 Private collection

120

설악백호
White tigers of Mt. Seorak

2010
적점토 | 화장토 | 타래쌓기 | 덧붙이기 | 음각
Red clay, white siip, coiling, embossed carving
23×21×17(h)cm
개인소장 Private collection

자연과 인간이 만나는 시간*

윤광조

본벌구이가 끝나고 가마를 식히는 시간이다. 모든 것이 정지되어 있는 듯 고요한 정적이 흐르고 있다. 마치 산고産苦를 치른 어머니의 평화스런 심정이라고 할까. 이제는 결과만 기다리고 있을 뿐이다. 거기에는 더 더할 수도 없고, 더 뺄 수도 없다는 걸 잘 알고 있기 때문이다. 이것이 바로 결과를 넘어선 순수한 과정만이 오롯이 있는 모습이리라.

이번 본벌에서는 버너가 말썽을 부려 예정시간보다 4시간이나 더 걸렸다. 이 4시간은 마치 4년같은 긴 시간이었다. 4시간이 4년이 되고 마는 것을 알고 있으면서, 아직도 공부가 멀다. 아직도 달력의 시간에, 세계의 시간에 끌려가고 있는 나의 모습을 본다.

그 뜨거운 열기 속에 가마등이 벌어지고 구멍이란 구멍에서는 쇠도 녹여버리는 불꽃이 널름거린다. 불을 때는 작업은 마치 시간과 같아서 한번 지나간 것은 교정이 불가능하다. 지나간 것은 지나간 것으로 남아 있는 것이다. 모든 것이 덧없음을 절감하면서 묘한 평정 같은 것을 느끼게 된다. 아마 욕망과 욕심이 배제된 시간이기에 그런가 보다. 이 진공眞空의 상태, 무無의 상태를 맛보는 것은 도예가만의 희열이리라.

도자기는 사용하는 재료에서부터 만들어지는 과정이 자연과 인간의 순진한 만남에서 시작되는가 보다. 흙에 물을 섞어 빚기 알맞게, 굽기 알맞게 하여 그 부드러운 살결에 손을 대어 형태를 만든다. 건조 되어가는 과정을 따라가면서 흙을 내 생각에 맞추기도 하고 내 생각을 흙에 맞추기도 하면서 계속 대화를 나눈다. 그림이나 조각처럼 고정되어 있는 재료를 사용하는 것이 아니라 변해가고 있는 재료에 맞추어서 작업이 따라가야 한다.

시작된 작업은 끝날 때까지 지속적인 관심을 요구한다. 특히 화장토化粧土작업은 태토胎土가 골고루 적당한 수분을 머금고 있어야 하고, 화장토의 농담·붓의 종류·도구의 종류에 따라 예민한 반응을 일으킨다. 갓난아이를 돌보는 엄마의 눈길처럼 사소한 일 하나라도 소홀히 넘어가서는 안된다. 그 부드러운 흙이 쇠보다도 단단한 돌의 상태로 전이轉移되는 작업이다. 역시 이 엄청난 사건의 주인공은 불이다. 돌에서 풍화를 일으켜 흙이 되었던 것을 다시 돌의 상태로 끌어올리는 반역이며 역행逆行이다. 그러면서 흙이 가지고 있는 성품인 따사로움·부드러움·자연스러움을 우리 인간에게 전달해 주는 것이다.

자, 이제 또 하나의 불 작업은 끝났다. 모든 것은 지나가 버렸다. 정적과 허무만이 있다. 다시 처음부터 시작하는 것이다.

* 윤광조 「자연과 인간이 만나는 시간」, 『가나아트』, 1992년 1-2월호

주요 경력 Artist's Profile

작가 연보 Biography

도판 목록 List of plates

주요 경력

급월당 윤광조 汲月堂 尹光照 | b. 1946 -

학력

1973 홍익대학교 미술대학 공예학부 도예과 학사, 서울

주요 개인전

2022 윤광조전, 가나아트 나인원, 서울

2012 윤광조전, 조현화랑, 부산

2010 윤광조전, 이포갤러리, 대구

2008 경암학술상 수상기념전, 선화랑, 서울

2006 윤광조전, 수가화랑, 부산

2005 산중일기, 시애틀미술관, 시애틀, 미국

2004 올해의 작가 2004: 김익영 · 윤광조, 국립현대미술관, 과천
 윤광조전, 버밍햄미술관, 앨라배마, 미국

2003 윤광조전, 베쏭갤러리, 런던, 영국
 산중일기-윤광조의 현대도예전, 필라델피아미술관,
 필라델피아, 미국

2002 윤광조전, 통인갤러리 뉴욕, 뉴욕, 미국
 윤광조전, 가나 보부르, 파리, 프랑스
 윤광조 도예전, 신생당화랑, 도쿄, 일본

2000 윤광조전, 다도화랑, 서울
 윤광조전, 수가화랑, 부산

1999 조형성과 실용성의 만남-윤광조전, 가나아트센터, 서울

1998 윤광조전, 미사화랑, 서울
 윤광조 도예전, 분당 삼성플라자 갤러리, 분당

1997 윤광조 그릇전, 다도화랑, 서울

1996 생활용기전, 리빙아츠, 서울

1992 생활용기전, 지니스화랑, 부산
 윤광조전, 누사 미술관, 시드니, 오스트레일리아

1991 윤광조전, 맥쿼리 갤러리, 시드니, 오스트레일리아
 윤광조 초대전, 지니스화랑, 부산
 윤광조전, 선화랑, 서울

1989 윤광조 식기전, 리빙아츠, 서울

1987 윤광조 도예전, 현대화랑, 서울

1986 윤광조 도예전, 크래프트 센터 갤러리, 교토, 일본
 윤광조 도예전, 한국미술관, 서울

1984 윤광조전, 예화랑, 서울
 윤광조전, 맥향화랑, 대구

1981 윤광조 도예전, 남경화랑, 광주

1980 윤광조 소품전, 통인화랑, 서울

1979 윤광조 생활용기전, 통인화랑, 서울

1978 윤광조 도예전, 현대화랑, 서울

1976 윤광조 도예전, 신세계미술관, 서울

주요 단체전

2022 서울공예박물관 개관특별전
 - 공예, 시간과 경계를 넘다, 서울공예박물관, 서울

2021 한국 미학의 정수: 고금분청사기 온라인전,
 가나문화재단 한국국제교류재단(KF), KF, 가나아트 홈페이지

2020 한국 미학의 정수: 고금분청사기, 가나아트센터, 서울

2019 선을 넘어서: 한국 글씨 예술 한국 서예전, LACMA, 로스앤젤레스, 미국
 특별기획전 전통에 묻다, 경주엑스포 솔거미술관, 경주
 분청사기, 현대미술을 만나다, 서울옥션 강남센터, 서울

2018 이제 모두 얼음이네전, 인사아트센터, 서울

2017 장욱진 백년: 인사동 라인에 서다
 - 최종태 · 오수환 · 윤광조전, 인사아트센터, 서울

2016 놀다 보니 벌써 일흔이네: 오수환 · 윤광조 유희삼매전,
 인사아트센터, 서울

2011 대구미술관 개관특별전-삶과 풍토, 대구미술관, 대구
 올해의 작가 23인의 이야기 (1995-2010), 과천국립현대미술관, 과천
 한국의 분청사기전, 샌프란시스코 아시아 미술관,
 샌프란시스코, 미국
 한국의 분청사기전, 메트로폴리탄미술관, 뉴욕, 미국

2010 한국현대 도예작가 5인전, UCLA 파울러 뮤지엄, 로스앤젤레스, 미국
 김종학 · 윤광조 도화전, 갤러리현대, 서울
 한국미술의 힘, 공아트스페이스, 서울
 5070 한국현대미술 새로운 모색전, 뉴욕 한국문화원, 뉴욕, 미국

2007 SOFA 뉴욕, 뉴욕, 미국
 FISKARS VILLAGE, 피스카스, 핀란드
 한국미술-여백의 발견, 삼성미술관 리움, 서울

2006 SOFA 시카고, 시카고, 미국

2004 이비템갤러리 개관기획전-조각 · 회화 · 도예, 이비템갤러리, 파주

2003 한국공예-전통과 변주, 샌디에고대학 LRC홀, 샌디에고, 미국

2002 4인전-조각 · 회화 · 도예, 삼성플라자갤러리, 성남

2001 책의 향과 기전, 아트사이드, 서울
명품전 II: 한국 미의 원형을 찾아, 호암갤러리, 서울
NICAF, 도쿄

2000 인터내셔널 인퓨전, 시바리스 갤러리, 미시건, 미국

1999 우리다운 도예, 토아트, 서울

1998 우리들의 도예 즐김, 토아트 스페이스, 서울
한국 도공의 정신전, 성곡미술관, 서울
제6회 호주 현대미술 아트페어, 로얄전시빌딩,
멜버른, 오스트레일리아

1997 독일과 한국-제7회 트리엔날레 형태와 내용전,
프랑크푸르트 공예박물관, 프랑크푸르트, 독일

1996 제1회 아시아 공예전, 후쿠오카, 일본

1994 한국현대도예 30년전, 국립현대미술관, 과천
한국의 미-그 현대적 변용전, 호암미술관, 서울

1992 현대분청 2인전, 다도화랑, 서울
'93 서울공예대전, 시립미술관, 서울
제2회 청담 아트페어, 서울

1990 동방과 북구 만남전, 포시오, 핀란드

1989 현대미술초대전, 국립현대미술관, 과천

1988 NCECA 88, 포틀랜드, 미국
오늘의 분청작가 3인전, 토갤러리, 서울

1987 한국작가 15인전, 도쿄, 일본

1986 3인의 작업전, 신세계미술관, 서울
한국현대미술의 어제와 오늘전, 국립현대미술관, 과천

1984 한국미술대상 초대작가전, 국립현대미술관 덕수궁관, 서울
홍익현대미술전, 홍대박물관, 서울
제13회 주니치 국제도예전, 나고야 오리엔탈화랑, 나고야, 일본

1983 한 · 독, 한 · 영 수교 100주년 기념 한국현대도예전,
쾰른, 독일 / 런던, 영국
인도정부초청 한국현대도예전, 뉴델리, 폼페이, 마드라스, 인도

1982 한국미술대상 초대작가전, 국립현대미술관 덕수궁관, 서울
한 · 미 수교 100주년 기념 한국현대도예전, LA 문화원,
로스앤젤레스/뉴욕 문화원, 뉴욕, 미국

1978 장욱진 · 윤광조 합작전, 현대화랑, 서울
한국현대도예전, 국립현대미술관 덕수궁관, 서울

1977 77년 신춘초대전, 현대화랑, 서울
도작가전, 미도파미술관, 서울

1975 광복 30주년기념 한국현대공예대전, 국립현대미술관 덕수궁관, 서울
제2회 전국 공예가초대전, 미술회관, 서울

1974 공예동우회전, 신문회관, 서울
-79

1974 제1회 전국공예가초대전, 미술회관, 서울

1973 규슈 현대공예미술전, 가라쓰, 일본

수상

1973 제7회 동아공예대전 대상

1979 제4회 공간도예대전 우수상

2004 국립현대미술관 '올해의 작가' 선정

2008 경암학술상 예술부문

주요 소장처

서울공예박물관, 서울
가나문화재단, 서울
국립현대미술관, 과천
리움미술관, 서울
워커힐미술관, 서울
영은미술관, 경기도 광주
영국박물관, 영국
빅토리아국립미술관, 호주
퀸스랜드미술관, 호주
NSW미술관, 호주
마리몽 로얄미술관, 벨기에
시카고미술관, 미국
샌프란시스코 아시아 미술관, 미국
LA한국문화원, 미국
필라델피아미술관, 미국
시애틀미술관, 미국
메트로폴리탄미술관, 미국
국립자연사박물관, 미국

Artist's Profile

Geupwoldang Yoon Kwang-cho | b.1946-

Education

1973 B.F.A. in Ceramics, Hongik University, Seoul

Selected Solo Exhibitions

2022 *Yoon, Kwang-cho Ceramic Exhibition*, Gana Art Nineone, Seoul

2012 *Yoon, Kwang-cho Ceramic Exhibition*, Johyun Gallery, Busan

2010 *Yoon, Kwang-cho Ceramic Exhibition*, yfo Gallery, Daegu, Korea

2008 *The Kyung-Ahm Arts and Academy Prize Exhibition*, Sun Gallery, Seoul

2006 *Yoon, Kwang-cho Ceramic Exhibition*, Suka Gallery, Busan, Korea

2005 *Mountain Dreams: Contemporary Ceramics by Yoon, Kwang-cho*, Seattle Art Museum, Seattle, U.S.A.

2004 *Artists of the Year 2004 Kim Yik-yung · Yoon, Kwang-cho*, National Museum of Contemporary Art, Gwacheon, Korea

 Contemporary Ceramic, The Birmingham Museum of Art, Alabama, U.S.A.

2003 *Contemporary Ceramic*, Galerie Besson, London, U.K.

 Mountain Dreams, Philadelphia Museum of Art, Philadelphia, U.S.A.

2002 *Contemporary Ceramic*, Tongin Gallery New York, New York, U.S.A.

 Contemporary Ceramic, Gallery Gana-Beaubourg, Paris, France

 Contemporary Ceramic, Shinseido Gallery, Tokyo, Japan

2000 *Contemporary Ceramic*, Dado Gallery, Seoul

 Contemporary Ceramic, Suka Gallery, Busan, Korea

1999 *Ceramic Exhibition*, Gana Art Center, Seoul

1998 *Contemporary Ceramic*, Misa Gallery, Seoul

 Contemporary Ceramic, Gallery Samsung Plaza, Bundang, Korea

1997 *Ceramic Exhibition*, Dado Gallery, Seoul

1996 *Contemporary Table Ware*, Living Arts Gallery, Seoul

1992 *Contemporary Table Ware*, Zenith Gallery, Busan, Korea

 Contemporary Ceramic, Noosa Galleries, Sydney, Australia

1991 *Contemporary Ceramic*, Macquarie Galleries, Sydney, Australia

 Yoon, Kwang-cho Ceramic Exhibition, Zenith Gallery, Busan, Korea

 Yoon, Kwang-cho Ceramic Exhibition, Sun Gallery, Seoul

1989 *Contemporary Table Ware*, Living Arts Gallery, Seoul

1987 *Contemporary Ceramic*, Gallery Hyundai, Seoul

1986 *Contemporary Ceramic*, Kyoto Craft Center Gallery, Kyoto, Japan

 Contemporary Ceramic, Hanguk Gallery, Seoul

1984 *Contemporary Ceramic*, Yeh Gallery, Seoul

 Contemporary Ceramic, Maikhyang Gallery, Daegu, Korea

1981 *Contemporary Ceramic*, Namkyung Gallery, Gwangju, Korea

1980 *Pottery Exhibition*, Tongin Gallery, Seoul

1979 *Exhibition of Household Ceramic Utensils*, Tongin Gallery, Seoul

1978 *Contemporary Ceramic*, Gallery Hyundai, Seoul

1976 *Contemporary Ceramic*, Shinsegae Gallery, Seoul

Selected Group Exhibitions

2022 *Seoul Museum of Craft Art Special Exhibition-Craft, Moving Beyond Time and Boundaries*, Seoul Museum of Craft Art, Seoul

2021 *The Essence of Korean Aesthetics - Ancient and Modern Buncheong-sagi Online Exhibition*, Gana Foundation for Arts, Korea Foundation, Gana Foundation for Arts and Culture

2020 *The Essence of Korean Aesthetics - Ancient and Modern Buncheong-sagi*, Gana Art Center, Seoul

2019 *Beyond Line: The Art of Korean Writing*, LACMA, Los Angeles, U.S.A.

 In Dialogue with Tradition Invitational Exhibition, Gyeongju Expo Solgeo Museum, Gyeongju, Korea

 Buncheong-sagi Meets Contemporary Art, Seoul Auction Gangnam Center, Seoul

2018 *Now All is Ice*, Insa Art Center, Seoul

2017 *Chang Uc-chin's 100th Anniversary Exhibition – Choi Jong-tae · Oh Sufan · Yoon Kwang-cho*, Insa Art Center, Seoul

2016 *I am Already 70: Absorption in Samadhi' Yoon Kwang-cho and Oh Sufan*, Insa Art Center, Seoul

2011 *Nature, Life, Human, Daegu Art Museum*, Daegu, Korea

 Artist of the Year 1995-2010, National Museum of Modern and Contemporary Art Gwacheon, Gwacheon, Korea

 Poetry in Clay: Korean Buncheong Ceramics from Leeum, Samsung Museum of Art, The Metropolitan Museum of Art, New York, U.S.A.

 Poetry in Clay: Korean Buncheong Ceramics from Leeum, Samsung Museum of Art, Asian Art Museum of San Fransico, San Francisco, U.S.A.

2010 *Life in Ceramics: Five Contemporary Korean Artists*, Fowler Museum at UCLA, Los Angeles, U.S.A.

 Kim Chong Hak and Yoon Kwang-cho, Gallery Hyundai, Seoul

 The Power of Korean Art, Gong Art Space, Seoul

 5070 New Discoveries of Korean Contemporary Art, Korean Cultural Center New York, New York, U.S.A.

2007 *SOFA New York*, New York, U.S.A.

 FISKARS VILLAGE, Fiskars, Finland

 Void in Korean Art, Leeum Samsung Museum of Art, Seoul

2006 *SOFA Chicago*, Chicago, U.S.A.

2004 *The Inaugural Exhibition of Gallery Ibidem*, Gallery Ibidem, Gyeonggi-do, Korea

2003 *Korean Ceramics- Tradition and Transformation*, San Diego City College LRC Hall, San Diego, U.S.A.

2002 *Works of Four Artists-Sculpture · Ceramic*, Gallery Samsung Plaza, Gyeonggi-do, Korea

2001 *Fragrance and Spiritual Energy of Books*, Gallery Art Side, Seoul

Masterpeices of Buncheong Ware II: The Hidden Beauty of Korea, Ho-Am Art Museum, Seoul

NICAF, Tokyo, Japan

2000 *International Infusion-Ceramic Teapots*, Sybaris Gallery, Michigan, U.S.A.

1999 *Ceramics like as we are*, Thoart Gallery, Seoul

1998 *Welcome 2000 Ceramic of our Own*, Tow Art Space, Seoul

Spirit of Korean Potter, Sungkok Art Museum, Seoul

The 6th Australian Contemporary Art Fair, Melbourne, Australia

1997 *Deutschland & Germany – The 7th Triennale for Form and Content*, Frankfurt am Main, Frankfurt, Germany

1996 *The 1st Asian Exhibition of Arts and Crafts*, Fukuoka, Japan

1994 *The Thirty years of Korean Contemporary Ceramic Art*, National Museum of Contemporary Art, Gwacheon, Korea

Korean Aesthetics and Its Modern Variation, Ho-Am Art Museum, Seoul

1992 *Contemporary Buncheong Exhibition*, Dado Gallery, Seoul

'93 Seoul Ceramic Exhibition, Seoul Museum of Art, Seoul

The 2nd Chung Dam Art Fair, Seoul

1990 *East Meets North Exhibition*, Posio, Finland

1989 *Contemporary Art Festival, National Museum of Contemporary Art*, Gwacheon, Korea

1988 *NCECA 88*, Portland, U.S.A.

Three Buncheong Potters Today, Tow Gallery, Seoul

1987 *Fifteen Korean Artists*, Tokyo, Japan

1986 *Works of Three Artists*, Shinsegae Gallery, Seoul

Korean Art Today, National Museum of Contemporary Art, Gwacheon, Korea

1984 *The Invitational Exhibition for the winners of Korean Fine Arts Festival*, National Museum of Contemporary Art Deoksugung, Seoul

Hongik Contemporary Art Exhibition, Hongik University Museum, Seoul

The 13th Exhibition of Chunichi International Contemporary Ceramics, Oriental Gallery, Nagoya, Japan

1983 *Contemporary Ceramic of Korea: Commemorating the Korean-Germany Korean England Friendship*, Köln, Germany/London, U.K.

The Invitational Exhibition of the government of India -Contemporary Ceramic of Korea New Delhi, Pompeii, Madras, India

1982 *The Invitational Exhibition for the winners of the Korean Fine Arts Festival*, National Museum of Contemporary Art Deoksugung, Seoul

Contemporary Ceramic of Korea: Commemorating the Centennial Anniversary of Korean-American Friendship, Korean Cultural Center L.A. Los Angeles/Korean Cultural Service NY, New York, U.S.A.

Three Potters Today, Yeh Gallery, Seoul

1978 *Chang Uc-chin · Yoon Kwang-cho Co-Exhibition*, Gallery Hyundai, Seoul

Contemporary Ceramic of Korea, National Museum of Contemporary Art Deoksugung, Seoul

1977 *'77 Invitational Exhibition*, Gallery Hyundai, Seoul

Contemporary Ceramic, Midopa Gallery, Seoul

1975 *The Grand Exhibition of Contemporary Ceramic of Korea: Commemorating the 30th Anniversary of the Independence of Korea*, National Museum of Contemporary Art Deoksugung, Seoul

The 2nd Craft Exhibition, Seoul Arts Hall, Seoul

1974 *Contemporary Ceramic*, Press Center, Seoul
-79

1974 *The 1st Craft Exhibition*, Seoul Arts Hall, Seoul

1973 *Contemporary Craft*, Karatsu, Kyusu, Japan

Awards

1973 Grand Prix, The 7the Dong-A Newspaper's Craft Exhibition, Seoul

1979 Superior Prize, The 4th Space's Ceramic Art Exhibition, Seoul

2004 Korea Artist Prize 2004

2008 The Kyung-Ahm Arts and Academy Prize

Collections

Seoul Museum of Craft Art, Seoul, Korea

Gana Foundation for Arts and Culture, Seoul, Korea

National Museum of Contemporary Art, Gwacheon, Korea

Leeum Museum of Art, Seoul, Korea

Walker-Hill Art Museum, Seoul, Korea

The Young Eun Museum of Contemporary Art, Gyeonggi-do, Korea

British Museum, London, U.K.

National Museum Victoria, Canberra, Australia

Queensland Art Gallery, Queensland, Australia

Art Gallery of NSW, Sydney, Australia

Royal Museum of Mariemon, Brussels, Belgium

Art Institute of Chicago, Chicago, U.S.A

Asian Art Museum of San Fransico, San Francisco, U.S.A.

Korean Cultural Center, Los Angeles, U.S.A.

Philadelphia Museum of Art, Philadelphia, U.S.A.

Seattle Art Museum, Seattle, U.S.A.

The Metropolitan Museum of Art, New York, U.S.A.

The National Museum of Natural History, Washington D.C., U.S.A.

작가 연보

1946 함경남도 함흥에서 8.15 광복 후 미군정청 고위 공무원이던 아버지 윤득호와 대한부인회 초대 조직부장을 지낸 박채련 사이의 4남 2녀 중 4남으로 태어나다.

1950 6·25전쟁 때 아버지를 여의다.

1963 해군사관학교에 응시했으나 낙방하다. 이듬해 보성고등학교 졸업, 어머니의 권유로 연세대학교 경제학과에 응시하였으나 역시 낙방하다.

1965 한국 도자역사에서 높은 예술성을 읽었던 셋째 형의 조언으로 홍익대학교 미대 공예학부 공예학과에 입학하다. 어머니는 완강히 반대한다.

1966 대학에서 연극에 몰두하여 두 편의 주연을 맡기도 하였으나, 극단원들의 집단생활이 체질에 맞지 않아 대신 군대를 자원하다.

1967 주위의 배려로 육군사관학교 박물관에서 유물관리관으로 근무하다. 이때 최순우 미술과장(훗날 국립중앙박물관장 역임)을 평생의 정신적 지주로 만났고, 그의 권면으로 도자사를 공부하는 사이 분청사기에 매력을 느끼다.

1970 국립중앙박물관 보조연구원으로 일하다.

1973 홍대 미대 공예학부를 졸업하다. 제7회 동아공예대전에서 대상(문방구)을 받다.

1974 대한민국 문화공보부 추천으로 일본 가라쓰(唐津)로 유학, 일본 규슈(九州) 공예미술전에 입선하다.

1975 3년 예정 유학이었으나, 각국에서 온 많은 유학생의 작품들이 일본화되고 있음을 보고 1년 만에 귀국하다.

1976 제1회 개인전,《윤광조 도예전》(신세계미술관, 서울)을 모더니즘 시인 김광균의 권유로 개최하다. 수반·항아리·문방구·제기·합·화분 등을 출품하다. 최순우 멘토가 전시 서문을 써주다.

1978 장욱진 화백과 함께《장욱진·윤광조 합작전》(현대화랑, 서울)을 열다. 개막 30분 만에 작품이 모두 팔리다. 제2회《윤광조 도예전》(현대화랑, 서울)에서 지예지우知藝知友 김동건 판사(나중에 서울고등법원장 역임)를 만나다.

1979 봄, 경기도 광주에 손수 지은 한옥에 작업실을 마련하다. 작업실을 방문한 최순우 국립중앙박물관장이 즉석에서 당호로 '汲月堂(급월당)'이라 이름 지어주다. 이를 계기로 가마를 급월요汲月窯라 부르다. 제4회 공간도예대전 우수상을 수상하고, 제3회 개인전인《윤광조 생활용기전》(통인화랑, 서울)을 갖다. 최초로 '생활용기' 용어를 사용하다.

1980 제4회 개인전으로《윤광조 소품전》(통인화랑, 서울)을 열다.

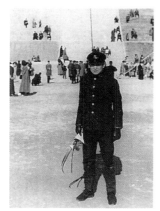
고등학교 졸업사진 (1964)

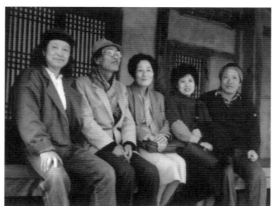
장욱진 선생님(왼쪽 두 번째)과 함께(1976)

『공간』 표지에 실린 장욱진-윤광조 도화(1978)

1981 제5회《윤광조 도예전》(남경화랑, 광주)이 1980년의 광주 민주화운동 직후 정신적 피해를 받은 광주시민을 위로하는 도자기 전시를 개최하고 싶다는 화랑 주인 김성학(전 광주일보 문화부장)의 청으로 열리다. 법정 스님이 화랑에 여러 날 머물며 작품 설명회를 주관하다.

1984 제6회 개인전(맥향화랑, 대구) 및 제7회 개인전(예화랑, 서울)을 통해 그간의 빚을 모두 청산하다. 겨울 송광사에 두 달간 머물며 스님들과 함께 참선, 선종에 몰입하다.

1985 선종의 생활화를 시작하면서 물레를 버리고 석고·판·코일링(타래쌓기) 작업으로 전환하다.

1986 제8회 개인전(한국미술관, 서울/교토 크래프트센터 갤러리, 교토)을 열고, 물레와 석고 작업을 병행하기 시작하다. 지리산 정각사에서 4만 배를 올리다.

1988 《오늘의 분청작가 3인전》(토화랑, 서울) 및 미국 포틀랜드에서 열린 NCECA 88 (National Council on Education for the Ceramic Arts)에 참가하고, 미국의 하버드 대학을 비롯한 13개 대학을 두 달간 순회하면서 '한국 도예약사와 나의 작품세계'에 대해 슬라이드·실기 강연을 갖다.

1989 제10회 개인전,《윤광조 식기전》(리빙아트, 서울)을 열다.

1991 제11회 개인전(선화랑, 서울)을 열다. 이 전시에는 물레에서 벗어난 작품들로만 발표하고 작품 제목에 정·관·환회·월인천강과 같은 불경 용어를 사용하다. 해외 초대 개인전(맥쿼리갤러리, 시드니)을 통해 호주의 뉴사우스웨일즈 국립미술관, 퀸스랜드미술관, 빅토리아 국립미술관에서 한국미술 작품으로는 최초로 윤광조의 도예작품을 사다. 《윤광조 초대전》(지니스화랑, 부산)을 열다. 호주의 시드니 대학, 캔버라 대학에서 특강을 하다.

1994 《한국의 미 – 그 현대적 변용전》(호암미술관, 서울)에 출품, 회화와 도예가 동등한 입장에서 이루어진 전시로 도예에 대한 이미지를 격상시키다. 경북 경주 안강읍의 바람골에 작업실을 손수 지어 이주, 향후 '경주시대'라 불릴 만큼 활발한 작업을 하면서 작품 경향은 더욱 자유롭고 표현적인 양상을 보이다.

1998 경기도 분당 삼성플라자 갤러리에서 개인전을 열다. 경주 바람골 작업장에서 처음 시도한 새로운 표현 기법의 작품들을 발표하다.

2000 단체전《International Infusion》(시바리스 갤러리, 미시건)에 참가하다. 주최 측에서 자체적으로 선정한 세계적 대열의 도예가 한 사람으로 출품을 요청 받다.

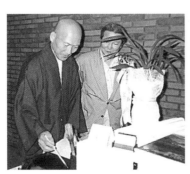

남경화랑 개인전에서 법정스님과 함께
(1981)

하버드 대학을 비롯한 미국 13개 대학에서 강연
(1988)

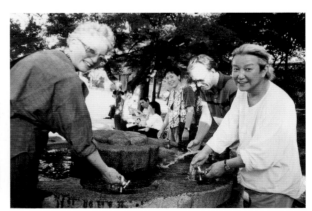

월간『Ceramics』편집장 제인 맨스필드와 함께 (1994)

2001 NICAF(Nippon International Contemporary Art Fair)에 참여, 일본의 신생당 화랑주가 가장 먼저 작품을 매입하다. 《분청사기 명품전 II: 한국미의 원형을 찾아》(호암갤러리, 서울), 2층에 현대 분청사기를 대표하는 작가로서 별도 공간에 전시되었으며, 작가 설명에 '거장'이라는 호칭이 사용되다.

2002 《윤광조 도예전》(신생당화랑, 도쿄), 2001년에 NICAF에 참석했을 때, 신생당화랑 주인에게 스스로 제안하여 전시를 하다. 프랑스 파리의 가나보부르 화랑에서 《윤광조전》을 개최하다. 파리 그랑팔레에서 열린 피카소와 마티스를 비교한 전시를 보면서 마티스가 피카소로부터 탈피한 것이 거주지를 니스로 옮긴 후라는 사실을 발견하고 직접 니스의 마티스 미술관을 찾다.

2003 세계적 명성의 도예 전문 화랑인 영국 런던의 베쏭갤러리(Galerie Besson)에서 초대전을 갖다. 수가화랑(부산)에서 '윤광조 상설전시관'을 개관하다. 동양 작가로는 최초로 미국 필라델피아미술관에서 《산중일기-윤광조의 현대 도예전》을 열다. 현지 신문 프라임 타임(Prime Time), 아시안 아트(Asian Art), 필라델피아 인콰이어러(Philadelphia Inquirer)에서 크게 다루었으며, 필라델피아 미술관에서 〈심경心經〉을 매입하다.

2004 국립현대미술관에서 '올해의 작가'로 선정되어 과천관에서 초대전을 갖다. 전시 후 국립현대미술관에서 소장품으로 구입하다.

2004 버밍햄미술관(알라바마, 미국)에서 개인전을 개최하다.

2005 《산중일기》 전시를 시애틀미술관(시애틀, 미국)에서 개최하다.

2006 수가화랑에서 개인전(부산)을 개최하다. 시카고 SOFA(Sculpture objects functional art and design) 페어에 참가하다.

2007 뉴욕 SOFA 페어에 참가하다. 핀란드에서 열린 《FISKARS VILLAGE》 전시에 참여하다. 《한국미술-여백의 발견》(삼성미술관 리움, 서울)에 출품하다.

2008 경암학술상(예술부문)을 수상하다. 선화랑에서 개인전(서울)을 열다.

2010 yfo갤러리에서 개인전(대구)을 개최하다. 갤러리현대 두가헌에서 서양화가 김종학과 《김종학·윤광조 도화전》을 개최하다.

2011 뉴욕 메트로폴리탄미술관에서 열린 《분청사기 특별전》에 현대 분청사기 작가로 참가하여 호평을 받다. 도록 『Korean Buncheong Ceramics from Leeum, Samsung Museum of Art』(New York: The Metropolitan Museum of Art, 2011) 뒷표지에 작품 〈정 Meditation〉이 실리다.

2013 국립대구박물관에서 열린 《추상의 멋, 분청사기 전》에 참여하다.

2014 서울 경운박물관에서 열린 《분청사기와 현대회화 – 600년을 흘러온 미학》 전시(단체전)에 참여하다.

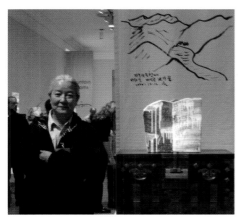
미국 필라델피아미술관 개인전에서 (2003)

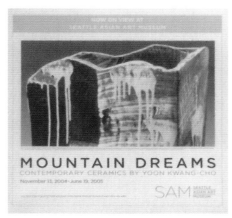
시애틀미술관에서 열린 개인전 포스터 (2005)

시애틀미술관 초대전 개막식에서 필라델피아미술관 큐레이터 팰리스 피셔, 시애틀미술관 관장 미미 게이츠, 한국미술 컬렉터 프랭크 밸리, 시애틀미술관 큐레이터 시라하라 유키코와 함께 (2005)

2016 인사아트센터에서 열린《놀다보니 벌써 일흔이네 유희삼매: 도반 윤광조·오수환》전에 참여하다.

2017 인사아트센터에서 열린《장욱진 백년, 인사동 라인에 서다: 최종태·오수환·윤광조》전시에 참여하다.

2018 인사아트센터에서《이제 모두 얼음이네, 급월당 줄기 현대 한국 분청전》을 제자 변승훈·김상기·김문호·이형석과 함께 열다. 호림박물관에서 기획한 전시《자연의 빛깔을 담은 분청: 귀얄과 덤벙》(단체전)에 참가하다. 신세계갤러리 센텀시티(부산 해운대)에서 열린《오늘의 분청》(단체전)에 윤광조 및 제자 4명이 함께 출품하다.

2019 경주 솔거미술관의 특별기획전《전통에 묻다》에 박대성·이왈종·황창배와 함께 초대되다. 전시기간 중 관객을 대상으로 '윤광조 기법체험' 행사를 진행하다. 이미지연구소(소장 최광진)에서 지원한 예술경영지원센터의 '원로작가 디지털 아카이빙' 사업에 도예작가 최초로 선정되어 그간의 작품과 자료를 총 정리하고, 영상물 제작과 디지털 아카이빙 작업이 이루어지다. 미국 LACMA에서 열린 전시《선을 넘어서: 한국 글씨 예술》에 작품〈심경〉을 출품하다. 서울옥션 강남센터 개관을 기념하여 현대미술과 분청사기의 조화를 주제로 기획된《분청사기, 현대미술을 만나다》전시에 참여하다.

2020 한국국제교류재단(Korea Foundation)과 가나문화재단이 공동 주최한《한국 미학의 정수 – 고금 분청사기》전시에 참여하다. 본디 독일 마이센 도자박물관과 러시아 모스크바 동양박물관에서 순회전 형식으로 계획되었으나 Covid-19 상황으로 말미암아 서울에서 전시회를 개최하고 VR과 영상 등 온라인 전시 컨텐츠로 제작, 각 박물관 홈페이지에서 온라인 전시 형태로 진행되다.

2021 《한국 미학의 정수 – 고금 분청사기》전시 도록이 e-book 형태로 제작되었고, 한국국제교류재단과 가나아트 홈페이지에 온라인 전시와 함께 e-book을 공개하다. 7월에는 서울공예박물관 개관특별전《공예, 시간과 경계를 넘다》전에 참여하다. 9월, UN총회에 맞춰 문재인 전 대통령의 "미래문화특사"로 미국 순방에 동행한 BTS가 김정숙 여사와 함께 뉴욕 메트로폴리탄미술관 한국실을 방문했다. 큐레이터의 설명을 듣던 중 RM이 윤광조의 작품〈혼돈〉에 관심을 보였고, 김정숙 여사도 '취향이 같다'며 공감하는 영상이 미디어에 소개되다.

2022 가나아트 나인원에서 개인전을 가지다. 가나문화재단이 화집『윤광조』를 전시에 맞춰 출판하다.

경암학술상 수상기념 전시(선화랑)에서 경암 송금조 선생 내외, 선화랑 김창실 대표와 함께 (2008)

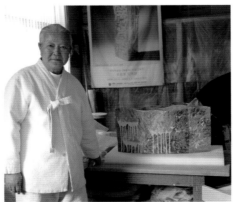
뉴욕 MET 미술관으로 보내기 전, 작품〈혼돈〉과 함께 (2011)

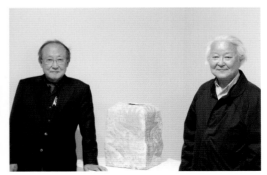
가나아트 나인원 개인전에서 발표한 신작〈환희〉앞에서 가나문화재단 김형국 이사장과 함께 (2022)

Biography

1946 Born in Hamheung, South Hamgyeong Province, North Korea, as the youngest son among three brothers and two sisters to Yoon Deuk-ho, a high-ranking official in the United States Army Military Government in Korea, and Park Chae-ryeon, the inaugural president of the Korea Women's Association.

1950 Yoon's father dies during the Korean War.

1963 Applies to the Korea Naval Academy but fails to gain admission. Graduates from Boseong High School the following year. Applies to Yonsei University School of Economics but fails again to gain admission.

1965 Thanks to the advice from one of his older brothers who praised the aesthetic value of traditional Korean ceramics, Yoon applies and is accepted to the Department of Crafts in the College of Fine Arts at Hongik University. Yoon's mother strongly disapproves of his enrollment.

1966 As a theatre enthusiast in college, Yoon plays leading roles in two plays. Yet, Yoon leaves the theatre club that enforced conformity and applies to the military instead.

1967 With the consideration of others, Yoon serves in the military as a heritage management officer at the Korea Army Museum. Yoon finds a lifetime mentor and friend, Choi Sunu, then head of the museum's arts department, who later becomes the president of the National Museum of Korea. Mr. Choi encourages Yoon to study the history of ceramics and discovers the aesthetics of Buncheong ware.

1970 Works as a research assistant at the National Museum of Korea.

1973 Graduates Hongik University with a B.F.A. in ceramics. Wins the Grand Prize at the 7th Dong-A Newspaper Craft Exhibition.

1974 With the recommendation of Korea's Ministry of Culture, Yoon studies at Karatsu, Japan and participates in the "Contemporary Craft", an exhibition held in Kyusu, Japan.

1975 Despite his plan to study in Japan for three years, Yoon returns to Korea a year later after witnessing the strong influence of Japanese art style on the artworks of several foreign students.

1976 Kim Gwang-gyun, a modernist poet and a friend of Yoon encourages Yoon to hold his first solo exhibition, "Contemporary Ceramics: Yoon Kwang-cho," at Shinsegae Gallery in Seoul, featuring a variety of items for daily use: trays, pots, stationaries, *jegi*(ritual vessels), and planters. Choi Sunu writes the exhibition statement.

1978 Holds a joint exhibition with artist Chang Uc-chin at Gallery Hyundai, Seoul. All works on display were sold out within just 30 minutes of the opening of the exhibition. At Yoon's second solo exhibition held at Gallery Hyundai, Yoon meets Kim Dong-geon, a lifelong friend who was then a judge of a local court and later becomes the head of the Seoul High Court.

1979 In spring, Yoon opens his own studio - a traditional Korean house style, Hanok - built by himself in Gwangju, Gyeonggi-do. Upon visiting the new studio, Choi Sunu, Yoon's mentor, names the space "Geup-woldang" and Yoon names the kiln "Geupwolyo." After being awarded second-place prize at the Fourth Space's Ceramic Art Exhibition, Yoon holds his third solo exhibition, "Exhibition of Household Ceramic Utensils" at Tongin Gallery in Seoul and coins the term *saenghwaly-onggi* (household utensils).

1980 Holds fourth solo exhibition, "Pottery Exhibition" at Tongin Gallery in Seoul.

1981 His fifth solo exhibition, "Contemporary Ceramics: Yoon Kwang-cho," holds at Namkyung Gallery in Gwangju, Jeollanam-do, upon the request of the gallery's owner, Kim Seong-hak (also editor-in-chief of the culture desk at *The Kwangju Ilbo*) who wanted to console Gwangju's citizens after the traumatic events of the democratization movement in 1980. Beopjeong, the renowned Buddhist monk, stays in the gallery for days to curate the works on display.

1984 Holds his sixth and seventh solo exhibitions respectively at Maikhyang Gallery in Daegu and Yeh Gallery in Seoul. The two exhibitions enable Yoon to pay off all his outstanding debts. Yoon spends the winter at Songgwangsa Buddhist Temple in Suncheon, Jeollanam-do, meditating and focusing on Zen with the monks there.

1985 Aspired to infuse everyday life with Zen, Yoon abandons the spinning wheel and adopts gypsum, panels, and coiling as his new mediums.

1986 After two more solo exhibitions at Hanguk Gallery in Seoul and at the Kyoto Craft Center Gallery in Japan, Yoon begins to work with the spinning wheel and gypsum. Makes 40,000 prostrations at Jeonggaksa Buddhist Temple on Mt. Jirisan.

1988 Participates in "Three Buncheong Potters Today" at Tow Gallery in Seoul as well as the National Council on Education for the Ceramic Arts (NCECA) exhibition in Portland, Oregon. For two months, tours 13 American universities including Harvard and delivers presentations on and demonstrates the history of Korean ceramics and his own work.

1989 His 10th solo exhibition, "Contemporary Tableware," holds at the Living Arts Gallery in Seoul.

1991 Holds his 11th solo exhibition, "Yoon Kwang-cho Ceramic Exhibition," at Sun Gallery in Seoul, only displaying work created without using the spinning wheel. Yoon displays Buddhist concepts, such as *samadhi*, *vipassana*, bliss, and "a thousand moons in thousand rivers." After Yoon's solo exhibition at Macquarie Galleries in Sydney, a number of museums in Australia including the Art Gallery of New South Wales, Queensland Museum, and National Gallery of Victoria purchase Yoon's work – the very first purchase of Korean art by Australian museums. After another solo exhibition at Zenith Gallery in Busan, Yoon delivers special lectures at the University of Sydney and the University of Canberra.

1994 Helps strengthen the status of ceramic in the Korean fine arts community by joining "Korean Aesthetics and Its Modern Variations" at the Ho-Am Art Museum in Seoul which assigned equal weight to paintings and ceramics. Opened a new studio in Baramgol Village, Gyeongju, marking the beginning of the so-called "Gyeongju era," a particularly prolific, liberal, and expressive period in Yoon's career.

1998 Holds a new solo exhibition, "Contemporary Ceramics," at Gallery Samsung Plaza in Bundang, Gyeonggi-do, featuring works with a new expressive style created at the studio in Gyeongju.

2000 Participates in "International Infusion," a group exhibition held at Sybaris Gallery in Michigan, upon the invitation of the exhibition organizers who recognized Yoon as a world-class master pottery maker.

2001 Owner of Shinseido Gallery in Tokyo becomes the first to purchase one of Yoon's works on display at the Nippon International Contemporary Art Fair (NICAF). Yoon's works were given a private space on the second floor of the Ho-Am Art Museum in Seoul for the exhibition "Masterpieces of Buncheong Ware II: The Hidden Beauty of Korea," where it displayed his work with a catalog introducing the artist as a "master" of Buncheong ware.

2002 The meeting between Yoon and the owner of Shinseido Gallery at NICAF 2001 culminates in a solo exhibition at the gallery in Tokyo in 2002. At Gallery Gana-Beaubourg, Paris, Yoon holds an exhibition, "Contemporary Ceramics: Yoon Kwang-cho." During the exhibition at the Grand Palais in Paris that compared Picasso and Matisse, Yoon discovers that Matisse had freed himself from Picasso's influence after moving to Nice and heads to Nice to visit the Matisse Museum.

2003 Holds the "Contemporary Ceramics" exhibition upon the invitation of Galerie Besson, a prestigious art gallery dedicated to ceramics. Suka Gallery in Busan opens a standing pavilion dedicated to Yoon's work. Yoon becomes the first-ever Asian artist to hold a solo exhibition at the Philadelphia Museum of Art, entitled "Mountain Dreams," which was covered by all major local news outlets, including *Prime Time*, *Asian Art*, and *The Philadelphia Inquirer*. The Philadelphia Museum of Art purchases *The Heart Sutra*.

2004 Awarded as the Artist of the Year 2004 with Kim Yik-yung, Yoon holds a special exhibition at the National Museum of Modern and Contemporary Art in Gwacheon, Korea. After the exhibition, the museum purchases Yoon's work on display for its permanent collection.

2004 Holds a solo exhibition, "Contemporary Ceramics" at the Birmingham Museum of Art, Alabama.

2005 Holds the "Mountain Dreams" exhibition again at the Seattle Art Museum, Washington.

2006 Holds "Yoon Kwang-cho Ceramic Exhibition" at Suka Gallery, Busan. Participates in SOFA (Sculpture Objects Functional Art and Design Fair) Chicago.

2007 Joins SOFA New York City. Participates in exhibition "FISKARS VILLAGE" in Finland. Works featured were a part of "Void in Korean Art," a group exhibition at Leeum Samsung Museum of Art in Seoul.

2008 Holds a solo exhibition at Sun Gallery, Seoul, after winning the Kyung-Ahm Arts and Academy Prize.

2010 Holds a solo exhibition at yfo Gallery in Daegu. Gallery Hyundai(Dugahun) in Seoul organizes "Kim Chong Hak and Yoon Kwang-cho," an exhibition dedicated to the works of the master painter and pottery maker.

2011 Works displayed for "Poetry in Clay: Korean Buncheong Ceramics from Leeum Samsung Museum of Art" at the Metropolitan Museum of Art in New York gains high praise. *Meditation*, one of Yoon's displayed works is printed on the back cover of the exhibition's catalog.

2013 Joins the group exhibition "The Aesthetics of Abstraction: Buncheong Ware" at the Daegu National Museum.

2014 Joins the group exhibition "Buncheongsagi and Contemporary Paintings: An Aesthetic of 600 Years" at Kyungwoon Museum in Seoul.

2016 Features in "I am Already 70: Absorption in Samadhi – Yoon Kwang-cho and Oh Sufan" at Insa Art Center, Seoul.

2017 In celebration of Chang Uc-chin's centennial, Yoon holds a joint exhibition at Insa Art Center with Choi Jong-tae and Oh Sufan.

2018 Holds "Now All Is Ice" at Insa Art Center, Seoul, with his pupils: Byun Seung-hoon, Kim Sang-ki, Kim Mun-ho, and Lee Hyeong-seok. Also joins a group exhibition, "Shades of Nature, Buncheong, Gwiyal and Dumbung," at Horim Museum. Works of Yoon and his four pupils feature in "Buncheong," a group exhibition held at Shinsegae Gallery Centum City in Busan.

2019 Alongside Park-Dae-sung, Lee Wal-chong, and Hwang Chang-bae, Yoon is invited to "In Dialogue with Tradition", a special exhibition at Gyeongju Expo Solgeo Art Museum and holds an interactive learning event for the audience. Chosen as the first ceramic artist for the 'Korean Artists Digital Archive' project hosted by the Korea Arts Management Service (GOKAMS), Yoon's work is organized and digitally archived. Presents *The Heart Sutra* in "Beyond Line: The Art of Korean Writing" at the Los Angeles County Museum of Art (LACMA). Joins "Buncheong-sagi Meets Contemporary Art" at Seoul Auction Gangnam Center, an opening ceremony for the auction house which focused on the interaction between contemporary art and Buncheong ware.

2020 Joins "The Essence of Korean Aesthetics: Ancient and Modern Buncheong-sagi," an exhibition co-organized by the Korea Foundation and Gana Foundation for Arts and Culture, at the Gana Art Center, Seoul. Due to the outbreak of COVID-19, the exhibition which was organized for a tour to the Meissen Porcelain Museum in Germany and the Museum of Oriental Art in Moscow, held a virtual reality (VR) exhibition in Seoul and prepared online contents for foreign museums to host virtual exhibitions.

2021 An e-book for the catalog, "The Essence of Korean Aesthetics: Ancient and Modern Buncheong-sagi" is released concurrently with the online exhibition on the Korea Foundation and Gana Art websites. Yoon joins "Craft: Moving Beyond Time and Boundaries," a special exhibition held to celebrate the opening of the Seoul Museum of Craft Art. In September, as "special presidential envoys for future generations and culture," BTS meets Korea's president, Moon Jae-in in New York City during Moon's visit to the UN General Assembly. BTS and the first lady, Kim Jung-sook view Korean art at the Metropolitan Museum of Art. The press releases RM, the leader of the band and the first lady showing particular interest in Yoon's work *Chaos*.

2022 Holds a solo exhibition at the Gana Art Nineone. The Gana Foundation for Arts and Culture publishes *The World of Yoon Kwang-cho* concurrently with the exhibition.

無無明亦無無明盡乃至無老死亦無老死盡無苦集滅道無智亦無得以無所得故菩提薩埵依

도판 목록 List of plates

001 무제無題 Untitled

1971

적점토 | 화장토 | 물레 성형 | 귀얄 | 음각
Red clay, white siip, wheel thrown,
incised on brushed

17×17×8.5(h)cm

서울공예박물관 Seoul Museum of Craft Art

002 온고溫故 Reviewing the old

1971

적점토 | 화장토 | 독물레 성형 | 인화문 | 홀리기
Red clay, white siip, wheel thrown, stamped,
dripping

H. 51cm

작가소장 Courtesy of the artist

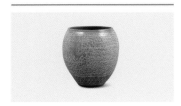

003 산중생활山中生活 Life in Mountain

1975

적점토 | 화장토 | 독물레 성형 | 인화문 | 상감
Red clay, white siip, wheel thrown, dripping,
stamped and inlaid

32×32×34(h)cm

리움미술관 Leeum Museum of Art

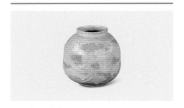

004 산중생활山中生活 Life in Mountain

1975

적점토 | 화장토 | 물레 성형 | 인화문 | 홀리기
Red clay, white siip, wheel thrown, stamped,
dripping

22×22×33(h)cm

국립현대미술관 National Museum of Modern
and Contemporary Art, Korea

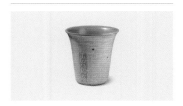

005 백팔번뇌白八煩惱 The 108 Afflictions

1976

적점토 | 화장토 | 물레 성형 | 인화문 | 상감
Red clay, white siip, wheel thrown, dripping,
stamped and inlaid

20×20×22(h)cm

개인소장 Private collection

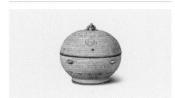

006 극락極樂 Paradise

1976

적점토 | 화장토 | 물레 성형 | 인화문 | 상감
Red clay, white siip, wheel thrown, dripping,
stamped and inlaid

18×18×16(h)cm

작가소장 Courtesy of the artist

007 무제無題 Untitled

1976

적점토 | 화장토 | 타래쌓기 | 상감
Red clay, white siip, coiling, inlaid

19.5×10×10(h)cm

작가소장 Courtesy of the artist

008 산중생활山中生活 Life in Mountain

1977

적점토 | 화장토 | 물레 성형 | 상감
Red clay, white siip, wheel thrown, inlaid

14×14×31(h)cm

작가소장 Courtesy of the artist

009 음율音律 Rhythm

1977

적점토 | 화장토 | 물레 성형 | 귀얄 | 음각
Red clay, white siip, wheel thrown,
incised on brushed

28×28×32.5(h)cm

작가소장 Courtesy of the artist

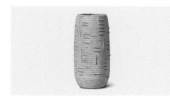

010 무제無題 Untitled

1977

적점토 | 화장토 | 물레 성형 후 변형 |
돋을무늬 | 귀얄
Red clay, white siip, deformation after wheel
thrown, relief, brushed

13×13×29.5(h)cm

작가소장 Courtesy of the artist

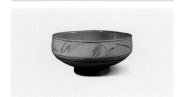

011 조화調和 Harmony

1978

적점토 | 화장토 | 물레 성형 | 귀얄 | 음각
Red clay, white siip, wheel thrown,
incised on brushed

34×34×16(h)cm

작가소장 Courtesy of the artist

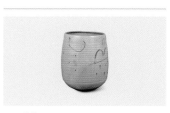

012 지월池月 Moon & Pond

1978

적점토 | 화장토 | 독물레 성형 | 인화문 | 상감
Red clay, white siip, wheel thrown,
stamped and inlaid

25×25×32(h)cm

리움미술관 Leeum Museum of Art

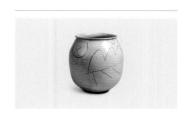

013 지월池月 Moon & Pond

1978

적점토 | 화장토 | 물레 성형 | 귀얄 | 음각
Red clay, white siip, wheel thrown,
incised on brushed

22×22×27(h)cm

한수산 소장 Private collection

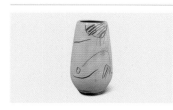

014 조화調和 Harmony

1978

적점토 | 화장토 | 물레 성형 | 인화문 | 홀리기
Red clay, white siip, wheel thrown, stamped,
dripping

18.5×16×32(h)cm

리움미술관 Leeum Museum of Art

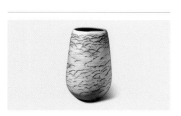

015 음율音律 Rhythm

1978

적점토 | 화장토 | 물레 성형 후 변형 |
덧붙이기 | 귀얄
Red clay, white siip, deformation after wheel
thrown, brushed on adding mud

21×22.5×34.5(h)cm

작가소장 Courtesy of the artist

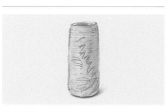

016 관觀 Insight

1981

적점토 | 화장토 | 물레 성형 후 변형 | 귀얄 | 음각
Red clay, white siip, deformation after wheel
thrown, incised on brushed

10×9×22(h)cm

Mr. Bernstein 소장 Private collection

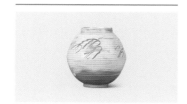

017 바람 風 Wind

1983

적점토 | 화장토 | 물레 성형 | 귀얄 | 음각
Red clay, white siip, wheel thrown,
incised on brushed

31.4×31.4×32(h)cm

김동건 소장 Private collection

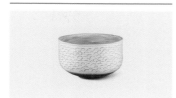

018 음율 音律 Rhythm

1984

적점토 | 화장토 | 물레 성형 | 덧붙이기 | 귀얄
Red clay, white siip, wheel thrown,
brushed on adding mud

33×35×17(h)cm

개인소장 Private collection

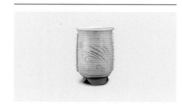

019 조화 調和 Harmony

1984년경

적점토 | 화장토 | 물레 성형 후 변형 |
덧붙이기 | 귀얄 | 음각
Red clay, white siip, deformation after wheel
thrown, incised on brushed

9×9×22(h)cm

개인소장 Private collection

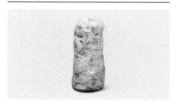

020 관 觀 Insight

1985

적점토 | 화장토 | 석고틀 | 귀얄 | 음각
Red clay, white siip, plaster mold,
incised on brushed

22×22×43(h)cm

리움미술관 Leeum Museum of Art

021 관 觀 Insight

1986

적점토 | 화장토 | 석고틀 | 귀얄 | 음각
Red clay, white siip, plaster mold,
incised on brushed

25×23×33(h)cm

작가소장 Courtesy of the artist

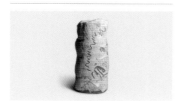

022 관 觀 Insight

1986

적점토 | 화장토 | 석고틀 | 귀얄 | 음각
Red clay, white siip, plaster mold,
incised on brushed

14×18.5×44(h)cm

작가소장 Courtesy of the artist

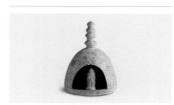

023 환희 歡喜 Delight

1986

적점토 | 화장토 | 물레 성형 | 석고틀 | 혼합물
Red clay, white siip, plaster mold, mixture

26×35.5(h)cm

시애틀미술관 Seattle Art Museum

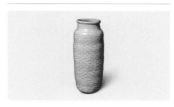

024 파장 波長 Effect

1987

적점토 | 화장토 | 물레 성형 | 덧붙이기 | 귀얄
Red clay, white siip, wheel thrown,
brushed on adding mud

19.5×19.5×48(h)cm

개인소장 Private collection

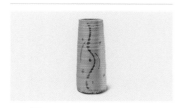

025 관 觀 Insight

1987

적점토 | 화장토 | 물레 성형 | 귀얄 | 음각
Red clay, white siip, wheel thrown,
incised on brushed

12.5×33(h)cm

작가소장 Courtesy of the artist

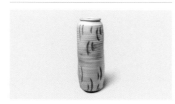

026 음율 音律 Rhythm

1987

적점토 | 화장토 | 물레 성형 | 귀얄 | 지압
Red clay, white siip, wheel thrown, brushed,
finger-pressure

16×16×55(h)cm

개인소장 Private collection

027 음율 音律 Rhythm

1987

적점토 | 화장토 | 독물레 성형 | 귀얄 | 지압
Red clay, white siip, wheel thrown, brushed,
finger-pressure

22×22×29.5(h)cm

작가소장 Courtesy of the artist

028 관 觀 Insight

1989

적점토 | 화장토 | 도판 | 음각
Red clay, white siip, slab built, incised

32×16×38(h)cm

리움미술관 Leeum Museum of Art

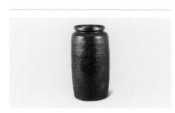

029 정 定 Meditation

1989

적점토 | 독물레 성형 | 철유 | 지두문
Red clay, wheel thrown, iron glaze,
drawing by finger

19×19×38(h)cm

작가소장 Courtesy of the artist

030 정 定 Meditation

1989

적점토 | 독물레 성형 | 철유 | 지두문 |
지푸라기로 음각
Red clay, wheel thrown, iron glaze,
drawing by finger and straw

20×20×35.5(h)cm

작가소장 Courtesy of the artist

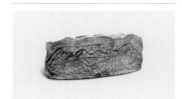

031 월인천강 月印千江
Moon & Thousand Rivers

1990년대 초반

적점토 | 화장토 | 도판 | 귀얄 | 지두문
Red clay, white siip, slab built, incised,
drawing by finger on brushed

W. 70cm(approx.)

개인소장 Private collection

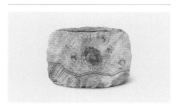

032 환희 歡喜 Delight

1991

적점토 | 화장토 | 도판 | 귀얄 | 음각 |
지푸라기로 음각
Red clay, white siip, slab built, incised,
drawing by straw on brushed

59×11×38(h)cm

리움미술관 Leeum Museum of Art

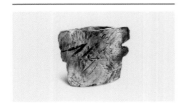

033 관觀 Insight

1991

적점토 | 화장토 | 도판 | 덧붙이기 | 귀얄 | 지두문
Red clay, white siip, slab built, adding mud,
drawing by finger on brushed

53×15×39(h)cm

작가소장 Courtesy of the artist

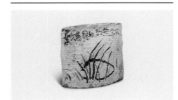

034 정定 Meditation

1991

적점토 | 화장토 | 도판 | 귀얄 | 음각
Red clay, white siip, slab built,
incised on brushed

39×12×34(h)cm

리움미술관 Leeum Museum of Art

035 정定 Meditation

1992

적점토 | 화장토 | 도판 | 덧붙이기 | 귀얄 | 지두문
Red clay, white siip, slab built, adding mud,
drawing by finger on brushed

43×14.5×32(h)cm

가나문화재단
Gana Foundation for Arts and Culture

036 정定 Meditation

1992

적점토 | 화장토 | 도판 | 덧붙이기 |
돋을무늬 | 귀얄
Red clay, white siip, slab built, adding mud,
relief, brushed

42×47×40(h)cm

한수산 소장 Private collection

037 관觀 Insight

1992

적점토 | 화장토 | 타래쌓기 | 덧붙이기 | 귀얄
Red clay, white siip, coiling, adding mud,
brushed

31×20×31(h)cm

샌프란시스코 아시아 미술관
Asian Art Museum of San Francisco

038 심경心經 Heart Sutra

1992

적점토 | 화장토 | 도판 | 혼합물 | 음각
Red clay, white siip, slab built,
incised on mixture

37×12×30(h)cm

개인소장 Private collection

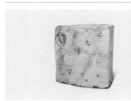

039 산중일기山中日記 Mountain Dreams

1993

적점토 | 화장토 | 도판 | 귀얄 | 지푸라기로 음각
Red clay, white siip, slab built,
drawing by straw on brushed

H. 43cm

개인소장 Private collection

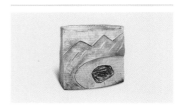

040 월인천강月印千江
Moon & Thousand Rivers

1993

적점토 | 화장토 | 도판 | 덧붙이기 | 귀얄 | 음각
Red clay, white siip, slab built, adding mud,
incised on brushed

42×22×41(h)cm

리움미술관 Leeum Museum of Art

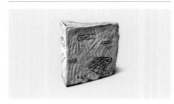

041 정定 Meditation

1994

적점토 | 화장토 | 도판 | 귀얄 | 음각 | 지두문
Red clay, white siip, slab built, incised,
drawing by finger on brushed

37.5×19.5×39(h)cm

가나문화재단
Gana Foundation for Arts and Culture

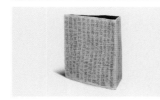

042 심경心經 Heart Sutra

1994

적점토 | 화장토 | 도판 | 혼합물 | 음각
Red clay, white siip, slab built,
incised on mixture

67×28×85(h)cm

리움미술관 Leeum Museum of Art

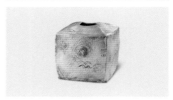

043 관觀 Insight

1997

적점토 | 화장토 | 도판 | 귀얄 | 지푸라기로 음각
Red clay, white siip, slab built,
drawing by straw on brushed

32×32×34(h)cm

서울공예박물관 Seoul Museum of Craft Art

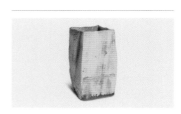

044 바람골風谷 Windy Valley

1997

적점토 | 화장토 | 도판 | 귀얄 | 지푸라기로 음각
Red clay, white siip, slab built,
drawing by straw on brushed

31.5×25×46.5(h)cm

개인소장 Private collection

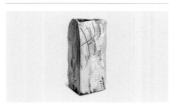

045 바람골風谷 Windy Valley

1998

적점토 | 화장토 | 도판 | 귀얄 | 지푸라기로 음각
Red clay, white siip, slab built,
drawing by straw on brushed

21.5×15.7×36.5(h)cm

이희상 소장 Private collection

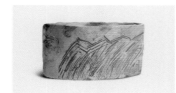

046 바람골風谷 Windy Valley

1998

적점토 | 화장토 | 도판 | 귀얄 | 지푸라기로 음각
Red clay, white siip, slab built,
drawing by straw on brushed

70×30×22(h)cm

국립현대미술관 National Museum of Modern
and Contemporary Art, Korea

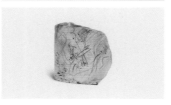

047 바람골風谷 Windy Valley

1998

적점토 | 화장토 | 도판 | 귀얄 | 지푸라기로 음각
Red clay, white siip, slab built,
drawing by straw on brushed

40×20×40(h)cm

개인소장 Private collection

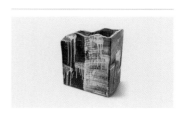

048 산중일기山中日記 Mountain Dreams

1998

적점토 | 화장토 | 도판 | 귀얄 | 흘리기
Red clay, white siip, slab built, brushed,
dripping

38.5×28×50(h)cm

샌프란시스코 아시아 미술관
Asian Art Museum of San Francisco

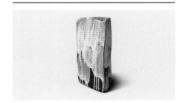

049 바람골 風谷 Windy Valley

1998

적점토 | 화장토 | 도판 | 귀얄 | 흘리기
Red clay, white siip, slab built, brushed,
dripping

20×19×40(h)cm

서울공예박물관 Seoul Museum of Craft Art

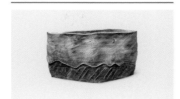

050 산중일기 山中日記 Mountain Dreams

1998

적점토 | 화장토 | 도판 | 덧붙이기 | 귀얄 |
지푸라기로 음각
Red clay, white siip, slab built,
brushed on adding mud, drawing by straw

57.5×23.5×31.5(h)cm

조동완 소장 Private collection

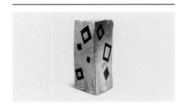

051 바람골 風谷 Windy Valley

1998

적점토 | 화장토 | 도판 | 종이 붙이기 | 귀얄 |
brushed
Red clay, white siip, slab built, paper stencil,
brushed

22×19×39(h)cm

작가소장 Courtesy of the artist

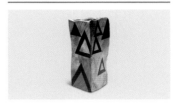

052 바람골 風谷 Windy Valley

1998

적점토 | 화장토 | 도판 | 종이 붙이기 | 귀얄
Red clay, white siip, slab built, paper stencil,
brushed

22×18.5×39(h)cm

작가소장 Courtesy of the artist

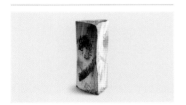

053 바람골 風谷 Windy Valley

1998

적점토 | 화장토 | 도판 | 파라핀 | 귀얄
Red clay, white siip, slab built,
brushed on paraffin

22×19×39.5(h)cm

홍기석 소장 Private collection

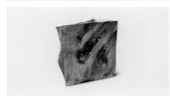

054 바람골 風谷 Windy Valley

1999

적점토 | 화장토 | 도판 | 파라핀 | 귀얄
Red clay, white siip, slab built,
brushed on paraffin

48×24×45.5(h)cm

조동완 소장 Private collection

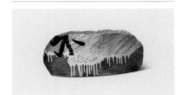

055 정정 定 Meditation

1999

적점토 | 화장토 | 도판 | 귀얄 | 흘리기 | 철화문
Red clay, white siip, slab built, brushed,
dripping, iron painting

W. 66cm

작가소장 Courtesy of the artist

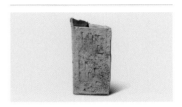

056 산중일기 山中日記 Mountain Dreams

2001

적점토 | 화장토 | 도판 | 혼합물
Red clay, white siip, slab built, mixture

20×16×42(h)cm

작가소장 Courtesy of the artist

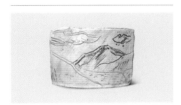

057 정정 定 Meditation

2003

적점토 | 화장토 | 도판 | 귀얄 | 음각
Red clay, white siip, slab built,
incised on brushed

63×20×45(h)cm

개인소장 Private collection

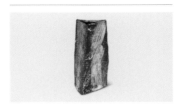

058 산중일기 山中日記 Mountain Dreams

2003

적점토 | 화장토 | 타래쌓기 | 귀얄 | 음각 | 뿌리기
Red clay, white siip, coiling,
incised on brushed, dripping

28×25×56(h)cm

서울공예박물관 Seoul Museum of Craft Art

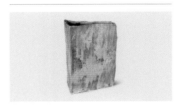

059 산중일기 山中日記 Mountain Dreams

2003

적점토 | 화장토 | 도판 | 혼합물 | 귀얄
Red clay, white siip, slab built, mixture,
brushed

34×24×47.5(h)cm

가나문화재단
Gana Foundation for Arts and Culture

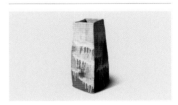

060 산중일기 山中日記 Mountain Dreams

2003

적점토 | 화장토 | 타래쌓기 | 귀얄 | 흘리기
Red clay, white siip, coiling, brushed, dripping

H. 58cm

개인소장 Private collection

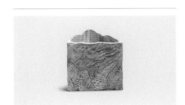

061 바람골 風谷 Windy Valley

2007

적점토 | 화장토 | 도판 | 귀얄 | 흘리기 |
뿌리기 | 지푸라기로 음각
Red clay, white siip, slab built, dripping,
splattering, drawing by straw

35×21×39(h)cm

작가소장 Courtesy of the artist

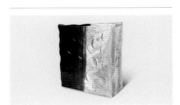

062 월인천강 月印千江
Moon & Thousand Rivers

2007

적점토 | 화장토 | 흑유 | 도판 | 귀얄 | 인화
Red clay, white siip, iron glaze, slab built,
stamped on brushed

42.5×22.5×86.5(h)cm

작가소장 Courtesy of the artist

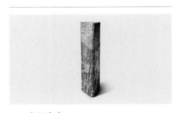

063 산중일기 山中日記 Mountain Dreams

2008

적점토 | 화장토 | 도판 | 종이 붙이기 | 귀얄 |
흘리기 | 뿌리기
Red clay, white siip, slab built, dripping,
splattering on brushed

H. 51cm

개인소장 Private collection

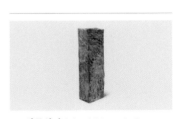

064 산중일기 山中日記 Mountain Dreams

2008

적점토 | 화장토 | 도판 | 귀얄 | 흘리기 | 뿌리기
Red clay, white siip, slab built, dripping,
splattering on brushed

18×13×49(h)cm

작가소장 Courtesy of the artist

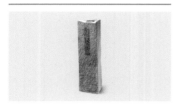

065 삼법인 三法印
Three Seals of the Dharma

2008
적점토 | 화장토 | 도판 | 상감
Red clay, white siip, slab built, inlaid
17×13.5×46.5(h)cm
작가소장 Courtesy of the artist

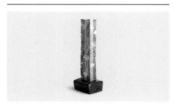

066 산중일기 山中日記 Mountain Dreams

2009
적점토 | 화장토 | 도판 | 종이 붙이기 | 귀얄 |
흘리기 | 뿌리기
Red clay, white siip, slab built, dripping,
splattering on brushed
16.5×12×77(h)cm
홍병오 소장 Private collection

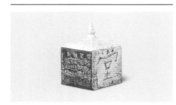

067 급월당 汲月堂 Geupwoldang

2019. 7
적점토 | 화장토 | 인화문 | 상감 | 음각
Red clay, white siip, stamped, inlaid, incised
26.5×26×40(h)cm
작가소장 Courtesy of the artist

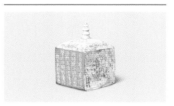

068 이요재 二樂齋 Yiyojae

2019. 9
적점토 | 화장토 | 인화문 | 상감 | 음각
Red clay, white siip, stamped, inlaid, incised
26.7×27.5×40.5(h)cm
개인소장 Private collection

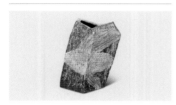

069 관수 觀水 Gazing at Water

2020
적점토 | 화장토 | 타래쌓기 | 귀얄 | 뿌리기 | 음각
Red clay, white siip, coiling, dripping,
inlaid on brushed
36×31×56.5(h)cm
작가소장 Courtesy of the artist

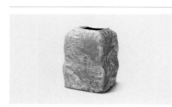

070 환희 歡喜 Happiness

2022
적점토 | 화장토 | 타래쌓기 | 종이 붙이기
Red clay, white siip, coiling
30.5×27.2×48(h)cm
작가소장 Courtesy of the artist

071 심경 心經 Heart Sutra

1997
적점토 | 화장토 | 도판 | 음각 | 혼합물 | 산화염
Red clay, white siip, slab built,
incised on mixture
34×23×54.5(h)cm
개인소장 Private collection

072 심경 心經 Heart Sutra

2001
적점토 | 화장토 | 도판 | 음각 | 혼합물
Red clay, white siip, slab built,
incised on mixture
67×20.5×48(h)cm
개인소장 Private collection

073 심경 心經 Heart Sutra

2001
적점토 | 화장토 | 도판 | 음각 | 혼합물
Red clay, white siip, slab built,
incised on mixture
41×25×82(h)cm
가나문화재단
Gana Foundation for Arts and Culture

074 심경 心經 Heart Sutra

2004
적점토 | 화장토 | 도판 | 음각 | 혼합물
Red clay, white siip, slab built,
incised on mixture
34×18×38.5(h)cm
개인소장 Private collection

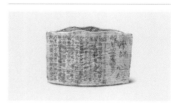

075 심경 心經 Heart Sutra

2007
적점토 | 화장토 | 도판 | 음각 | 혼합물
Red clay, white siip, slab built,
incised on mixture
56×14×40(h)cm
개인소장 Private collection

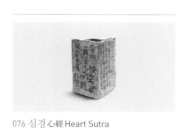

076 심경 心經 Heart Sutra

2009
적점토 | 화장토 | 도판 | 음각 | 혼합물
Red clay, white siip, slab built,
incised on mixture
21×16.5×26.5(h)cm
작가소장 Courtesy of the artist

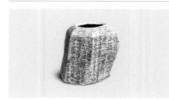

077 심경 心經 Heart Sutra

2018
적점토 | 화장토 | 타래쌓기 | 혼합물 | 음각
Red clay, white siip, coiling, incised on mixture
48×34×43(h)cm
작가소장 Courtesy of the artist

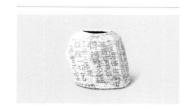

078 심경 心經 Heart Sutra

2019
적점토 | 화장토 | 타래쌓기 | 혼합물 | 음각
Red clay, white siip, coiling, incised on mixture
47×30×43(h)cm
작가소장 Courtesy of the artist

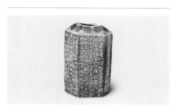

079 심경 心經 Heart Sutra

2019
적점토 | 화장토 | 타래쌓기 | 상감
Red clay, white siip, coiling, inlaid
37×32×63(h)cm
작가소장 Courtesy of the artist

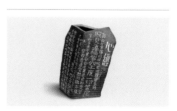

080 심경 心經 Heart Sutra

2020
적점토 | 화장토 | 타래쌓기 | 상감
Red clay, white siip, coiling, inlaid
37×31×58(h)cm
작가소장 Courtesy of the artist

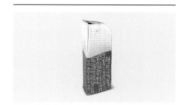

081 혼돈 混沌 Chaos

2001

적점토 | 화장토 | 도판 | 상감 | 덤벙
Red clay, white siip, slab built, inlaid, dipping
14×12×35(h)cm

조동완 소장 Private collection

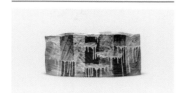

082 혼돈 混沌 Chaos

2004

적점토 | 화장토 | 도판 | 종이 붙이기 |
귀얄 | 흘리기
Red clay, white siip, slab built, dripping,
brushed
W, 63, H. 20cm

작가소장 Courtesy of the artist

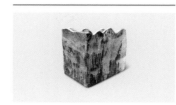

083 혼돈 混沌 Chaos

2004

적점토 | 화장토 | 도판 | 귀얄 | 흘리기 | 뿌리기
Red clay, white siip, slab built, dripping,
splattering on brushed
48×25×38.5(h)cm

작가소장 Courtesy of the artist

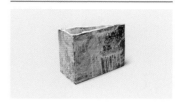

084 혼돈 混沌 Chaos

2007

적점토 | 화장토 | 도판 | 종이 붙이기 | 귀얄 |
흘리기 | 뿌리기
Red clay, white siip, slab built, dripping,
splattering on brushed
38×20×25(h)cm

작가소장 Courtesy of the artist

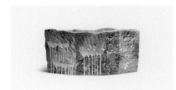

085 혼돈 混沌 Chaos

2007

적점토 | 화장토 | 도판 | 종이 붙이기 | 귀얄 |
흘리기 | 뿌리기
Red clay, white siip, slab built, dripping,
splattering on brushed
67×15.9×33.3(h)cm

메트로폴리탄 미술관
The Metropolitan Museum of Art

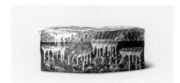

086 혼돈 混沌 Chaos

2008

적점토 | 화장토 | 도판 | 종이 붙이기 | 귀얄 |
흘리기 | 뿌리기
Red clay, white siip, slab built, dripping,
splattering on brushed
67×19×28(h)cm

가나문화재단
Gana Foundation for Arts and Culture

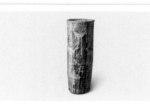

087 혼돈 混沌 Chaos

2009

적점토 | 화장토 | 도판 | 종이 붙이기 | 귀얄 |
흘리기 | 뿌리기
Red clay, white siip, slab built, dripping,
splattering on brushed
20×21×58(h)cm

가나문화재단
Gana Foundation for Arts and Culture

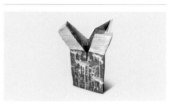

088 혼돈 混沌 Chaos

2011

적점토 | 화장토 | 타래쌓기 | 도판 조립 |
분장 | 흘리기 | 뿌리기
Red clay, white siip, slab built and coiling,
dipping, dripping, splattering on brushed
43×41×53.5(h)cm

가나문화재단
Gana Foundation for Arts and Culture

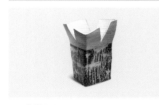

089 혼돈 混沌 Chaos

2013

적점토 | 화장토 | 타래쌓기 | 분장 |
흘리기 | 뿌리기
Red clay, white siip, coiling, dipping, dripping,
splattering on brushed
36.5×35.5×43(h)cm

작가소장 Courtesy of the artist

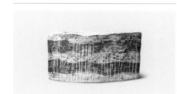

090 혼돈 混沌 Chaos

2013

적점토 | 화장토 | 도판 | 종이 붙이기 | 귀얄 |
흘리기 | 뿌리기
Red clay, white siip, slab built, dripping,
splattering on brushed
63×16×33(h)cm

가나문화재단
Gana Foundation for Arts and Culture

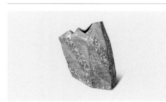

091 산동 山動 Mountain Moves

2015

적점토 | 화장토 | 타래쌓기 | 귀얄 | 뿌리기
Red clay, white siip, coiling,
splattering on brushed
38×23×50(h)cm

작가소장 Courtesy of the artist

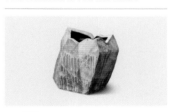

092 산동 山動 Mountain Moves

2015

적점토 | 화장토 | 타래쌓기 | 종이 붙이기 |
귀얄 | 흘리기 | 뿌리기
Red clay, white siip, coiling, dripping,
splattering on brushed
57.5×23.5×48(h)cm

가나문화재단
Gana Foundation for Arts and Culture

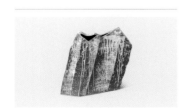

093 산동 山動 Mountain Moves

2016

적점토 | 화장토 | 타래쌓기 | 종이 붙이기 |
귀얄 | 흘리기 | 뿌리기
Red clay, white siip, coiling, dripping,
splattering on brushed
48×24×47.5(h)cm

가나문화재단
Gana Foundation for Arts and Culture

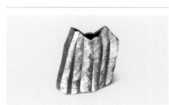

094 산동 山動 Mountain Moves

2016

적점토 | 화장토 | 타래쌓기 | 종이 붙이기 | 귀얄
Red clay, white siip, coiling, paper stencil,
brushed
35×27×47(h)cm

개인소장 Private collection

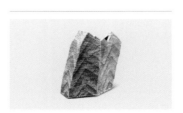

095 산동 山動 Mountain Moves

2016

적점토 | 화장토 | 타래쌓기 | 종이 붙이기 |
귀얄 | 혼합물
Red clay, white siip, coiling, paper stencil,
brushed on mixture
45.5×21×46(h)cm

조동완 소장 Private collection

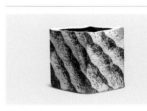

096 산동 山動 Mountain Moves

2017

적점토 | 화장토 | 타래쌓기 | 종이 붙이기 |
귀얄 | 흘리기 | 뿌리기
Red clay, white siip, coiling, dripping,
splattering on brushed
40×33×47(h)cm

작가소장 Courtesy of the artist

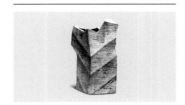

097 산동 山動 Mountain Moves

2017

적점토 | 화장토 | 타래쌓기 | 종이 붙이기 | 귀얄
Red clay, white siip, coiling, paper stencil, brushed

35×23×56.5(h)cm

작가소장 Courtesy of the artist

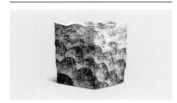

098 산동 山動 Mountain Moves

2017

적점토 | 화장토 | 타래쌓기 | 종이 붙이기 | 귀얄 | 뿌리기 | 흘리기
Red clay, white siip, coiling, paper stencil, dripping, splattering on brushed

44×31.5×49(h)cm

서울공예박물관 Seoul Museum of Craft Art

099 산동 山動 Mountain Moves

2017

적점토 | 화장토 | 타래쌓기 | 종이 붙이기 | 귀얄 | 뿌리기 | 흘리기
Red clay, white siip, coiling, paper stencil, dripping, splattering on brushed

34×13.5×58(h)cm

작가소장 Courtesy of the artist

100 산동 山動 Mountain Moves

2020

적점토 | 화장토 | 타래쌓기 | 뿌리기 | 흘리기 | 귀얄
Red clay, white siip, coiling, dripping, splattering on brushed

84×42×68(h)cm

작가소장 Courtesy of the artist

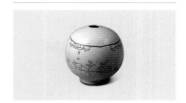

101 무제 無題 Untitled

1977

적점토 | 화장토 | 물레 성형 | 귀얄 | 음각
Red clay, white siip, wheel thrown, incised on brushed

24×23(h)cm

C&S collection

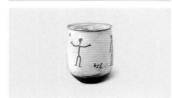

102 항아리 壺 Jar

1977

적점토 | 화장토 | 물레 성형 | 귀얄 | 음각
Red clay, white siip, wheel thrown, incised on brushed

22×22.8×29.5(h)cm

조경식 소장 Private collection

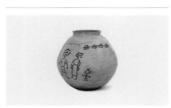

103 가족 Family

1977

적점토 | 화장토 | 물레 성형 | 귀얄 | 음각
Red clay, white siip, wheel thrown, incised on brushed

33×29(h)cm

개인소장 Private collection

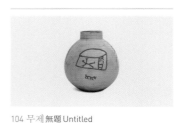

104 무제 無題 Untitled

1977

적점토 | 화장토 | 물레 성형 | 귀얄 | 음각
Red clay, white siip, wheel thrown, incised on brushed

33×29(h)cm

개인소장 Private collection

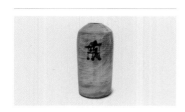

105 무제 無題 Untitled

1977

적점토 | 화장토 | 물레 성형 | 귀얄 | 철화
Red clay, white siip, wheel thrown, iron painting on brushed

15×34(h)cm

개인소장 Private collection

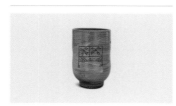

106 안경·안경집
Glasses and Glasses Case

1977

적점토 | 화장토 | 물레 성형 | 귀얄 | 음각
Red clay, white siip, wheel thrown, incised on brushed

10×16.5(h)cm

개인소장 Private collection

107 붓통 筆筒 Brush Stand

1977

적점토 | 화장토 | 물레 성형 | 귀얄 | 철화
Red clay, white siip, wheel thrown, iron painting on brushed

12×15(h)cm

김유준 소장 Private collection

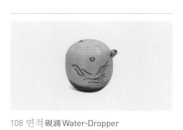

108 연적 硯滴 Water-Dropper

1977

적점토 | 화장토 | 물레 성형 | 귀얄 | 음각
Red clay, white siip, wheel thrown, incised on brushed

6×7(h)cm

한향림옹기박물관
Han Hyang Lim Onggi Museum

109 연적 硯滴 Water-Dropper

1977

적점토 | 화장토 | 물레 성형 | 귀얄 | 음각
Red clay, white siip, wheel thrown, incised on brushed

15×15(h)cm

개인소장 Private collection

110 수탉 Cock

1984

적점토 | 화장토 | 도판 | 상감문
Red clay, white siip, slab built, inlaid

24.5×25.5cm

작가소장 Courtesy of the artist

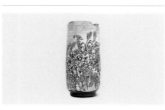

111 설악여름
Summer landscape of Mt. Seorak

2010

적점토 | 화장토 | 물레 성형 | 덤벙 | 음각
Red clay, white siip, wheel thrown, dipping, incised

18×19×42(h)cm

개인소장 Private collection

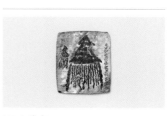

112 오징어 Squid

2010

적점토 | 화장토 | 도판 | 귀얄 | 음각
Red clay, white siip, slab built, incised on brushed

23.5×27cm

김유준 소장 Private collection

113 민들레 Dandelion
2009
적점토 | 화장토 | 도판 | 귀얄 | 철화
Red clay, white siip, slab built,
iron painting on brushed
Dia. 31cm
개인소장 Private collection

114 인왕산 호랑이 Tiger of Mt.Inwang
2010
적점토 | 화장토 | 도판 | 귀얄 | 철화 | 음각
Red clay, white siip, slab built, incised,
iron painting on brushed
28.5×26cm
개인소장 Private collection

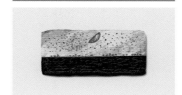

115 동해어화 東海漁火
Night seascape of the East sea
2009
적점토 | 화장토 | 도판 | 귀얄 |
대나무칼로 음각 | 철유와 투명유
Red clay, white siip, slab built,
incised with bamboo knife on brushed,
iron glaze, transparent glaze
42.5×19.5cm | 개인소장 Private collection

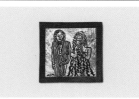

116 가례 嘉禮 Wedding
2009
적점토 | 화장토 | 도판 | 귀얄 | 대나무 칼로 음각
Red clay, white siip, slab built,
incised with bamboo knife on brushed
22×21.5cm
개인소장 Private collection

117 합환 合歡 Love
2010
적점토 | 화장토 | 도판 | 귀얄 | 음각
Red clay, white siip, slab built,
incised on brushed
26.5×23cm
개인소장 Private collection

118 수세미 Luffa
2009
적점토 | 화장토 | 도판 | 귀얄 | 대나무 칼로 음각
Red clay, white siip, slab built,
incised with bamboo knife on brushed
17.5×39.5cm
개인소장 Private collection

119 어린시절 Childhood
2010
적점토 | 화장토 | 도판 | 귀얄 | 음각
Red clay, white siip, slab built,
incised on brushed
22.5×27.5cm
개인소장 Private collection

120 설악백호 White tigers of Mt. Seorak
2010
적점토 | 화장토 | 타래쌓기 | 덧붙이기 | 음각
Red clay, white siip, coiling, embossed carving
23×21×17(h)cm
개인소장 Private collection

윤광조
Yoon Kwang-cho

1971~2022: 50년의 절망과 환희

발행인	김형국		
기획·편집	이보름		
사진	국립현대미술관 미술연구센터 디지털 이미지 소장 양주시립장욱진미술관, 장욱진미술문화재단, 갤러리 현대 박수환, 오인규, 오철헌, 황정욱		
발행처	**가나문화재단** 서울 종로구 평창31길 7 Tel. +82 02 720 1020	www.ganafoundation.kr	
북디자인	**디자인문화**	예병억·정진모·권유리 서울시 마포구 마포대로 173 마포현대하이엘 1829 Tel. +82 02 6353 2475	Fax. +82 02 6353 2476
제작관리	**다할미디어**	서울시 강남구 삼성로 96길 6, 1210 Tel. +82 02 517 9385	Fax. +82 02 517 9386
인쇄	**(주)대한프린테크**	Tel. +82 02 2635 5991	
ISBN	979-11-5591-071-9		
가격	80,000원		